106
Geometry
Problem

평면
기하의
테크닉

Titu Andreescu 저

저자 | Titu Andreescu

Titu Andreescu는 1956년에 태어났고, 현재 달라스 텍사스대 수학과 교수이다. 그는 수학 경시대회와 올림피아드에 조예가 깊으며 MAA(미국 수학회)에서 진행하는 AMC의 디렉터이자 MOP의 디렉터이기도 하다. 또한, 미국 IMO 팀의 수석코치이자 USAMO의 단장이기도 했다.

번역, 편저 | KMI 거산교육연구소

15년 정도 수학 올림피아드를 준비하는 학생들과 함께하였으며 다수의 국제수학 올림피아드 국가대표 및 각종 영재고의 전교권 학생들을 배출하였다. 2012년 이후 XYZ Press와의 제휴를 통해 국내에 Titu 교수의 최신 교재들을 번역, 편집하여 저술하고 있다.

책임감수

박세림 선생님 tpfla0822@naver.com

감수위원

정대우 선생님 jeongtory@gmail.com
위한결 선생님 hkjeraint@gmail.com
장재혁 선생님 bluepinej@hanmail.net
양철웅 선생님 ekfowls400@gmail.com
지인환 선생님 mukhyang01@naver.com
박원일 선생님 pk8716@empas.com

KMI 거산교육연구소 E-mail : keosan09@gmail.com

의문사항 및 앞으로 나올 다양한 시리즈의 번역 및 편저, 감수 참여 문의, 온라인 영상 문의는 위 email로 문의하시기 바랍니다.

이 책을 내면서

×

다양한 교재들을 바탕으로 대한민국의 올림피아드 성적은 괄목할만한 발전을 이루었습니다.

각종 국제 수학·과학 올림피아드에서 최상위권을 차지하면서 국위를 선양하고 학생 스스로도 큰 영예를 얻으며 장차 기초 과학의 석학이 되어가는 모습들은 순수하고도 아름답습니다.

불모지였던 초창기, 해외 유수의 서적들은 지도교사들과 학생들에게 큰 힘이 되어주었고 높은 퀄리티의 교재들은 많은 학생들의 관심을 불러 모으기도 했습니다.

이와 같이 기초가 되었던 도서들은 비단 수학·과학 올림피아드뿐 아니라 각 특목고의 입시에서도 큰 영향력을 발휘해왔습니다. 학생들은 이 책들과 함께 고민하고 사색하며 깊이 있는 고찰에 감탄하기도 하고 적절한 패턴들을 학습, 활용하여 문제를 해결하는 희열을 누리기도 했었습니다.

다만 이제는 그간 편찬되었던 1세대 교재들이 상당히 노후화되어 그 힘을 다하지 못하는 것도 사실입니다. 올림피아드의 문제는 지속적으로 변화하면서 난이도 면에서도 십수 년 전과 매우 달라졌고 최근 등장한 새로운 기교들을 반영하는 문제들은 좀처럼 볼 수 없었던 유형들입니다.

테크닉 시리즈는 올림피아드의 이러한 동향들이 잘 반영된 해외 유수의 교재들을 관찰, 선별하여 가장 효과적이고 시의성을 가진 콘텐츠를 국내에 도입하는 시스템으로 정의합니다.

부디 이 책과 더불어 성장하는 아이들의 미래가 그 밝음이 더할 나위 없기를 기원합니다.

2020.2 KMI거산교육연구소 일동

저자 서문

이 책은 AwesomeMath Summer Program에서 미국과 다른 여러 나라의 최상위권 중고등 학생들을 훈련하고 테스트하기 위하여 사용되었던 106개의 기하 문제들을 싣고 있다.
캠프에서 입문과 심화 레벨을 제공하는 것처럼 이 책도 단계적으로 구성되어 있다.
즉 독자들에게 기본적인 명제들과 문제 풀이 기법을 익히게 하는 이론 챕터로부터 시작하여 본 문제들에 도달한다.

여기의 문제들은 AMC/AIME 수준의 문제들부터 IMO 문제들에 이르기까지 매우 세심하고 균형적으로 선별되었다. 특히 수천 개의 올림피아드 문제들 중 각 기법을 잘 나타내주고 명확한 형태로 이들을 조합해 놓은 문제들만 선택하였다. 다시 한번 말하지만 이 문제들은 우리의 취향을 충족할 것이며 고전적 기하를 탐험하는 데 충분할 것이다.

물론 모든 문제들에 대하여 충실한 풀이를 제공하였으며 공식 풀이나 인터넷 포럼의 풀이를 게재하는 데에 그치지 않고 풀이에서의 직관과 동기를 남겨두었다. 또한 많은 문제들이 우리 자신에 의한 것이 아니고 적어도 처음으로 대중 앞에 공개되는 것임을 믿어 의심치 않는다. 대다수의 문제들은 하나 이상의 풀이가 제공된다.

올림피아드 기하를 참가자와 교습자로서 직접 경험하면서 가장 중요한 기술은 일단 그림을 잘 그리는 것이라 확신하므로 예제의 그림에서 우리는 최선을 다하였다. 독자들은 우리의 그림을 주의 깊게 살펴야 할 것이다. 그림들은 쓸 데 없는 정보를 제공하는 것이 아니라 방향성만 잘 설정한다면 주요한 요소를 강조해주고 많은 것을 얻게 해 준다. 많은 증명들이 그림을 잘 관찰하는 것만으로 읽어낼 수 있다.

이론 파트에서는 원과 비율들의 기초 이론에서 출발하여 기하 부등식을 잠시 다루어 보면서 마무리한다. 그러나 우리는 그 저변의 동유럽 기하의 독특한 조합과 미국식 계산적 접근법이 더 중요하다고 생각한다.

많은 주제와 테마들이 사실 누락되어 있을 수 있다. 하지만 진정한 기하의 완성은 상식적인 지식의 적절한 사용이라고 생각한다. 또한 우리는 복소수, 벡터, barycentric 좌표 등의 분석적이고 계산적인 기법은 지양하였다. 이는 재미도 없거니와 다른 많은 책들에서 다루고 있기 때문이다. 마지막으로 이 책의 연장선상인 107 기하도 곧 등장하게 될 것임을 밝혀둔다.

기본적으로 우리는 이 책을 고등학생들과 그들의 교사들에게 맞추었으나 유클리드 기하학과 기하적인 호기심이 있는 누구에게나 이 책은 권장할 수 있을 듯하다.

기초 기하 이론

기본문제

심화문제

Basic Geometry Theory

CHAPTER
I

기초 기하 이론

기초 기하 이론 *Basic Geometry Theory*

01 기본 개념

:: 기초적인 각들

다음 명제들이 성립한다.

- 맞꼭지각은 동일하다.

- 직선은 임의의 평행한 두 직선과 같은 각을 이룬다. 다른 말로, 엇각이 같다.

- 삼각형 ABC에서 $\overline{AB} = \overline{AC}$일 필요충분조건은 $\angle B = \angle C$이다.

마지막 두 명제는 주의 깊게 볼 필요가 있다. 두 번째 명제는 평행한 직선들을 다룰 수 있는 효과적인 방법을 제시하며, 세 번째 명제는 각을 거리로 혹은 그 반대로 변환시킬 수 있는 몇 안 되는 방법 중 하나이다.

우리는 삼각형의 내각의 합에 대한 매우 잘 알려진 정리를 증명할 준비가 되었다. 그리고 우리는 각의 계산을 조금이나마 단축시켜줄 조금 확장된 정리를 증명할 것이다.

명제 01 | 삼각형 ABC의 세 각을 $\angle A$, $\angle B$, $\angle C$라 하면 다음이 성립한다.

(a) $\angle A + \angle B + \angle C = 180°$

(b) 점 C에서의 외각은 $\angle A + \angle B$와 같다.

증명 | (a)를 증명하기 위해 점 A를 지나며 변 BC에 평행한 직선을 그리자. 점 A를 끼고 있는 세 각의 합이 $180°$이므로 엇각에 의하여 자명하다.

 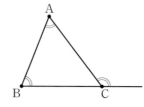

(b)를 증명하기 위해서 점 C에 의한 외각이 $\angle C$의 보각임에 주목하자. 즉 $\angle A + \angle B$((a)에 의해서)와 같게 된다.

우리는 이제 원에 대한 이해를 도울 원주각의 정리를 증명할 도구들을 모두 갖춘 셈이다.

정리 01 **원주각의 정리**

\overline{BC}는 점 O를 중심으로 하는 원 ω의 현이라 하고 $A \in \omega$, $A \neq B$, C라 하자. 그러면 호 BC에 대응하는 원주각 BAC는 중심각의 절반이 된다.

증명 먼저 점 O가 삼각형 ABC 내부에 존재한다고 가정하자.

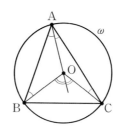

이등변삼각형 OAB, OAC(∵ 반지름이 같다)로부터 $\angle OAB = \angle OBA$, $\angle OAC = \angle OCA$임을 알 수 있다. 이제 반직선 AO를 점 O 뒤로 연장하면 $\angle BOC$를 두 외각의 합으로 계산할 수 있다.

$$\angle BOC = 2 \angle BAO + 2 \angle OAC = 2 \angle BAC$$

이므로 명제가 증명되었다.

점 O가 삼각형 ABC 외부 혹은 경계에 존재하는 경우도 비슷한 방법으로 증명할 수 있다. 그 경우 위의 증명에서 덧셈이 뺄셈으로 바뀔 뿐이다.

:: 삼각형의 합동과 닮음

간단히 말해서 모양과 크기가 같은 두 삼각형을 합동이라고 한다. 물론 두 삼각형이 합동이라면 두 삼각형의 대응되는 부분(변, 각, 높이, …)들은 모두 같다. 합동을 증명하기 위해서 우리는 다음과 같은 판별법들을 사용한다.

• (SSS 판별법) 두 삼각형에서 세 변의 길이가 모두 같으면 두 삼각형은 합동이다.

• (SAS 판별법) 두 삼각형에서 두 변의 길이와 끼인각이 같으면 두 삼각형은 합동이다.

• (ASA 판별법) 두 삼각형에서 두 각의 크기와 대응되는 변의 길이가 같으면 두 삼각형은 합동이다.

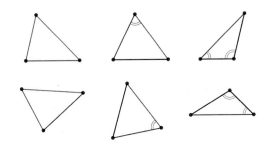

다음의 마지막 판별법은 직각삼각형에만 해당되는 것이다.

• (HL 판별법) 두 직각삼각형의 빗변의 길이가 같고 한 변의 길이가 같으면 두 직각삼각형은 합동이다.

닮음은 두 삼각형이 같은 모양을 가지기만 하면 충분하다. (예를 들어 내각) 다시 말해 닮음은 한 삼각형의 요소들이 다른 삼각형의 같은 요소를 확대, 축소 변환한 것이 된다는 뜻이다. 따라서 대응되는 변들의 비율은 항상 일정한 상수이다.

닮음 판별법은 다음과 같다.

- (AA 판별법) 한 삼각형에서의 두 각의 크기가 다른 삼각형에서의 두 각의 크기와 같으면 두 삼각형은 닮음이다.

- (SAS 판별법) 한 삼각형의 각이 다른 삼각형의 대응되는 각과 같고 그 각을 끼고 있는 변의 비율이 같으면 두 삼각형은 합동이다.

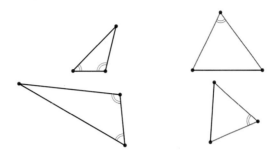

합동은 매우 당연해 보이는 주장들을 엄밀하게 증명할 때 주로 사용된다.
이제 우리는 선분이나 각의 대칭축이 두 대상으로부터 같은 거리만큼 떨어진 점들의 자취가 된다는 것을 증명할 것이다.

명제 02 두 점 A, B를 평면 상의 서로 다른 두 점이라 하자. 그러면 $\overline{XA} = \overline{XB}$를 만족하는 점 X들의 자취는 \overline{AB}의 수직이등분선이 된다.

증명 M을 \overline{AB}의 중점이라 하고(\overline{AB} 위에서 조건을 만족하는 유일한 점이다.) 직선 l을 \overline{AB}의 수직이등분선이라 하자.

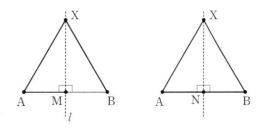

만약 $X \in l$이면 직각삼각형 AMX와 BMX는 합동이므로(SAS 합동: $\angle AMX = \angle BMX = 90°$, $\overline{AM} = \overline{BM}$, \overline{XM}은 공통) $\overline{AX} = \overline{BX}$이다.
한편 $\overline{AX} = \overline{BX}$일 경우 점 N을 점 X에서 \overline{AB}에 내린 수선의 발이라 하자. 그러면 $\triangle ANX \equiv \triangle BNX$ (HL 합동)이므로 $\overline{AN} = \overline{NB}$이고 $X \in l$이다.

명제 03 반직선 AU와 AV는 각을 이룬다. 반직선 AU와 AV로부터 같은 거리만큼 떨어져 있고 ∠UAV 내부에 존재하는 점 X의 자취는 ∠UAV의 이등분선임을 보이시오.

증명 두 점 D, E를 각각 점 X에서 \overrightarrow{AU}, \overrightarrow{AV}에 내린 수선의 발이라 하고 직선 l을 ∠UAV의 이등분선이라 하자. X∈l이면 △ADX≡△AEX(ASA 합동)이고 따라서 $\overline{XD}=\overline{XE}$이다.

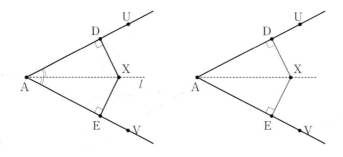

역으로 $\overline{XD}=\overline{XE}$이면 △ADX≡△AEX(HL 합동)이고 이로부터 ∠XAD=∠XAE임을 얻을 수 있으므로 X∈l이다.

합동보다 닮음은 좀 더 많은 곳에 응용될 수 있다. 예를 들면 삼각형에서 중선이 서로를 2 : 1로 내분한다는 것이다.

명제 04 삼각형 ABC에서 점 E, F는 각각 변 AB, AC의 중점이다. 점 G를 \overline{BF}와 \overline{CE}의 교점으로 정의하면 $\overline{BG}=2\overline{GF}$, $\overline{CG}=2\overline{GE}$가 성립함을 보이시오.

증명 먼저 △AEF∽△ABC(SAS 닮음)임을 관찰하자.

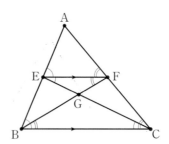

닮음비가 1 : 2이므로 $\overline{EF}=\dfrac{1}{2}\overline{BC}$이다. 또한 ∠FEA=∠CBA이므로 $\overline{EF}/\!/\overline{BC}$이다.

그러면 ∠BCE=∠CEF가 되고 이로부터 △BCG∽△FEG(AA 닮음)를 얻는다.

$\overline{EF}=\dfrac{1}{2}\overline{BC}$이므로 두 삼각형의 닮음비는 $\dfrac{1}{2}$이다. 따라서 $\overline{BG}=2\overline{GF}$, $\overline{CG}=2\overline{GE}$가 증명된다.

삼각형은 매우 단순하지만 수많은 정리들을 숨기고 있고 그중 다수는 삼각형에서의 중요한 점들과 연관되어 있다. 이 점들을 삼각형의 중심들이라 부르는데 오늘날에는 이미 5000개가 넘는 점들이 발견되었다. 그러나 다행히도 수학 올림피아드에서는 그중 일부만 알고 있어도 충분하다.

명제 05 **외심의 존재성**

삼각형 ABC에서 \overline{AB}, \overline{BC}, \overline{CA}의 수직이등분선이 한 점에서 만난다. 이 점을 삼각형의 외심이라고 하며 주로 점 O로 표시한다. 이 점이 삼각형의 외접원의 중심임을 보이시오.

증명

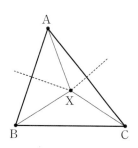

점 X를 \overline{AB}와 \overline{AC}의 수직이등분선의 교점이라 하면 $\overline{XA}=\overline{XB}$와 $\overline{XA}=\overline{XC}$를 얻는데 이 둘을 종합하면 $\overline{XB}=\overline{XC}$를 얻는다. 따라서 점 X는 \overline{BC}의 수직이등분선 위에 놓인다. (11쪽 **명제02** 이용) 우리는 세 변의 수직이등분선이 점 X를 지남을 보였으므로 점 X를 중심으로 하고 $\overline{XA}=\overline{XB}=\overline{XC}$를 반지름으로 하는 원은 삼각형 ABC의 외접원이 된다.

명제 06 내심의 존재성

삼각형 ABC에서 세 내각의 이등분선은 한 점에서 만난다. 이 점을 삼각형 ABC의 내심이라고 하며 주로 점 I로 표시한다. 이 점이 삼각형의 내접원의 중심임을 보이시오.

증명

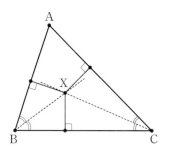

점 X를 ∠B와 ∠C의 이등분선의 교점으로 두자. 그러면 점 X는 \overline{AB}와 \overline{BC}로부터 같은 거리만큼 떨어져 있고 \overline{AC}와 \overline{BC}로부터 같은 거리만큼 떨어져 있다. (12쪽 **명제 03** 이용) 따라서, 점 X는 \overline{AB}와 \overline{AC}로부터 같은 거리만큼 떨어져 있다. 즉, 점 X는 ∠A의 이등분선 위에 존재한다.

우리는 세 내각의 이등분선이 지나는 공통된 점을 찾았으므로 점 X를 중심으로 하며 \overline{AB}, \overline{BC}, \overline{CA}와의 거리를 반지름으로 하는 원은 삼각형 ABC의 내접원이 된다.

명제 07 수심의 존재성

삼각형 ABC에서 세 높이는 한 점에서 만난다. 이 점을 삼각형 ABC의 수심이라 하며 주로 점 H로 표시한다.

증명 이 문제는 조금 어렵다. \overline{BC}, \overline{CA}, \overline{AB}와 평행하며 각각 세 점 A, B, C를 지나는 직선을 그리고 이 직선에 의해 만들어지는 삼각형을 A′B′C′라 하자. ($\overline{A′B′} /\!/ \overline{AB}$ 등이 되도록 이름을 정하자.) 삼각형 ABC, A′CB, CB′A, BAC′은 모두 합동(SAS 합동)이므로 점 A는 $\overline{B′C′}$의 중점이고 점 B와 C에 대해서도 마찬가지로 성립한다.

이는 삼각형 ABC에서 점 A에 대한 높이가 $\overline{B′C′}$의 수직이등분선과 일치함을 뜻한다. (두 직선 모두 점 A를 지나며 $\overline{B′C′} /\!/ \overline{BC}$와 수직하다.) 삼각형 A′B′C′의 세 수직이등분선이 한 점에서 만나므로 (13쪽 **명제 05** 이용) 삼각형 ABC의 세 수선도 한 점에서 만난다.

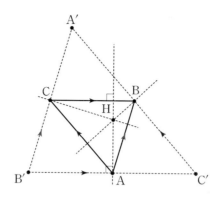

삼각형과 관련된 또 다른 세 쌍의 원은 방접원이다. 방접원은 여러 가지 측면에서 내접원과 유사하며 주목할 만한 성질들을 지닌다.

명제 **08** **방접원의 존재성**

삼각형 ABC에서 ∠A의 이등분선과 ∠B, ∠C의 외각의 이등분선은 한 점에서 만난다. 이 점을 삼각형 ABC의 점 A에 대한 방심이라 하며 주로 I_a로 표시한다. 이 점은 A-방접원의 중심이다. (변 BC와 변 AB, AC의 연장선에 접하는 원) 마찬가지로 I_b와 I_c도 정의할 수 있다.

증명

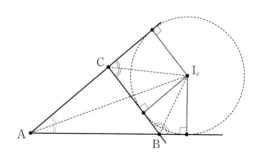

각자 해볼 것!

명제 09 무게중심의 존재성

삼각형 ABC에서 세 중선은 한 점에서 만난다. 이 점을 삼각형 ABC의 무게중심이라 하며 주로 점 G로 표시한다.

증명 점 X를 중선 AM과 점 B에 대한 중선의 교점이라 하고, 점 X′을 중선 AM과 점 C에 대한 중선의 교점이라 하자.

12쪽 **명제 04** 에 의해 $\overline{AX}=2\overline{XM}$과 $\overline{AX'}=2\overline{X'M}$이 성립하고 X, X′∈$\overline{AM}$이므로 X=X′이다.

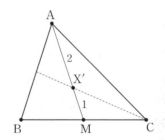

몇몇 학생들은 다음 결과들이 상대적으로 유도하기 쉽기 때문에 기억할 필요가 없다고 생각할지도 모르지만 이것은 치명적인 실수일 수 있다. 이 명제들을 잘 알고 있다면 다른 성질들과의 많은 연관성을 관찰할 수 있을 것이다.

명제 10 삼각형 ABC의 수심을 H, 내심을 I, 외심을 O라 하자. 그러면 다음이 성립한다.

(a) 삼각형 ABC가 예각삼각형이면 $\angle BHC = 180° - \angle A$이다.

(b) $\angle BIC = 90° + \dfrac{1}{2}\angle A$이다.

(c) $\angle A$가 예각이면 $\angle BOC = 2\angle A$이다.

증명 (a)에서 점 B_0, C_0를 각각 점 B, C에서 대변에 내린 수선의 발이라 하고 사각형 B_0HC_0A에 주목하자.

 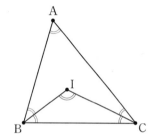

사각형의 내각의 합은 360°인데 $\angle HB_0A = \angle HC_0A = 90°$이므로 나머지 두 각의 합이 180°가 되어야 한다. 즉 다음 식이 성립한다.

$$\angle BHC = \angle C_0 H B_0 = 180° - \angle A$$

(b)를 증명하기 위해서는 삼각형 BIC에서의 각을 살펴보자. \overline{BI}와 \overline{CI}가 각의 이등분선이므로 다음이 성립한다.

$$\angle BIC = 180° - \frac{1}{2}\angle B - \frac{1}{2}\angle C = 90° + \left(90° - \frac{1}{2}\angle B - \frac{1}{2}\angle C\right) = 90° + \frac{1}{2}\angle A$$

마지막으로 (c)는 원주각의 정리의 단순한 결과이다.

02 거리 관계

:: 접선의 길이 동일

우리는 매우 단순한 방법으로 증명을 시작할 것이지만 이 명제는 수많은 복잡한 응용의 형태로 시험에 등장한다. 같은 길이인 두 선분을 이용하자.

명제 01 접선의 길이 동일

주어진 원 ω에 그은 두 접선이 한 점 A에서 만난다. 이때 점 B, C를 원 ω와의 접점이라 하면 $\overline{AB}=\overline{AC}$이다.

증명

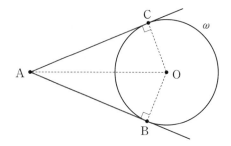

점 O를 원 ω의 중심이라 하자. 그러면 $\angle OBA = 90° = \angle OCA$이고 $\overline{OB}=\overline{OC}$이다. 또한 직각삼각형 OAB와 OAC는 빗변 OA를 공유한다. 따라서 두 삼각형은 합동(HL 합동)이고 이로부터 문제가 증명되었다.

명제 02 두 원 ω_1, ω_2의 공통외접선을 p, q라 하자. 두 점 A, B를 각각 접선 p와 원 ω_1, ω_2의 접점이라 하고 두 점 C, D를 각각 접선 q와 원 ω_1, ω_2의 접점이라 하자. 그러면 다음이 성립한다.

(a) $\overline{AB}=\overline{CD}$

(b) 만약 두 원이 만나지 않고 두 원의 공통내접선 r이 접선 p, q와 각각 점 X, Y에서 만난다면 $\overline{AB}=\overline{CD}=\overline{XY}$가 성립한다.

증명

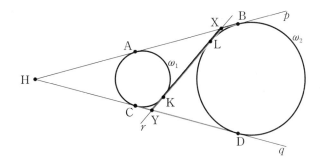

(a)에서 만약 $\overline{AB}/\!/\overline{CD}$라면 □ABCD가 직사각형이 되어 증명이 끝난다.
그렇지 않다면 $\overline{AB}\cap\overline{CD}=H$라 하자. 접선의 길이가 같으므로 $\overline{HA}=\overline{HC}$와 $\overline{HB}=\overline{HD}$를 얻고 두 식을 빼면 결론이 나온다.

(b)에서는 접선 r과 원 ω_1, ω_2의 접점을 각각 K, L로 두자. (a)와 접선의 길이가 같다는 것을 몇 번 사용하면 다음 식을 얻을 수 있다.

$$2\cdot\overline{XY}=(\overline{XL}+\overline{YL})+(\overline{YK}+\overline{XK})$$
$$=\overline{XB}+\overline{YD}+\overline{YC}+\overline{XA}$$
$$=\overline{AB}+\overline{CD}=2\cdot\overline{AB}$$

02 거리 관계

정리 01 Pitot의 정리

사각형 ABCD를 내접원을 갖는 사각형이라 하면 다음이 성립한다.

$$\overline{AB}+\overline{CD}=\overline{BC}+\overline{DA}$$

증명

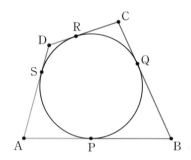

네 점 P, Q, R, S를 각각 사각형의 네 변 AB, BC, CD, DA와 내접원의 교점이라 하자. 그러면 접선의 길이가 같으므로 다음 식을 얻는다.

$$\overline{AB}+\overline{CD}=\overline{AP}+\overline{BP}+\overline{CR}+\overline{DR}=\overline{AS}+\overline{BQ}+\overline{CQ}+\overline{DS}=\overline{BC}+\overline{DA}$$

사실 $\overline{AB}+\overline{CD}=\overline{BC}+\overline{DA}$라는 조건은 사각형이 내접원을 갖기 위한 충분조건이기도 하다.
이 사실을 증명할 수 있겠는가?

PSM:
귀류법을 이용하기 위하여 $\overline{AB}+\overline{CD}=\overline{BC}+\overline{DA}$인데 외접사각형이 아니라고 가정해 보자.
각 B와 각 C의 이등분선의 교점을 O라 하자. 이미 증명한 각의 이등분선의 성질에 의하여 선분 BC, 반직선 BA, 반직선 CD에 동시에 접하는 원은 반드시 존재한다. 이제 점 A에서 이 원에 외접하도록 접선을 그어 반직선 CD와 만나는 점을 D$'(\neq$D)이라 하자.
사각형 ABCD$'$은 외접사각형이므로 위에서 이미 증명한 명제에 의하여 $\overline{AB}+\overline{CD'}=\overline{BC}+\overline{D'A}$가 성립한다. 이제 두 식을 연립하면 $\overline{CD'}-\overline{CD}=\overline{D'A}-\overline{DA}$이다.
그런데 D$'\in\overline{CD}$이므로 $\overline{CD'}-\overline{CD}=\overline{D'D}=\overline{D'A}-\overline{DA}$인데 이는 삼각형의 결정조건에 모순($\because$ $\overline{D'D}+\overline{DA}\neq\overline{D'A}$)이다. 따라서 $\overline{AB}+\overline{CD}=\overline{BC}+\overline{DA}$이면 외접사각형이다.

우리는 기하학에서 삼각형에 대하여 성립하는 매우 중요한 사실을 증명할 준비가 된 셈이다.

삼각형 ABC의 둘레의 길이의 절반을 s라 하자. 세 점 D, E, F를 각각 내접원과 \overline{BC}, \overline{CA}, \overline{AB}의 접점이라 하자. 또한 점 A에 대한 방접원이 \overline{BC}, \overline{CA}, \overline{AB}와 세 점 K, L, M에서 접한다고 하자. 그러면 다음이 성립한다.

(a) $2 \cdot \overline{AE} = 2 \cdot \overline{AF} = -a+b+c$, $2 \cdot \overline{BD} = 2 \cdot \overline{BF} = a-b+c$, $2 \cdot \overline{CD} = 2 \cdot \overline{CE} = a+b-c$

(b) $2\overline{AL} = 2\overline{AM} = a+b+c$, 다른 말로 $\overline{AL} = \overline{AM} = s$이다.

(c) 두 점 K, D는 \overline{BC}의 중점에 대해 대칭이다.

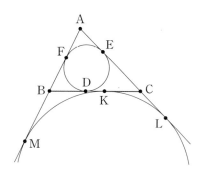

(a)를 증명하기 위해서 접선의 길이가 같다는 사실을 다시 이용한다. 즉 다음 식을 얻을 수 있다.

$$2 \cdot \overline{AE} = \overline{AE} + \overline{AF} = (b - \overline{CE}) + (c - \overline{BF}) = b+c-(\overline{CD}+\overline{BD}) = b+c-a$$

나머지 두 식도 같은 방법으로 보일 수 있다.

(b)는 다음 식을 통해 증명할 수 있다.

$$2 \cdot \overline{AL} = \overline{AL} + \overline{AM} = (b + \overline{CL}) + (c + \overline{BM}) = b+c+(\overline{CK}+\overline{BK}) = a+b+c$$

(c)를 증명하기 위해서는 $\overline{BD} = \overline{CK}$를 보이면 충분하다. 이는 (a)와 (b)를 사용하여 다음과 같이 유도될 수 있다.

$$2 \cdot \overline{BD} = a-b+c = 2(s-b) = 2(\overline{AL} - \overline{AC}) = 2 \cdot \overline{CL} = 2 \cdot \overline{CK}$$

이로써 증명이 끝난다.

이 결과로 직각삼각형의 내접원의 반지름에 대한 간편한 공식을 얻게 된다.

명제 04 $\angle A = 90°$인 직각삼각형 ABC에서 r을 내접원 ω의 반지름이라 하면 다음이 성립한다.

$$r = \frac{\overline{AB} + \overline{AC} - \overline{CB}}{2}$$

증명 두 점 E, F를 각각 원 ω와 \overline{AC}, \overline{AB}의 접점이라 하고 점 I를 원 ω의 중심이라 하자.

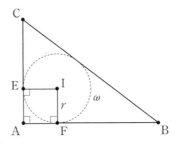

사각형 AFIE는 3개의 직각을 갖고 $\overline{AF} = \overline{AE}$(접선의 길이가 같다), $\overline{IE} = \overline{IF}$가 성립한다. 즉 □AFIE는 정사각형이다. 따라서 $r = \overline{AE}$이고 이전 문제에 의해 다음과 같이 증명하고자 하던 식을 얻는다.

$$r = \overline{AE} = \frac{\overline{AB} + \overline{AC} - \overline{CB}}{2}$$

예제 01

□ABCD를 $\overline{AB}>\overline{BC}$를 만족하는 평행사변형이라 하자. 두 점 K, M을 각각 \overline{AC}와 삼각형 ACD의 내접원, 삼각형 ABC의 내접원의 접점이라 하자. 마찬가지로 두 점 L, N을 각각 \overline{BD}와 삼각형 BCD의 내접원, 삼각형 ABD의 내접원의 접점이라 하자. 사각형 KLMN이 직사각형임을 증명하시오.

증명

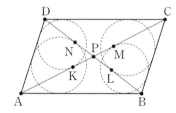

점 P를 □ABCD의 대각선의 교점이라 하자. 먼저 삼각형 ABD와 CDB가 합동(SAS 합동)이고 점 P에 대해 대칭이므로 $\overline{PN}=\overline{PL}$이 된다. 마찬가지로 $\overline{PK}=\overline{PM}$도 얻을 수 있다. 사각형 KLMN의 대각선이 서로를 이등분하므로 평행사변형이다.

이제 이것이 직사각형임을 보이기 위해서는 $\overline{NL}=\overline{KM}$을 보이거나 $\overline{PN}=\overline{PK}$를 보이면 된다.

21쪽 **명제 03** (a)를 삼각형 ABD에 적용하면 다음을 얻는다.

$$\overline{PN}=\frac{\overline{DB}}{2}-\overline{DN}=\frac{\overline{DB}}{2}-\frac{\overline{DB}+\overline{DA}-\overline{AB}}{2}=\frac{\overline{AB}-\overline{DA}}{2}$$

마찬가지로 \overline{PK}의 길이도 계산할 수 있다.

$$\overline{PK}=\frac{\overline{AC}}{2}-\overline{AK}=\frac{\overline{AC}}{2}-\frac{\overline{AC}+\overline{DA}-\overline{CD}}{2}=\frac{\overline{CD}-\overline{DA}}{2}$$

$\overline{AB}=\overline{CD}$이므로 성립한다.

:: 사인 법칙

이제 우리는 삼각형의 가장 기본적인 정리 중 하나인 사인 법칙을 다룰 것이다. 사실 삼각함수 계산을 이용한 방법은 매우 강력한 기술이며 이후 있을 시험에 대비해 반드시 알아두어야 한다. 사인 법칙이 매우 유용한 이유 중 하나는 $\sin x = \sin(180° - x)$이다.

정리 02 확장된 사인 법칙

삼각형 ABC에서 외접원의 반지름을 R이라 하면 다음 식이 성립한다.

$$\frac{a}{\sin \angle A} = \frac{b}{\sin \angle B} = \frac{c}{\sin \angle C} = 2R$$

증명

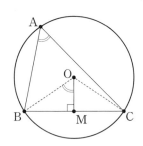

∠A가 예각이라 가정하자. 점 O를 삼각형 ABC의 외심이라 하고 점 M을 \overline{BC}의 중점이라 하자. 중심각과 원주각의 관계에 의하여 $\angle BOC = 2\angle A$가 된다. 삼각형 OBC는 이등변삼각형이므로 \overline{OM}은 $\angle BOC$를 이등분하고 $\angle BOM = \angle A$가 된다. 직각삼각형 BOM으로부터 다음 식을 얻을 수 있다.

$$\sin \angle A = \frac{\frac{1}{2}a}{R}$$

∠A가 예각이 아닐 경우도 $\sin \angle A = \sin(180° - \angle A)$를 이용하여 비슷한 방법으로 증명할 수 있다. 자세한 증명은 독자에게 남긴다.

다음의 보조 정리는 인접한 삼각형에서 비율을 다룰 때 효과적인 방법을 제공한다.

명제 05 **비율 보조 정리**

삼각형 ABC에서 D∈\overline{BC}이고 ∠BAD, ∠DAC를 각각 α_1, α_2라 하자. 그러면 다음이 성립한다.

$$\frac{\overline{BD}}{\overline{DC}} = \frac{\overline{AB} \cdot \sin \alpha_1}{\overline{AC} \cdot \sin \alpha_2}$$

증명 ∠ADB를 φ라 하자. 인접한 두 삼각형 ADB와 ADC에서 사인 법칙에 의해 다음 식을 얻는다.

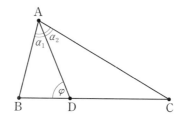

$$\frac{\overline{BD}}{\sin \alpha_1} = \frac{\overline{AB}}{\sin \varphi}, \quad \frac{\overline{CD}}{\sin \alpha_2} = \frac{\overline{AC}}{\sin (180° - \varphi)} = \frac{\overline{AC}}{\sin \varphi}$$

두 식을 서로 나누면 성립한다.

위 정리의 따름 정리로 우리는 잘 알려진 각의 이등분선 정리도 얻을 수 있다.

정리 03 **각의 이등분선 정리**

삼각형 ABC에서 D∈\overline{BC}이고 \overline{AD}를 내각의 이등분선이라 할 때, 다음이 성립한다.

$$\frac{\overline{BD}}{\overline{CD}} = \frac{c}{b}, \quad \overline{BD} = \frac{ac}{b+c}, \quad \overline{CD} = \frac{ab}{b+c}$$

증명 첫 번째 식은 비율 보조 정리의 $\alpha_1 = \alpha_2$인 경우로부터 바로 얻을 수 있다. 나머지 두 식은 다음 연립방정식을 풀면 얻어진다.

$$\frac{\overline{BD}}{\overline{CD}} = \frac{c}{b} \quad \text{그리고} \quad \overline{BD} + \overline{CD} = a$$

02 거리 관계 **25**

다음 예시는 사인 법칙을 이용하는 전형적인 경우이다.

출처 | Germany 2003

예제 02 평행사변형 ABCD에서 두 점 X, Y를 $\overline{AX}=\overline{CY}$를 만족하도록 각각 변 AB, BC 위에 잡자. \overline{AY}와 \overline{CX}의 교점이 $\angle ADC$의 이등분선 상에 놓임을 증명하시오.

증명

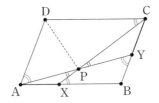

\overline{AY}와 \overline{CX}의 교점을 P라고 하자. 평행선의 성질로부터 $\angle DAP=180°-\angle PYC$와 $\angle DCP=180°-\angle PXA$가 성립한다. 이제 삼각형 APD와 APX에서 사인 법칙을 사용하면 다음을 얻을 수 있다.

$$\sin\angle ADP=\frac{\sin\angle DAP}{\overline{PD}}\cdot\overline{AP}=\frac{\sin\angle DAP}{\overline{PD}}\cdot\overline{AX}\cdot\frac{\sin\angle PXA}{\sin\angle APX}$$

마찬가지로 다음 식도 얻을 수 있다.

$$\sin\angle CDP=\frac{\sin\angle DCP}{\overline{PD}}\cdot\overline{CP}=\frac{\sin\angle DCP}{\overline{PD}}\cdot\overline{CY}\cdot\frac{\sin\angle PYC}{\sin\angle CPY}$$

그런데 $\overline{AX}=\overline{CY}$, $\angle APX=\angle CPY$, $\sin\angle DAP=\sin\angle PYC$, $\sin\angle DCP=\sin\angle PXA$이므로 $\sin\angle ADP=\sin\angle CDP$가 된다.
$\angle ADP+\angle CDP\neq180°$이므로 $\angle ADP=\angle CDP$임이 증명되었다.

:: 코사인 법칙

삼각형 기하와 관련된 기초적 정리인 코사인 법칙을 소개하겠다. 이 정리를 처음 볼 때는 알아채지 못할 수도 있지만 상당히 유용한 정리이다.

정리 04 **코사인 법칙**

삼각형 ABC에서 다음 식이 성립한다.

$$a^2 = b^2 + c^2 - 2bc \cos \angle A$$

증명

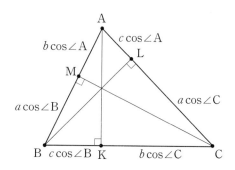

삼각형 ABC가 예각삼각형이라 가정하고 \overline{AK}, \overline{BL}, \overline{CM}을 삼각형 ABC의 높이라 하자. 직각삼각형을 이용하여 다음 식을 얻을 수 있다.

$$
\begin{aligned}
a^2 &= a(\overline{BK} + \overline{KC}) = a(c \cos \angle B) + a(b \cos \angle C) \\
&= c(a \cos \angle B) + b(a \cos \angle C) \\
&= c \cdot \overline{BM} + b \cdot \overline{CL} = c(c - b \cos \angle A) + b(b - c \cos \angle A) \\
&= c^2 + b^2 - 2bc \cos \angle A
\end{aligned}
$$

삼각형 ABC가 직각삼각형이거나 둔각삼각형인 경우도 비슷한 방법을 사용해 증명할 수 있다. 독자들을 위해 연습 문제로 남긴다.

02 거리 관계

따름 정리 05

확장된 피타고라스 정리

삼각형 ABC에서 다음이 성립한다.

(a) $\angle C < 90°$일 필요충분조건은 $a^2 + b^2 > c^2$이다.

(b) $\angle C = 90°$인 필요충분조건은 $a^2 + b^2 = c^2$이다.

(c) $\angle C > 90°$인 필요충분조건은 $a^2 + b^2 < c^2$이다.

증명 이것은 코사인 법칙의 직접적인 결과로 코사인 함수가 $(0°, 90°)$에서 양수 값을 가지고 $(90°, 180°)$에서 음수 값을 가지며 90°일 때 0이 된다는 것을 통해 쉽게 보일 수 있다.

출처 | USAMO 1996, Titu Andreescu

예제 03 삼각형 ABC의 내부에 있는 점 M이 $\angle MAB = 10°$, $\angle MBA = 20°$, $\angle MAC = 40°$, $\angle MCA = 30°$를 만족한다고 하자. 삼각형 ABC가 이등변삼각형임을 보이시오.

증명

일반성을 잃지 않고 $\overline{AB} = 1$이라 가정하자. $\angle AMB = 150°$, $\angle AMC = 110°$이다. 풀이의 핵심은 삼각형의 세 변의 길이를 모두 계산하는 것이다. 삼각형 AMB와 AMC에서 사인 법칙을 적용하고 $\sin 2x = 2 \sin x \cos x$임을 이용하면 다음 식을 얻는다.

$$\overline{AM} = \overline{AB} \cdot \frac{\sin 20°}{\sin 150°} = 2 \sin 20°,$$

$$\overline{AC} = \overline{AM} \cdot \frac{\sin 110°}{\sin 30°} = (2 \sin 20°) \cdot 2 \cdot \cos 20° = 2 \sin 40°$$

이제 삼각형 ABC에서 코사인 법칙을 사용하면 다음 식을 얻는다.

$$\overline{BC}^2 = 1^2 + (2 \sin 40°)^2 - 2 \cdot 1 \cdot 2 \sin 40° \cos 50°$$
$$= 1 + 4 \sin^2 40° - 4 \sin^2 40° = 1$$

따라서 $\overline{AB} = \overline{BC}$이고 삼각형 ABC는 이등변삼각형이다.

이제 우리는 수선을 이용한 코사인 법칙을 통해 수직을 증명해 보자.

명제 06 \overline{AC}와 \overline{BD}를 평면 위의 두 직선이라 하자. $\overline{AC} \perp \overline{BD}$일 필요충분조건은 다음과 같다.

$$\overline{AB}^2 + \overline{CD}^2 = \overline{AD}^2 + \overline{BC}^2$$

증명

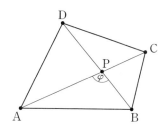

□ABCD가 볼록 사각형이라 가정하자. 점 P를 대각선의 교점이라 하고 $\angle APB = \varphi$라 하자. 삼각형 ABP와 CDP에서 코사인 법칙을 쓰면 다음과 같다.

$$\overline{AB}^2 = \overline{AP}^2 + \overline{BP}^2 - 2 \cdot \overline{AP} \cdot \overline{BP} \cdot \cos \varphi$$
$$\overline{CD}^2 = \overline{CP}^2 + \overline{DP}^2 - 2 \cdot \overline{CP} \cdot \overline{DP} \cdot \cos \varphi$$

두 식을 더하면 다음을 얻는다.

$$\overline{AB}^2 + \overline{CD}^2 = \overline{AP}^2 + \overline{BP}^2 + \overline{CP}^2 + \overline{DP}^2 - 2(\overline{CP} \cdot \overline{DP} + \overline{AP} \cdot \overline{BP}) \cos \varphi$$

비슷한 방법으로 삼각형 BCP와 DAP에 대해서도 코사인 법칙을 쓴 후 두 식을 더하면 다음 식을 얻을 수 있다. $\cos x = -\cos(180° - x)$임을 명심하자.

$$\overline{BC}^2 + \overline{DA}^2 = \overline{BP}^2 + \overline{CP}^2 + \overline{DP}^2 + \overline{AP}^2 + 2(\overline{BP} \cdot \overline{CP} + \overline{DP} \cdot \overline{AP}) \cos \varphi$$

두 식을 비교하면 $\overline{AB}^2 + \overline{CD}^2 = \overline{BC}^2 + \overline{DA}^2$일 필요충분조건은 다음과 같음을 알 수 있다.

$$(\overline{CP} \cdot \overline{DP} + \overline{AP} \cdot \overline{BP} + \overline{BP} \cdot \overline{CP} + \overline{DP} \cdot \overline{AP}) \cos \varphi = 0$$

앞의 항이 양수이므로 $\cos \varphi = 0$ 즉 $\varphi = 90°$일 경우에만 등호가 성립한다.
□ABCD가 볼록이 아닐 경우는 비슷한 방법으로 해결할 수 있으며 □ABCD가 사각형이 아닐 경우는 더 간단하다.

<table>
<tr><td>정리 06</td><td>

스튜어트 정리

삼각형 ABC에서 점 D를 \overline{BC} 위의 점이라 하자. \overline{BD}, \overline{DC}, \overline{AD}의 길이를 각각 m, n, d라 하면 다음 식이 성립한다.

$$a(d^2 + mn) = b^2 m + c^2 n$$
</td></tr>
</table>

증명

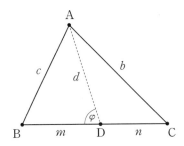

$\angle ADB = \varphi$라 하고 인접한 삼각형 ABD와 ADC에서 코사인 법칙을 사용하면 다음을 얻는다.

$$c^2 = d^2 + m^2 - 2md \cos \varphi, \quad b^2 = d^2 + n^2 + 2nd \cos \varphi$$

첫 번째 식에 n을 곱하고 두 번째 식에 m을 곱한 후 더하면 \cos항을 쉽게 소거할 수 있다. 결과적인 식은 다음과 같다.

$$c^2 n + b^2 m = d^2 n + m^2 n + d^2 m + n^2 m = (m+n)(d^2 + mn) = a(d^2 + mn)$$

위 식에 의해 정리가 증명되었다.

삼각형 ABC에서 점 M을 \overline{BC}의 중점이라 하고 D∈\overline{BC}인 점 D에 대해 \overline{AD}가 내각의 이등분선이라 하자. 그러면 다음이 성립한다.

$$m_a{}^2 = \overline{AM}^2 = \frac{b^2+c^2}{2} - \frac{a^2}{4},$$

$$l_a{}^2 = \overline{AD}^2 = bc\left(1 - \left(\frac{a}{b+c}\right)^2\right)$$

증명 첫 번째 식은 스튜어트 정리에 $m=n=\frac{1}{2}a$를 대입하면 얻어진다.

두 번째 식을 증명하기 위해 각의 이등분선 정리를 생각하고(25쪽 **정리 03** 참고) 스튜어트 정리를 적용하면 다음을 얻는다.

$$a\left(l_a{}^2 + \frac{a^2bc}{(b+c)^2}\right) = \frac{b^2ac}{b+c} + \frac{c^2ab}{b+c}$$

양변을 a로 나누고 우변을 간단히 정리하면 다음을 얻는다.

$$l_a{}^2 + \frac{a^2bc}{(b+c)^2} = bc$$

따라서 정리가 증명되었다.

:: 넓이

우리는 삼각형의 기초적인 넓이 공식인 $2K = ah_a = bh_b = ch_c$로부터 출발하여 넓이에 관한 흥미로운 성질들을 탐구할 것이다. 삼각형 ABC의 넓이를 K 혹은 $[\triangle ABC]$로 표시한다는 것을 다시 한 번 기억해 두자.

명제 07 삼각형 ABC의 넓이는 다음과 같이 계산할 수 있다.

(a) $K = \dfrac{1}{2} ab \sin \angle C = \dfrac{1}{2} bc \sin \angle A = \dfrac{1}{2} ca \sin \angle B = \dfrac{abc}{4R}$

(b) $K = \sqrt{s(s-a)(s-b)(s-c)}$ (헤론의 공식)

(c) $K = rs = r_a(s-a) = r_b(s-b) = r_c(s-c)$

증명 (a)의 첫 번째 부분을 증명하기 위해서는 $2K = ab \sin \angle C$를 증명하면 충분하다. (나머지는 대칭적으로 해결된다.) 그런데 $h_a = b \sin \angle C$이므로 증명된다.
또한 확장된 사인 법칙에 의해 다음이 성립하므로 (a)의 뒷부분이 증명된다.

$$\frac{1}{2} ab \sin \angle C = \frac{1}{2} ab \frac{c}{2R} = \frac{abc}{4R}$$

(a)에서 $16K^2 = 4a^2b^2 \sin^2 \angle C = 4a^2b^2(1 - \cos^2 \angle C)$임을 알 수 있고 코사인 법칙으로부터

$$\cos \angle C = \frac{a^2 + b^2 - c^2}{2ab}$$

이고 이를 대입하면 다음 식을 얻을 수 있다.

$$16K^2 = 4a^2b^2\left(1 - \frac{(a^2+b^2-c^2)^2}{4a^2b^2}\right) = 4a^2b^2 - (a^2+b^2-c^2)^2$$

이는 다음과 같이 인수분해될 수 있다.

$$(2ab-a^2-b^2+c^2)(2ab+a^2+b^2-c^2) = (c^2-(a-b)^2)((a+b)^2-c^2)$$
$$= (-a+b+c)(a-b+c)(a+b-c)(a+b+c)$$

따라서 헤론의 공식인 (b)가 증명되었다.

마지막으로 ⓒ를 증명하기 위해서 점 I를 삼각형 ABC의 내심이라 하면 다음 식이 성립한다.

$$K = [\triangle BIC] + [\triangle CIA] + [\triangle AIB] = \frac{1}{2}(ra + rb + rc) = rs$$

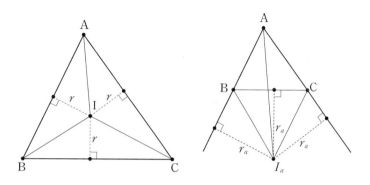

비슷하게 점 I_a를 $\angle A$에 대한 방심이라 하면 다음이 성립한다.

$$K = [\triangle AI_aC] + [\triangle BI_aA] + [\triangle BI_aC] = \frac{1}{2}(br_a + cr_a - ar_a) = r_a(s-a)$$

나머지 등식들도 같은 방법으로 증명 가능하고 따라서 증명이 끝났다.

넓이 공식을 통해 삼각형의 요소들을 변의 길이에 대한 식으로 표현할 수 있기 때문에 다양하게 응용할 수 있다. 다음과 같은 xyz 표기법을 사용하면 좀 더 단순하게 표현할 수 있다.

$$x = s-a = \frac{1}{2}(b+c-a), \ y = s-b = \frac{1}{2}(a-b+c), \ z = s-c = \frac{1}{2}(a+b-c)$$

사실 이런 식들은 21쪽 [명제 03]으로부터 나온 것이다. x, y, z를 정의하는 또 하나의 방법은 이들이 다음 식을 만족하는 유일한 수라는 것이다.

$$a = y+z, \ b = z+x, \ c = x+y$$

삼각형의 여러 요소들을 계산하는 것은 여러 문제들에서 공통적으로 등장하는 주제이므로 xyz 표기법에 의해 좀 더 간단히 계산할 수 있다는 사실은 매우 유용하다.

02 거리 관계

명제 08

xyz 공식

삼각형 ABC에서 넓이 K, 내접원의 반지름 r, 외접원의 반지름 R을 xyz에 대한 식으로 다음과 같이 표현할 수 있다.

(a) $K = \sqrt{(x+y+z)xyz}$

(b) $r = \sqrt{\dfrac{xyz}{x+y+z}}$

(c) $R = \dfrac{(y+z)(z+x)(x+y)}{4\sqrt{xyz(x+y+z)}}$

증명 (a)는 헤론의 공식을 다음과 같이 다시 써서 증명할 수 있다.

$$K = \sqrt{s(s-a)(s-b)(s-c)} = \sqrt{(x+y+z)xyz}$$

내접원의 반지름의 길이를 구하기 위해서는 공식 $K=rs$를 이용한다.

이로부터 $r = \dfrac{K}{(x+y+z)}$ 임을 알 수 있고 (a)의 결과와 종합하면 (b)가 증명된다.

마지막으로 외접원의 반지름 R은 공식 $K = \dfrac{abc}{4R}$에서 등장하므로 다음 식을 얻을 수 있다.

$$R = \dfrac{(y+z)(z+x)(x+y)}{4K}$$

위 식에 (a)의 결과를 대입하면 (c)가 증명된다.

다음 보조 정리는 놀라울 정도로 유용하다. 이 보조 정리는 거리의 비율을 넓이의 비율로 전환시켜주기 때문이다. 우리는 이 결과를 넓이 보조 정리라고 부를 것이다.

명제 09

넓이 보조 정리

삼각형 ABC에서 $D \in \overline{BC}$, $X \in \overline{AD}$라 하자. 그러면 다음이 성립한다.

$$\frac{[\triangle BCX]}{[\triangle BCA]} = \frac{\overline{DX}}{\overline{DA}}$$

두 점 A, X에서 \overline{BC}에 내린 수선의 발을 각각 A_0, X_0라 하자. $\triangle DX_0X$와 $\triangle DA_0A$는 닮음이므로 다음을 얻는다.

$$\frac{[\triangle BCX]}{[\triangle BCA]}=\frac{\frac{1}{2}\cdot\overline{BC}\cdot\overline{XX_0}}{\frac{1}{2}\cdot\overline{BC}\cdot\overline{AA_0}}=\frac{\overline{XX_0}}{\overline{AA_0}}=\frac{\overline{DX}}{\overline{DA}}$$

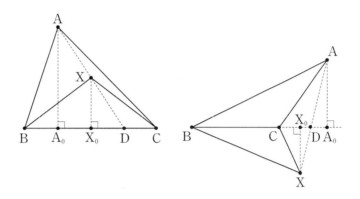

반 아우벨의 정리

삼각형 ABC에서 세 점 D, E, F를 각각 변 BC, CA, AB 위의 점이라 하자. \overline{AD}, \overline{BE}, \overline{CF}가 한 점 P에서 만난다면 다음이 성립한다.

$$\frac{\overline{AP}}{\overline{PD}}=\frac{\overline{AE}}{\overline{EC}}+\frac{\overline{AF}}{\overline{FB}}$$

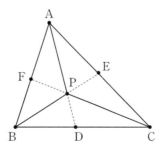

넓이 보조 정리(34쪽)에 의해 우변은 다음과 같다.

$$\frac{[\triangle APB]}{[\triangle BPC]}+\frac{[\triangle APC]}{[\triangle BPC]}=\frac{[\square ABPC]}{[\triangle BPC]}=\frac{[\triangle ABC]}{[\triangle BPC]}-1$$

이제 좌변에 넓이 보조 정리를 적용하면 좌변은 다음과 같다.

$$\frac{\overline{\mathrm{AP}}}{\overline{\mathrm{PD}}} = \frac{\overline{\mathrm{AD}}}{\overline{\mathrm{PD}}} - 1 = \frac{[\triangle \mathrm{ABC}]}{[\triangle \mathrm{BPC}]} - 1$$

따라서 증명이 끝난다.

점 E, F를 각각 AC, AB의 중점으로 잡으면 중선이 서로를 2 : 1로 나눈다는 것(12쪽 **명제 04**)의 또 다른 증명이 될 수 있음을 주목하라. 점 P를 삼각형 ABC의 내심이라고 하면 또 다른 따름 정리를 얻을 수 있다.

따름 정리 08

삼각형 ABC의 내심을 I라 하고 $\overline{\mathrm{AI}} \cap \overline{\mathrm{BC}} = \mathrm{D}$라 하면 다음이 성립한다.

$$\frac{\overline{\mathrm{AI}}}{\overline{\mathrm{ID}}} = \frac{b+c}{a} \quad \text{그리고} \quad \frac{\overline{\mathrm{ID}}}{\overline{\mathrm{AD}}} = \frac{a}{a+b+c}$$

증명

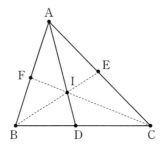

$\mathrm{E} = \overline{\mathrm{BI}} \cap \overline{\mathrm{AC}}$, $\mathrm{F} = \overline{\mathrm{CI}} \cap \overline{\mathrm{AB}}$라 하자.
반 아우벨의 정리와 각의 이등분선 정리를 종합하면 다음을 얻는다.

$$\frac{\overline{\mathrm{AI}}}{\overline{\mathrm{ID}}} = \frac{\overline{\mathrm{AE}}}{\overline{\mathrm{EC}}} + \frac{\overline{\mathrm{AF}}}{\overline{\mathrm{FB}}} = \frac{c}{a} + \frac{b}{a} = \frac{b+c}{a}$$

두 번째 등식은 $\dfrac{\overline{\mathrm{AD}}}{\overline{\mathrm{ID}}} = 1 + \dfrac{\overline{\mathrm{AI}}}{\overline{\mathrm{ID}}}$ 이므로 증명된다.

예제 05 삼각형 ABC에서 세 점 D, E, F를 각각 변 BC, CA, AB 위의 점이라 하고 \overline{AD}, \overline{BE}, \overline{CF}가 한 점 P에서 만난다고 하자. $\overline{AP}=6$, $\overline{BP}=9$, $\overline{PD}=6$, $\overline{PE}=3$, $\overline{CF}=20$일 때 삼각형 ABC의 넓이를 구하시오.

증명

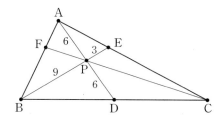

넓이 보조 정리(34쪽 **명제 09**)에 의해 다음을 얻을 수 있다.

$$\frac{[\triangle BPC]}{[\triangle ABC]}=\frac{\overline{DP}}{\overline{DA}}=\frac{1}{2}, \quad \frac{[\triangle CPA]}{[\triangle ABC]}=\frac{\overline{EP}}{\overline{EB}}=\frac{1}{4}$$

$[\triangle ABC]=[\triangle BPC]+[\triangle CPA]+[\triangle APB]$이므로 $[\triangle APB]=\frac{1}{4}[ABC]$가 되고 넓이 보조 정리에 의해 $\overline{FP}=\frac{1}{4}\overline{CF}=5$, $\overline{CP}=15$를 얻는다.

또한 $[\triangle ABP]=[\triangle CPA]$로부터 점 D가 \overline{BC}의 중점임을 알 수 있다. (넓이 보조 정리)

이제 31쪽 **따름 정리 07**의 중선 공식을 삼각형 BCP에 적용하면 다음을 얻는다.

$$\overline{PD}^2=\frac{\overline{CP}^2+\overline{BP}^2}{2}-\frac{\overline{BC}^2}{4}$$

따라서 $\overline{BC}=6\sqrt{13}$이 되고 세 변의 길이가 15, 9, $6\sqrt{13}$인 삼각형 BCP에서 헤론의 공식을 쓰면 $[\triangle BPC]=54$이고 결론적으로 $[\triangle ABC]=108$이 된다.

기초 기하 이론 *Basic Geometry Theory*

03 원과 각

이 장에서 보겠지만 각도는 수많은 기하학적 구조들과 연관되어 있다. 즉 각도를 능숙하게 다루는 법을 반드시 배워야 한다.

다음에 등장하는 증명들에서 우리는 그림에 있는 여러 가지 각도들을 계산함으로써 결론에 도달할 것이다. 이러한 기법을 각 추적이라 하는데 유클리드 기하학에서 가장 많이 이용되는 기법이다.

예제 01

\squareABCD를 $\overline{AB}=\overline{AC}$, $\overline{AD}=\overline{CD}$, $\angle BAC=20^\circ$, $\angle ADC=100^\circ$를 만족하는 사각형이라 할 때 $\overline{AB}=\overline{BC}+\overline{CD}$임을 보이시오.

증명 삼각형 BCA와 ACD가 이등변삼각형이므로 다음을 얻는다.

$$\angle CBA = \angle ACB = 80^\circ, \quad \angle CAD = \angle DCA = 40^\circ$$

점 P를 $\overline{PA}=\overline{AD}=\overline{CD}$를 만족하는 선분 \overline{AB} 위의 점이라 하고 $\overline{BP}=\overline{BC}$를 증명하자.

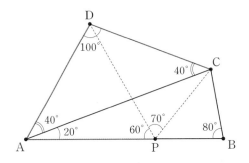

$\angle PAD=20^\circ+40^\circ=60^\circ$인데 $\overline{AP}=\overline{AD}$이므로 삼각형 PAD는 정삼각형이다.
$\overline{PD}=\overline{AD}=\overline{CD}$이므로 삼각형 PDC가 이등변삼각형임을 알 수 있다. $\angle PDC=100^\circ-60^\circ=40^\circ$이므로 $\angle DCP=\angle CPD=70^\circ$가 된다.

마지막으로 삼각형 BCP에서 다음을 관찰할 수 있다.

$$\angle BPC=180^\circ-60^\circ-70^\circ=50^\circ$$

위 사실과 $\angle CBP=80^\circ$임을 종합하면 $\angle PCB=50^\circ$임을 얻고 따라서 $\overline{PB}=\overline{BC}$가 되어 증명이 끝난다.

원을 이용할 수 없다면 각 추적은 그리 중요하거나 강력한 방법이 아닐지도 모른다 그러나 원주각의 정리(9쪽 [정리 01]) 덕분에 이는 강력한 도구가 된다. 원에 내접하는 사각형을 내접사각형이라고 부른다.

명제 01 **내접사각형의 주요 성질들**

□ABCD를 볼록 사각형이라 하자. 그러면 다음이 성립한다.

(a) □ABCD가 내접사각형이라면 사각형의 임의의 한 변을 다른 두 점에서 바라보는 시야각이 같고 대각선을 다른 두 점에서 바라볼 때 두 점에서의 시야각의 합이 180°이다.

(b) □ABCD의 어떤 한 변을 다른 두 점에서 바라보았을 때 시야각이 같으면 □ABCD는 내접사각형이다.

(c) □ABCD의 어떤 한 대각선을 다른 두 점에서 바라볼 때 두 점에서의 시야각의 합이 180°이라면 □ABCD는 내접사각형이다.

증명 (a)를 증명하기 위해서 □ABCD의 외접원의 중심을 O라 하자. 그러면 원주각의 정리에 의해

$$\angle ACB = \frac{1}{2} \angle AOB = \angle ADB$$

가 성립하고 나머지 세 점에서도 비슷한 방법으로 보일 수 있다.

또한 \overline{OB}와 \overline{OD}에 의해 생기는 두 각은 합이 360°이므로 $\angle A + \angle C = \frac{1}{2} \cdot 360° = 180°$이다.

비슷한 방법으로 $\angle B + \angle D = 180°$를 얻을 수 있다.

 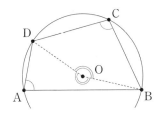

(b)에서 일반성을 잃지 않고 ∠ACB=∠ADB임을 가정할 수 있다. 점 D′을 직선 AD와 삼각형 ABC의 외접원의 두 번째 교점이라 하자. (a)에 의해 ∠AD′B=∠ACB=∠ADB임이 얻어지고 이에 의해 \overline{DB}와 $\overline{D'B}$는 평행이 된다.

따라서 점 D와 D′은 같은 점이 되고 □ABCD가 내접사각형임이 증명된다.

 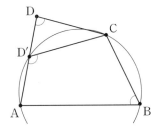

(c)에서도 비슷한 방법을 사용한다. ∠ABC+∠CDA=180°라 가정하고 점 D′을 \overline{AD}와 삼각형 ABC의 외접원의 두 번째 교점이라 하자. (a)에 의해 ∠AD′C=180°−∠ABC=∠ADC이므로 $\overline{CD} /\!/ \overline{CD'}$이다. 즉 D=D′이고 □ABCD는 내접사각형이다.

위 명제의 직접적인 결과로 다음 사실을 알 수 있다. 주어진 원 ω의 고정된 현 AB와 원 ω 상의 움직이는 점 X에 대해 ∠AXB로 가능한 값은 두 개 뿐이며 현 AB와 점 X의 상대적 위치에 따라 둘 중 하나의 값을 갖는다. 또한 이 두 값의 합은 180°이다.

한편 주어진 선분 AB와 각 φ에 대해 ∠AXB=φ를 만족하는 점 X의 자취는 \overline{AB}를 기준으로 대칭인 두 개의 원호로 이루어진다.

한 원 상에 네 개의 점이 주어지면 닮음 관계에 있는 삼각형을 여러 개 찾을 수 있다.

□ABCD를 내접사각형이라 하고 점 P를 대각선의 교점이라 하자. 점 R을 반직선 BA와 CD의 교점이라 하면 다음이 성립한다.

(a) △ABP ∽ △DCP이고 △BCP ∽ △ADP

(b) △RAD ∽ △RCB이고 △RAC ∽ △RDB

증명

 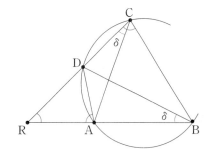

(a) □ABCD의 외접원을 호 AB, BC, CD, DA로 분할하고 대응되는 원주각을 각각 α, β, γ, δ라고 하자. 그러면 $\angle PBA = \delta = \angle DCP$, $\angle BAP = \beta = \angle PDC$이므로 삼각형 ABP와 DCP는 닮음(AA 닮음)이다. 두 번째 닮음도 같은 방법으로 증명된다.

(b) $\angle DAR = 180° - \angle BAD = \angle RCB$임을 주목하자. 삼각형 RAD와 RCB가 한 각을 공유하므로 닮음이다. 마지막으로 $\angle RCA = \delta = \angle DBR$이므로 △RAC ∽ △RDB(AA 닮음)임이 증명된다.

이 삼각형들이 닮음의 형태에 주목하자. 우리는 나중에 역평행성(antiparallelism)을 다루면서 이에 대해 논의할 것이다.

이제 우리는 원주각 정리의 중요한 따름 정리 하나를 배운다.

03 원과 각

따름 정리 02

호와 각의 대응

원 ω에서 호 AB와 CD의 길이가 같다고 하자. 이 호에 대응되는 원주각은 크기가 서로 같다.

증명

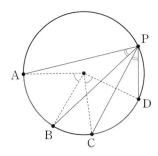

호의 길이가 같으므로 이 호들은 원 ω의 둘레에서 같은 비율을 차지하고 따라서 대응되는 중심각의 크기가 같고 대응되는 원주각의 크기도 같다.

이 따름 정리를 다음 두 예제에서 살펴보자.

예제 02

□ABCD가 내접사각형이면 다음이 성립함을 보이시오.

(1) $\overline{\mathrm{AD}}=\overline{\mathrm{BC}}$이면 □ABCD는 사다리꼴이다.

(2) $\overline{\mathrm{AC}}=\overline{\mathrm{BD}}$이면 □ABCD는 사다리꼴이다.

(1) $\overline{\mathrm{AD}}=\overline{\mathrm{BC}}$로부터 열호 AD와 BC의 길이가 같다는 것을 알 수 있고 따라서 ∠DCA와 ∠BAC가 같다. $\overline{\mathrm{AB}}/\!/\overline{\mathrm{CD}}$이고 □ABCD가 사다리꼴임이 증명되었다.

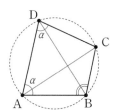

(2) $\angle BAD = \alpha$라 하자. $\overline{AC} = \overline{BD}$이므로 $\angle CBA$나 $\angle ADC$ 중 하나는 $\angle BAD$와 같은 길이의 호에 대응되므로 α가 된다.

만약 $\angle CBA = \angle BAD = \alpha$라면 $\angle ADC = 180° - \angle CBA = 180° - \alpha$이므로 직선 AB와 CD가 평행하다. 비슷하게 만약 $\angle ADC = \angle BAD = \alpha$라면 $\angle CBA = 180° - \alpha$가 되어 직선 AD와 BC가 평행해진다.

예제 03

삼각형 ABC의 외접원을 ω라 하고 점 A를 포함하지 않는 호 BC의 중점을 M_a라 하자. 그러면 $\angle A$의 이등분선과 \overline{BC}의 수직이등분선이 점 M_a를 지남을 보이시오.

증명

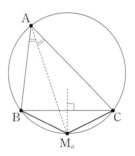

점 M_a가 호 BC의 중점이므로 $\overline{BM_a} = \overline{CM_a}$이다. 따라서 점 M_a는 \overline{BC}의 수직이등분선 위에 놓인다. 또한, 호의 길이가 같으면 대응되는 원주각의 크기도 같으므로 $\angle BAM_a = \angle M_aAC$이다.

따라서 점 M_a는 $\angle A$의 이등분선 위에 있다.

03 원과 각

다음 따름 정리는 내접사각형에서의 각 추적을 쉽게 만들어 준다.

따름 정리 03

□ABCD를 원 ω에 내접하는 사각형이라 하고 점 P를 대각선의 교점이라 하자. 반직선 BA와 CD 가 점 R에서 만난다고 하자. 마지막으로 호 BC, DA(각각 점 A, B를 포함하지 않음)에 대응되는 원주각을 β, δ라 하면 다음이 성립한다.

(a) $\angle BPC = \beta + \delta$

(b) $\angle BRC = \beta - \delta$

증명

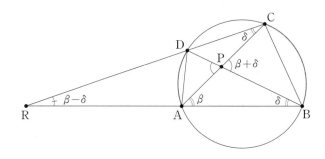

(a)는 삼각형 ABP에서 외각의 성질을 이용하면 다음과 같이 증명된다.

$$\angle BPC = \angle BAP + \angle PBA = \beta + \delta$$

비슷하게 (b)도 삼각형 ACR에서 다음과 같은 식을 통해 증명할 수 있다.

$$\angle BRC = \angle BAC - \angle RCA = \beta - \delta$$

따라서 따름 정리가 증명되었다.

이 따름 정리는 우리가 두 현 사이의 각을 적당한 현에 대응되는 원주각에 대한 식으로 표현할 수 있음을 말해 준다. 이 결과를 통해 다음 증명을 할 수 있다.

$\overline{\text{AB}}$를 원 ω의 현이라 하고 M을 호 AB의 중점이라 하자. 점 M을 지나는 직선 l이 현 AB와 점 P에서 만나고 원 ω과 점 Q에서 두 번째로 만난다고 하자. 또한 점 M을 지나는 직선 m이 현 AB, 원 ω와 각각 두 점 R, S에서 만난다고 하자. 그러면 네 점 P, Q, R, S가 한 원 위에 있음을 보이시오.

증명

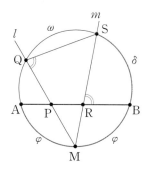

$\angle\text{PQS}+\angle\text{SRP}=180°$ 즉 $\angle\text{MQS}=\angle\text{BRS}$를 보이면 충분하다. 열호 MA와 MB의 길이가 같으므로 두 호에 대응되는 원주각을 φ라 하자. 또한 점 A를 포함하지 않는 호 BS에 대응되는 원주각을 δ라 하자. 그러면 44쪽 **따름 정리 03** (a)에 의해 $\angle\text{BRS}=\varphi+\delta=\angle\text{MQS}$이므로 문제가 증명되었다.

이 결과는 직선 중 하나가 직선 AB와 원의 외부에서 만나더라도 여전히 성립한다. 이를 증명하기 위해서는 44쪽 **따름 정리 03** (b)가 사용될 것이다. 자세한 증명은 독자를 위해 남겨둔다.

만약 우리가 세 곡선이 한 점을 지난다는 것을 보이려고 한다면 두 곡선의 교점을 먼저 잡은 뒤 그 점이 세 번째 곡선 위에 놓인다는 것을 증명하는 편이 수월하다. (이는 우리가 13쪽 **명제 05**과 14쪽 **명제 06**에서 본 적이 있는 방법이다).

정리 04 | **미쿼엘의 정리**

삼각형 ABC에서 점 P, Q, R을 변 BC, CA, AB 위의 임의의 점이라 하자. 그러면 삼각형 ARQ, BPR, CQP의 외접원이 공통된 점을 지남을 보이시오.

증명 점 M을 △BPR의 외접원과 △CQP의 외접원의 두 번째 교점이라 하고 그 점이 삼각형 ABC의 내부에 놓인다고 가정하자.

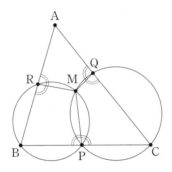

사각형 BPMR과 CQMP가 내접사각형이므로 다음을 얻는다.

$$\angle MRA = 180° - \angle BRM = \angle MPB$$
$$= 180° - \angle CPM = \angle MQC$$
$$= 180° - \angle AQM$$

따라서 사각형 ARMQ의 마주보는 각의 합이 180°이므로 이 사각형 또한 내접사각형이고 위의 결론이 얻어진다.

점 M이 삼각형 ABC의 내부에 존재하지 않는 경우도 비슷한 방법으로 증명할 수 있다.

지금까지 살펴보았듯이 내접사각형은 각에 대한 정보들을 제공한다. 따라서 각 추적에 어려움을 겪을 때는 내접사각형을 살펴보는 것이 효과적이다.

예제 05

사각형 ABCD의 변 AB 위에 점 E, F가 $\overline{AE} < \overline{AF}$를 만족하도록 주어져 있다. ∠ADE＝∠FCB, ∠EDF＝∠ECF일 때 ∠FDB＝∠ACE임을 증명하시오.

증명

∠EDF＝∠ECF이므로 사각형 CDEF가 내접사각형임을 알 수 있다.

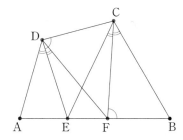

따라서 ∠BFC＝∠EDC이고 다음 식을 얻을 수 있다.

$$180° - \angle CBA = \angle BFC + \angle FCB = \angle EDC + \angle ADE = \angle ADC$$

따라서 □ABCD 또한 내접사각형이 된다.
∠ADB＝∠ACB가 성립하고 양변에서 ∠ADF＝∠ECB를 빼면 문제가 증명된다.

03 원과 각

:: **접선**

각도를 통해 증명할 수 있는 명제 중 하나는 서로 접함이다. 접선에 관한 중요한 결과는 현 AB와 점 A에서의 접선이 이루는 각이 호 AB에 대응되는 원주각과 같다는 사실을 말해 준다. 이는 다음 문제처럼 공식화할 수 있다.

명제 02

\triangleABC의 외접원을 ω라 하자. 직선 l은 \overline{AB}가 아닌 점 A를 지나는 직선이다. 점 C, L이 \overline{AB}에 대해 반대쪽에 있도록 직선 l 위의 점 L을 잡자. 그러면 \overline{AL}이 원 ω에 접할 필요충분조건은 \angleLAB$=\angle$ACB이다.

증명

점 A를 지나며 원 ω에 접하는 직선과 점 A를 지나며 \angleLAB$=\angle$ACB를 만족하는 직선은 유일하다. 따라서 \overline{AL}이 원 ω에 접할 때 \angleLAB$=\angle$ACB임을 보이면 충분하다.

이제 점 O를 원 ω의 중심이라 하고 점 M을 \overline{AB}의 중점이라 하자.

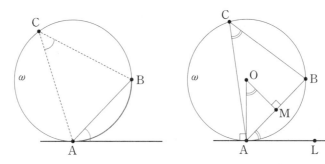

\overline{AL}이 원 ω에 접하므로 이는 \overline{OA}와 수직하고 따라서 다음 식이 성립한다.

$$\angle\text{LAB}=90°-\angle\text{MAO}=\angle\text{AOM}=\frac{1}{2}\angle\text{AOB}=\angle\text{ACB}$$

따라서 위의 명제가 증명되었다.

예제 06

삼각형 ABC에서 ω_a를 \overline{AB}에 접하며 두 점 A, C를 지나는 원이라 하자. 또 ω_b를 \overline{BC}에 접하며 두 점 B, A를 지나는 원이라 하고 원 ω_c를 \overline{CA}에 접하며 두 점 C, B를 지나는 원이라 하자. ω_a, ω_b, ω_c가 한 점을 지남을 보이시오.

증명

ω_a와 ω_b의 두 번째 교점을 K라 하자. \overline{BC}가 점 B에서 원 ω_b와 접하므로 $\angle CBK = \angle BAK$를 얻는다. 마찬가지로 원 ω_a와 접선 \overline{AB}를 보면 $\angle BAK = \angle ACK$를 얻는다.

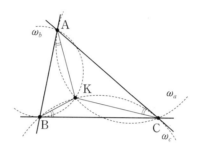

이를 종합하면 $\angle CBK = \angle ACK$가 된다.

이는 \overline{CA}가 삼각형 BCK의 외접원에 접함을 뜻하는데 두 점 B, C를 지나며 \overline{AC}에 접하는 원은 유일하므로 삼각형 BCK의 외접원은 ω_c가 된다. 따라서 K는 원 ω_c 위에 있고 이로부터 증명이 끝난다.

점 K는 삼각형 ABC의 브로카드의 점이라고 불린다. 두 번째 브로카드의 점은 A, B, C 순서를 거꾸로 하여 원을 정의했을 때 원들의 교점으로 얻어진다.

두 원이 접하는 상황에서 두 원의 공통접선을 그리면 문제가 해결되는 경우가 많다.

다음을 살펴보자.

예제 07

원 ω_1과 ω_2는 점 T에서 외접한다. 두 원의 공통외접선 t는 두 원과 각각 두 점 A, B에서 접한다. $\angle ATB = 90°$임을 보이시오.

증명 점 M을 직선 t와 두 원의 공통내접선의 교점이라 하자.

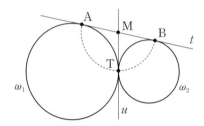

점 M에서 두 원에 그은 접선의 길이가 같으므로 $\overline{MA} = \overline{MT} = \overline{MB}$를 얻는다. 따라서 점 M은 \overline{AB}의 중심이고 $\triangle ABT$의 외심이므로 $\angle BTA = 90°$를 얻는다.

:: 역평행(Antiparallel) 직선

이 장에서 우리는 또 다른 각 추적 기술에 대해 알아볼 것이다. 이 방법은 복잡하기만 하고 즉각적인 도움은 별로 되지 않는다고 생각되어질 수도 있지만 이 방법을 익힘으로써 얻는 새로운 관점은 가치를 매길 수 없을 만큼 중요하다. 따라서 특별히 더 주의를 기울여 공부하기를 바란다.

두 삼각형이 한 각을 공유하면서 닮음인 상황을 생각해 보자. 두 삼각형이 직접적인 닮음 관계라면 공통각을 마주보는 변끼리는 서로 평행하고 직접적이지 않은 닮음 관계라면 41쪽 [따름 정리 01] 에서 보았듯이 공통각을 마주보는 변들은 내접사각형을 이룬다.

직접적인 닮음인 경우와 직접적이지 않은 닮음인 경우는 공통 각의 이등분선에 대해 대칭인 관계이다. 역평행은 직접적이지 않은 닮음과 내접사각형의 연관성을 살펴보는 개념이다.

이제 정의를 위한 준비가 되었다.
주어진 직선 n과 직선 l, m(둘 다 n과 평행하지 않다)이 있다고 하자. 직선 l을 n에 대칭시킨 직선 l'이 m과 평행하면 직선 l과 m이 직선 n에 대해 역평행하다고 한다. 특별한 언급 없이도 n이 어떤 직선인지 알 수 있다면 역평행을 논하는 많은 경우에 n을 생략하곤 한다. 다음 성질들이 성립함을 관찰하자.

(a) l이 m에 역평행(antiparallel)하다면 m과 평행한 모든 직선들과도 역시 역평행(antiparallel)하다.

(b) (대칭성) l이 m과 역평행(antiparallel)하면 m도 l과 역평행(antiparallel)하다.

(c) 주어진 직선 n, 그리고 서로 평행한 직선들의 집합에 대해 이 직선들과 모두 역평행(antiparallel)한 직선들의 집합은 서로 평행한 직선들의 집합이 된다.

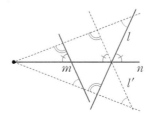

아이디어는 단순하므로 이것을 공식화시켜 가능한 모든 경우를 설명하기만 하면 된다. 뒤에서 다시 언급하겠지만 직선이 원에 접하는 경우도 (내접사각형의 극한으로 본다) 마찬가지이다.

명제 03

직선 m이 반직선 OA, OB와 각각 서로 다른 두 점 X, Y에서 만난다고 하자. 직선 $l(l \neq m)$은 \overrightarrow{OA}, \overrightarrow{OB}와 각각 점 P, Q에서 만난다고 하자. (두 점이 서로 다를 필요는 없다.) 그러면 직선 l과 m이 역평행(antiparallel)할 필요충분조건은 다음과 같다.

(a) 점 X, Y, P, Q가 한 원 위에 있다. (이 점들이 모두 서로 다를 때)

(b) 직선 OA가 삼각형 XYQ의 외접원에 접한다. (X=P일 경우) Y=Q일 때도 마찬가지로 성립한다.

(c) 직선 l이 삼각형 XYO의 외접원에 접한다. (직선 l이 O를 지날 경우)

증명

먼저 두 직선 l과 m이 역평행(antiparallel)하다고 가정하고, ∠AOB의 이등분선을 n이라 하자. 만약 직선 m이 직선 n에 수직하다면 직선 l도 직선 n에 수직하므로 결론이 증명된다.

만약 그렇지않으면 직선 m을 직선 n에 대해 대칭시킨 직선을 m'이라 하고 \overrightarrow{OB}, \overrightarrow{OA}와의 교점을 각각 X′, Y′라 하자.

(a)를 증명하기 위해 고려해야 할 경우는 네 가지이다. 그림처럼 직선 l_1부터 l_4를 정의하고 점 P_1, Q_1부터 P_4, Q_4를 정의하자. 각 경우에 대해 ∠OPQ=∠ OY′X′=∠OYX이므로 문제가 증명된다.

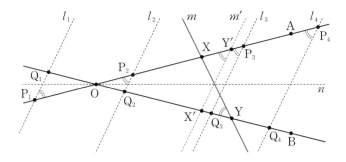

(b)에서는 ∠OP₅Q₅=∠OY′X′=∠OYX가 성립하고 48쪽 **명제 02**에 의해 증명된다.

(c)도 48쪽 **명제 02**에 의해 증명된다. 역도 같은 방법으로 증명 가능하다.

∠AOB 대신 폭이 일정한 띠와 그 축에 대해 위 문제를 생각하면 자명하게 성립한다는 것에 주목하자. 주로 특정한 각의 이등분선에 대해 역평행 개념을 생각하므로 어떤 각에 대해 역평행이다. 혹은 어떤 각 안에서 역평행이다 등의 표현을 사용하기로 하자.

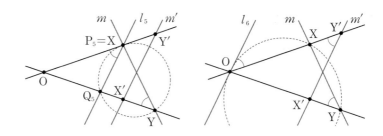

이 중에서도 특별히 흥미로운 경우는 각의 꼭짓점을 지나는 두 직선이 역평행인 경우인데 이것을 등편각이라 부른다.

다음 두 예제는 간단하면서도 유익한 문제들이다.

예제 08

내접사각형 ABCD에서 $P = \overline{AC} \cap \overline{BD}$, $Q = \overline{AD} \cap \overline{BC}$, $R = \overline{AB} \cap \overline{CD}$라 하자. 세 직선 p, q, r을 각각 $\angle APB$, $\angle AQB$, $\angle BRC$의 이등분선이라 하자. 그러면 직선 r이 두 직선 p와 q에 모두 수직임을 보이시오.

증명

직선 r이 수평하다고 가정하자. □ABCD가 내접사각형이므로 \overline{AC}와 \overline{BD}는 r에 대해 역평행(antiparallel)하다. 즉 이 두 직선은 직선 r과 함께 이등변삼각형을 이룬다. 이등변삼각형이므로 각의 이등분선은 수직이다. 따라서 $r \perp p$이다.

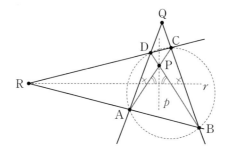

마찬가지로 □ABCD가 \overline{AD}와 \overline{BC}에 의해 형성되므로 \overline{AD}와 \overline{BC}는 직선 r에 대해 역평행하다. 같은 방법으로 $r \perp q$임이 증명된다.

이 예제들로 흥미로운 결과를 도출할 수 있다.

기초 기하 이론

따름 정리 05

내접사각형 ABCD에서 P=$\overline{AC} \cap \overline{BD}$, Q=$\overline{AD} \cap \overline{BC}$, R=$\overline{AB} \cap \overline{CD}$라고 하자. 직선 l과 l'이 $\angle APB$, $\angle AQB$, $\angle BRC$ 중 한 각에 대해 역평행하다고 하자. 그러면 이 두 직선은 나머지 두 각에 대해서도 역평행하다.

증명 직선 l과 l'이 어떤 직선 o에 대해 역평행하다고 하면 이 두 직선은 o와 평행한 임의의 직선 o'에 대해서도 역평행하고 o와 수직한 임의의 직선 o''에 대해서도 역평행하다.

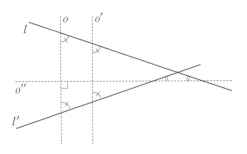

$\angle APB$, $\angle AQB$, $\angle BRC$의 이등분선 중 어느 두 개를 골라도 항상 수직하거나 평행하므로 증명이 끝난다.

예제 09

원 ω_1과 ω_2는 두 점 A, B에서 만나고 두 원의 공통외접선 t는 두 원과 각각 점 K, L에서 접하며 점 B는 삼각형 KLA 내부에 존재한다고 한다. 점 A를 지나는 직선 l은 원 ω_1, ω_2와 각각 점 M, N에서 만난다고 할 때 직선 l이 삼각형 KLA의 외접원에 접할 필요충분조건은 □KLNM이 내접사각형인 것임을 보이시오.

증명

m을 직선 t와 l이 이루는 각의 이등분선이라 하자. (두 직선이 평행할 경우는 띠의 축) 이제부터 등장하는 모든 역평행한 직선은 직선 m에 대해 역평행한 것이다. 먼저 t가 삼각형 KAM의 외접원에 접하므로 \overline{KA}와 \overline{KM}은 역평행하다. 마찬가지로 \overline{LA}와 \overline{LN}은 역평행하다.

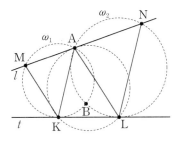

만약 l이 삼각형 KLA의 외접원에 접한다면 \overline{KA}와 \overline{AL}은 역평행하다. \overline{KM}이 \overline{KA}와 역평행하고 \overline{KA}가 \overline{AL}과 역평행하고 \overline{AL}이 \overline{LN}과 역평행하므로 \overline{KM}과 \overline{LN}이 역평행하다. 따라서 □KLNM은 내접사각형이다.

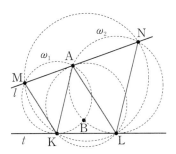

한편 만약 □KLNM이 내접사각형이라면 \overline{AK}은 \overline{KM}과, \overline{KM}은 \overline{LN}과, \overline{LN}은 \overline{LA}와 역평행하므로 \overline{KA}와 \overline{LA}가 역평행하고 따라서 삼각형 KAL의 외접원에 직선 l이 접한다.

:: mod 180°에 대한 방향각

또 하나의 심화된 개념을 소개하면서 이 장을 마친다. 각 추적 방법을 사용할 때는 점들의 상대적 위치에 따라 경우를 나눠야 한다. (예 삼각형이 예각인가 둔각인가? 교점이 어느 반평면에 존재하는가? 점들이 직선/원에 어떤 순서로 놓여 있는가 등등)

이러한 경우 나누기는 mod 180°에 대한 방향각이라는 개념을 사용함으로써 생략될 수 있다.

점 O에서 만나는 두 직선 l, m이 이루는 각의 크기는 점 O를 끼고 직선 l에서 m까지 반시계 방향으로 측정하여 구간 $[0, 180)$에 포함된 숫자로 나타낼 수 있다.

이 값을 방향이 있게 측정된 각의 크기라고 부르고 $\angle(l, m)$이라 표시하자. 괄호 안의 직선의 순서가 중요하다는 사실에 주목하자. 사실 $\angle(l, m) + \angle(m, l) = 180°$이다.

이제 이러한 관점에서 보면 몇 가지 성질들이 아주 간단해진다.

명제 04

(a) $\angle(l, m) + \angle(m, n) = \angle(l, n)$, mod 180°에 대해 성립한다.

(b) 임의의 점 P에 대해 $\angle(\overline{PA}, \overline{AB}) = \angle(\overline{PA}, \overline{AC})$일 필요충분조건은 네 점 A, B, C가 한 직선 위에 적당한 순서대로 놓이는 것이다.

(c) $\angle(\overline{AC}, \overline{CB}) = \angle(\overline{AD}, \overline{DB})$일 필요충분조건은 네 점 A, B, C, D가 한 원 위에 적당한 순서대로 놓이는 것이다.

증명

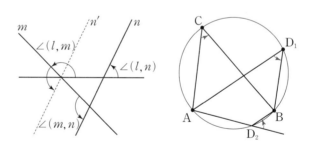

첫 두 명제는 자명하다. 첫 명제에서 등식을 mod 180°로 따져야 된다는 점을 주의하자. (그림 참조) 세 번째 명제는 39쪽 명제 01 의 결과이다.

특히 내접사각형의 성질을 규명하는 것은 매우 유용하다. 우리는 다음 예제에서 방향각이 어떻게 사용되어 경우 나누기를 단순화시킬 수 있는지 살펴볼 것이다.

예제 10

삼각형 ABC와 점 X가 같은 평면에 놓인다고 하자. 세 점 P, Q, R을 각각 점 X에서 \overline{BC}, \overline{CA}, \overline{AB}에 내린 수선의 발이라 하자. 세 점 P, Q, R이 한 직선 위에 있을 필요충분 조건은 점 X가 삼각형 ABC의 외접원 위에 놓이는 것임을 보이시오.

증명

먼저 수선의 발이 삼각형 ABC의 점과 겹치는 경우를 생각하자. P와 C가 같은 점이라 하자. 점 Q가 \overline{AC}에 속하므로 세 점 P, Q, R이 한 직선 위에 있을 필요충분조건은 점 Q가 C와 겹치거나 점 R이 A와 겹치는 것이다. 첫 번째 경우 X=C가 되고 두 번째 경우 점 X는 B를 원의 중심에 대칭시킨 점이 되므로 문제가 성립한다. 이제 여섯 개의 점 P, Q, R, A, B, C가 모두 서로 다른 점이라 하자.

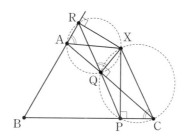

세 점 P, Q, R이 수선의 발이므로 $\angle(\overline{XQ}, \overline{QA}) = 90° = \angle(\overline{XR}, \overline{RA})$이다.

따라서 56쪽 **명제 04** (c)에 의해 네 점 X, A, Q, R은 적당한 순서로 한 원 위에 놓인다. 마찬가지로 네 점 X, C, Q, P도 한 원 위에 놓이고 따라서 다음이 성립한다.

$$\angle(\overline{XQ}, \overline{QR}) = \angle(\overline{XA}, \overline{AR}) = \angle(\overline{XA}, \overline{AB})$$

그리고

$$\angle(\overline{XQ}, \overline{QP}) = \angle(\overline{XC}, \overline{CP}) = \angle(\overline{XC}, \overline{CB})$$

따라서 $\angle(\overline{XQ}, \overline{QR}) = \angle(\overline{XQ}, \overline{QP})$일 필요충분조건은 $\angle(\overline{XA}, \overline{AB}) = \angle(\overline{XC}, \overline{CB})$인 것이다. 전자는 세 점 P, Q, R이 한 직선 위에 있는 것과 동치이고 후자는 네 점 A, B, C, X가 한 원 위에 있는 것과 동치이다. 따라서 문제가 증명되었다.

추가적인 연습이 필요하다면 9쪽 **정리 01**과 46쪽 **정리 04**의 세 점 P, Q, R이 △ABC의 각 변을 포함하는 직선 위에 있다고 하고(변 위에 있을 필요는 없다) 경우를 나누지 않고 증명을 해 보자.

04 비율

두 개의 예제로부터 시작하자.

예제 01

점 P와 Q를 직선 l로부터 같은 반평면에 위치한 두 점이라고 하고, 점 X와 Y를 각각의 직선 l로의 수선의 발이라고 하자. 점 Z를 \overline{YP}와 \overline{XQ}의 교점이라고 하자. $\overline{PX}=4$와 $\overline{QY}=6$일 때, 점 Z로부터 직선 l까지의 거리를 구하시오.

증명

점 Z_0를 점 Z에서 직선 l에 내린 수선의 발이라고 하자. $\overline{PX}/\!/\overline{QY}$가 성립하기 때문에

$\triangle PZX \backsim \triangle YZQ$를 알 수 있고, 닮음비 $k=\dfrac{\overline{QY}}{\overline{PX}}=\dfrac{3}{2}$이다.

또한 $\overline{ZZ_0}/\!/\overline{QY}$이므로, $\triangle XZZ_0 \backsim \triangle XQY$를 알 수 있고 닮음비를 다음과 같이 구할 수 있다.

$$\frac{\overline{QX}}{\overline{ZX}}=1+\frac{\overline{ZQ}}{\overline{ZX}}=1+k=\frac{5}{2}$$

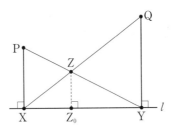

따라서 $\overline{ZZ_0}=\dfrac{2}{5}\overline{QY}=\dfrac{12}{5}$임을 쉽게 알 수 있다.

\triangleABC를 \angleA$=90°$인 적각삼각형이라고 하고 $\overline{\mathrm{AD}}$(D$\in$$\overline{\mathrm{BC}}$)를 수선이라고 하자. r, r_1, r_2를 각각 삼각형 ABC, ABD, ACD의 내접원의 반지름이라고 할 때 다음을 증명하시오.

$$r^2=r_1{}^2+r_2{}^2$$

증명

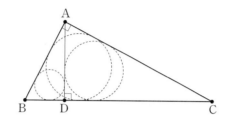

삼각형 ABC, DBA, DAC는 서로 닮음이고(AA 닮음), 이들은 서로 비례한다. 특히 내접원의 반지름의 길이와 빗변의 길이의 비는 모두 k로 일정하다고 할 수 있다. 그러므로 다음 식을 얻을 수 있다.

$$r=k\cdot\overline{\mathrm{BC}}, \quad r_1=k\cdot\overline{\mathrm{AB}}, \quad r_2=k\cdot\overline{\mathrm{AC}}$$

그러므로 문제는 다음을 보이는 것과 동치이다.

$$k^2\cdot\overline{\mathrm{BC}}^2=k^2\cdot\overline{\mathrm{AB}}^2+k^2\cdot\overline{\mathrm{AC}}^2$$

이는 삼각형 ABC에서의 피타고라스의 정리에 의해 성립한다.

우리는 지금까지 닮음비를 이용하여 도출된 비율들을 풀이에 어떻게 사용하는지를 보았다. 이제 우리는 비율들이 원에 내접하는 성질이나, 한 직선 상의 점들의 성질이나 한 점에서 만나는 직선들과 같은 기초적인 기하 개념들과 어떤 관계가 있는지를 확인해 볼 것이다.

:: **방멱(Power of point)**

명제 01

(a) □ABCD은 볼록사각형이고 $P=\overline{AC}\cap\overline{BD}$이다. 점 A, B, C, D가 한 원 위의 네 점인 것과 다음은 필요충분조건이다.

$$\overline{PC}\cdot\overline{PA}=\overline{PB}\cdot\overline{PD}$$

(b) □ABCD를 볼록사각형이라고 하고 $P=\overline{AB}\cap\overline{CD}$라고 하자. 점 A, B, C, D가 한 원 위의 네 점인 것과 다음은 필요충분조건이다.

$$\overline{PA}\cdot\overline{PB}=\overline{PC}\cdot\overline{PD}$$

(c) 세 점 P, B, C가 이 순서로 한 직선 위에 있고, 점 A는 이 직선 위에 있지 않다. 다음은 \overline{PA}가 삼각형 ABC의 외접원과 접하는 것과 필요충분조건이다.

$$\overline{PA}^{2}=\overline{PB}\cdot\overline{PC}$$

증명

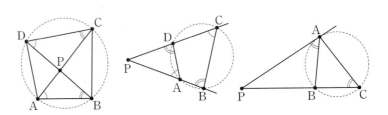

(a)를 보면, 식은 $\dfrac{\overline{PA}}{\overline{PB}}=\dfrac{\overline{PD}}{\overline{PC}}$로 다시 쓸 수 있고 그러므로 $\triangle PAB\backsim\triangle PDC$ (SAS 닮음)과 동치이다. 또한, 네 점 A, B, C, D가 한 원 위에 있음 또한 이 닮음의 AA 닮음으로 동치임을 알 수 있고(39쪽 **명제 01**과 41쪽 **따름정리 01**(a)를 보시오), (a)의 증명이 완료되었다.

(b) 또한 삼각형 PAD와 PCB의 닮음을 이용하면 위와 같은 방법으로 증명된다.

(c)를 보면, \overline{PA}가 삼각형 ABC의 외접원과 접하는 것과 $\angle ACB=\angle PAB$와 동치이다. (48쪽 **명제 02** 참고) 이는 $\triangle PAB\backsim\triangle PCA$ (AA 닮음)와 동치이다.

(a)와 마찬가지 방법으로 식을 비율 형태로 다시 쓸 수 있고, 이 식이 삼각형의 닮음과 동치이므로 증명되었다.

정리 01 **방멱**

점 P와 원 ω가 주어져 있고, 직선 l은 점 P를 지나는 임의의 직선이며 원 ω와 두 점 A와 B에서 교차한다. 그러면 $\overline{PA} \cdot \overline{PB}$가 l에 관계없이 일정하다. 그리고 점 P가 원 ω의 밖에 있고 \overline{PT}, $T \in \omega$가 ω에서 접하면 $\overline{PA} \cdot \overline{PB} = \overline{PT}^2$이다.

원 ω의 중심을 O라고 하고 반지름을 R이라고 하면

$$\overline{PA} \cdot \overline{PB} = |\overline{OP}^2 - R^2|$$

이다. 이 값을

$$p(P, \omega) = \overline{OP}^2 - R^2$$

으로 나타내고 원 ω에 대한 점 P의 방멱값이라고 한다.

증명 첫 번째는 바로 앞의 60쪽 **명제 01** 에 의해 바로 얻을 수 있다.

직선 l이 점 O를 지나면 식 $\overline{PA} \cdot \overline{PB} = |\overline{OP}^2 - R^2|$은 다음과 같다.

$$\overline{PA} \cdot \overline{PB} = (\overline{OP} + R) |\overline{OP} - R| = |\overline{OP}^2 - R^2|$$

$p(P, \omega)$는 점 P가 원 ω의 내부에 있으면 음수, 원 ω 위에 있으면 0이며, 나머지 경우는 양수이다.

이제 방멱이라는 개념의 기초적인 성질을 알아보자.

명제 02 두 원 ω_1, ω_2를 각각 중심이 O_1, O_2으로 서로 다른 두 원이라고 하고 R_1, R_2를 두 원의 반지름이라고 하자. 그러면

(a) $p(X, \omega)$가 일정한 점 X의 자취는 원 ω_1과 중심이 같은 원이다.

(b) $p(X, \omega_1) = p(X, \omega_2)$인 점 X의 자취는 $\overline{O_1 O_2}$와 수직인 직선이다.

이 직선을 두 원의 근축이라고 한다.

증명 (a) 부분은 간단하다 $p(X, \omega_1) = \overline{XO_1}^2 - R_1^2$이기 때문에 $\overline{XO_1}$이 일정함과 동치이다. 그러므로 자취는 중심이 같은 원이다.

(b) 부분은 조건을 $\overline{XO_1}^2 - \overline{XO_2}^2 = R_1^2 - R_2^2$으로 다시 쓸 수 있다.
수직인 두 선분에 대한 정리(29쪽 **명제 06** 참고)에 의해 이 점들은 $\overline{O_1 O_2}$와 수직인 직선을 형성한다.

04 비율

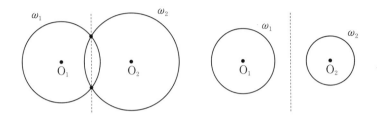

근축은 두 원의 교차점의 방멱이 모두 0이기 때문에 이 두 점을 지나는 직선이고, 이를 이용하면 서로 교차하는 두 원을 포함하는 문제들에서 매우 유용하다.

명제 03 원 ω_1과 ω_2가 두 점 A, B에서 교차한다. 점 K, L을 각각 두 원의 공통외접선이 ω_1, ω_2에 접하는 점이라고 하자. 그러면 직선 AB가 선분 KL을 이등분한다.

증명

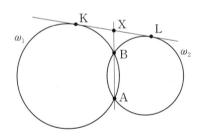

점 X를 \overline{AB}와 \overline{KL}의 교점이라고 하자. \overline{AB}가 원 ω_1과 ω_2의 근축이므로, 다음을 얻을 수 있다.

$$\overline{XK}^2 = p(X, \omega_1) = p(X, \omega_2) = \overline{XL}^2$$

그러므로 점 X가 \overline{KL}의 중점이다.

명제 04 근심

ω_1, ω_2, ω_3를 중심이 서로 다른 세 원이라고 하자. 그러면 그들의 3개의 근축은 한 점에서 만나거나 모두 평행하다.

한 점에서 만난다면 그 점을 세 원의 근심이라고 한다.

증명

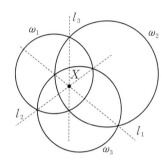

두 원 ω_2, ω_3의 근축 l_1과 두 원 ω_3, ω_1의 근축 l_2가 교차한다고 가정하고, 만나는 점을 X라고 하자. 그러면 다음 식이 성립한다.

$$p(\mathrm{X}, \ \omega_2) = p(\mathrm{X}, \ \omega_3) = p(\mathrm{X}, \ \omega_1)$$

그러므로 점 X는 두 원 ω_1, ω_2의 근축 l_3 위에 있다.

다음으로 우리는 이 문제들을 어떻게 적용하는지 알아보도록 하자.

예제 03 삼각형 ABC의 내접원 ω가 \overline{BC}, \overline{CA}, \overline{AB}와 점 D, E, F에서 각각 접하고 점 Y_1, Y_2, Z_1, Z_2, M 을 각각 \overline{BF}, \overline{BD}, \overline{CE}, \overline{CD}, \overline{BC}의 중점이라고 하자. 이때 $\overline{Y_1Y_2} \cap \overline{Z_1Z_2} = X$이면 $\overline{MX} \perp \overline{BC}$임을 증명하시오.

증명 두 점 B와 C를 반지름의 길이가 0인 원으로 간주하자.

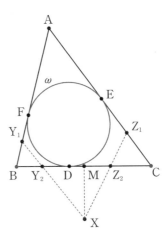

그러면 다음 식이 성립한다.

$$p(Y_1, \omega) = \overline{Y_1F}^2 = \overline{Y_1B}^2 = p(Y_1, B)$$

따라서 점 Y_1이 원 ω와 점 B의 근축 위에 존재한다. 비슷하게, 점 Y_2도 두 원의 근축 위에 존재한다. 그러므로 원 ω와 점 B의 근축은 직선 Y_1Y_2이다. 마찬가지로 하면 $\overline{Z_1Z_2}$가 원 ω와 점 C의 근축이다. 그러므로 점 X는 세 원의 근심이므로 점 B와 C의 근축 위에 존재하고, 즉 \overline{BC}의 수직이등분선 위에 존재한다.

이제 여기에 소개할 형태는 한 점에서 만나는 성질과 한 원 위에 있는 성질을 서로 연관시켜 주기 때문에, 많은 수많은 올림피아드 문제에 사용되며, 지금까지 소개한 정리보다 훨씬 유용할 것이다. 이를 우리는 'Radical Lemma'라고 부를 것이다.

명제 05 Radical Lemma

직선 l을 두 원 ω_1, ω_2의 근축이라고 하자. 점 A와 D를 ω_1 위의 서로 다른 점이라고 하고 B, C를 ω_2 위의 서로 다른 점이라고 하자. 이때 \overline{AD}와 \overline{BC}가 평행하지 않다고 하면 \overline{AD}와 \overline{BC}가 직선 l 위에서 교차함과 □ABCD가 원에 내접함이 동치이다.

증명 만약 □ABCD가 볼록하지 않다면 두 조건 모두 성립하지 않기 때문에 문제가 증명된다.
다른 경우에, \overline{AD}와 \overline{BC}의 교점을 X라고 하자.

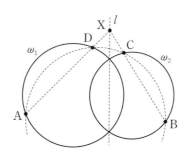

점 X가 근축 위에 있음과 다음 식이 동치임에 주목하자.

$$p(X, \omega_1) = p(X, \omega_2) \ \ 즉 \ \ \overline{XD} \cdot \overline{XA} = \overline{XC} \cdot \overline{XB}$$

그런데 마지막 식은 네 점 A, B, C, D가 한 원 위에 있음과 동치이다. (60쪽 **명제 01** 참고)

04 비율

출처 | IMO 1995

예제 04

점 A, B, C, D를 한 직선 위에 이 순서대로 존재하는 서로 다른 네 점이라고 하자. \overline{AC}와 \overline{BD}를 지름으로 하는 원이 두 점 X와 Y에서 교차한다. 이때 점 P를 직선 XY 위의 점으로 $P \notin \overline{BC}$라고 하자. 직선 CP가 \overline{AC}를 지름으로 하는 원과 두 점 C와 M에서 만난다고 하고, 직선 BP는 \overline{BD}를 지름으로 하는 원과 두 점 B, N에서 만난다고 하자. 그러면 \overline{AM}, \overline{DN}, \overline{XY}가 한 점에서 만남을 증명하시오.

증명

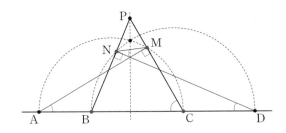

점 P가 원 바깥에 있는 경우부터 보자.

직선 XY가 두 원의 근축이기 때문에, \overline{BN}, \overline{CM}, \overline{XY}가 한 점에서 만나는 것은 Radical Lemma 에 의해 네 점 B, C, M ,N이 한 원 위에 있음을 의미한다. 또한 Radical Lemma를 다르게 한 번 더 사용하여 네 점 A, D, M, N이 한 원 위에 있다는 것을 증명하면 충분하다는 것을 알 수 있다. 그런데 이는 어렵지 않다!

\overline{AC}와 \overline{BD}가 원의 지름임을 생각하면 다음 식을 얻을 수 있다.

$$\angle DNM + 90° = \angle BNM = 180° - \angle MCB = \angle DAM + 90°$$

따라서 □ADMN이 원에 내접한다.

점 P가 선분 XY 위에 있는 경우도 비슷하게 증명할 수 있다. 단, 지금까지의 각을 방향각으로 생각 해야 한다.

:: ⁰체바의 정리

이 부분에서는 cevian이라고 불리는 삼각형의 꼭짓점과 대변의 어떤 점이 만드는 선분들이 한 점에서 만나는 조건에 관해 관찰할 것이다.

정리 02 Ceva's Theorem

삼각형ABC에서 세 점 P, Q, R을 변 BC, CA, AB 위의 점이라고 하자. 그러면 다음 조건들이 동치이다.

(a) 직선 AP, BQ, CR이 한 점에서 만난다.

(b) $\dfrac{\overline{BP}}{\overline{PC}} \cdot \dfrac{\overline{CQ}}{\overline{QA}} \cdot \dfrac{\overline{AR}}{\overline{RB}} = 1$ ⋯ (∗)

(c) (삼각함수 형식)

$$\frac{\sin\angle PAC}{\sin\angle BAP} \cdot \frac{\sin\angle QBA}{\sin\angle CBQ} \cdot \frac{\sin\angle RCB}{\sin\angle ACR} = 1$$

증명

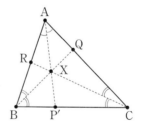

(a) ⟹ (b): 모든 cevian들이 점 X에서 만난다고 하자. 넓이 보조 정리(34쪽 명제 08)에 의해 다음 식이 성립한다.

$$\frac{[\triangle AXB]}{[\triangle AXC]} = \frac{\overline{BP}}{\overline{PC}}$$

마찬가지 방법으로, 다음 식들도 얻을 수 있다.

$$\frac{[\triangle BXC]}{[\triangle AXB]} = \frac{\overline{CQ}}{\overline{QA}} \quad \text{그리고} \quad \frac{[\triangle AXC]}{[\triangle BXC]} = \frac{\overline{AR}}{\overline{RB}}$$

이 세 식을 곱하면 (∗)을 얻을 수 있다.

❶ Giovanni Ceva(1647–1734)는 이탈리아의 수학자였다.

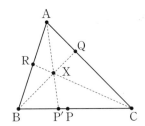

(b) ⟹ (a): (∗)이 성립한다고 가정하자. \overline{BQ}와 \overline{CR}이 점 X에서 교차하고 \overline{AX}와 \overline{BC}가 점 P′에서 교차한다고 하자. 그러면 $\overline{AP'}$, \overline{BQ}, \overline{CR}이 한 점에서 만나는 cevian들이므로, 다음 식이 성립한다.

$$\frac{\overline{BP'}}{\overline{P'C}} \cdot \frac{\overline{CQ}}{\overline{QA}} \cdot \frac{\overline{AR}}{\overline{RB}} = 1$$

(∗)과 이 식을 비교하면 다음을 얻을 수 있다.

$$\frac{\overline{BP'}}{\overline{P'C}} = \frac{\overline{BP}}{\overline{PC}}$$

따라서 점 P와 P′은 선분 BC를 같은 비율로 내분한 점이기 때문에 일치하고, 이는 \overline{AP}, \overline{BQ}, \overline{CR}이 한 점에서 만남을 의미한다.

(c) ⟹ (b): 비율 보조 정리(25쪽 [명제 **05**])를 인접한 두 삼각형들 ABP와 APC에서 사용하면 다음 식을 얻을 수 있다.

$$\frac{\overline{BP}}{\overline{PC}} = \frac{\overline{AB} \sin \angle BAP}{\overline{AC} \sin \angle PAC}$$

같은 방법으로, 다음 식들도 얻을 수 있다.

$$\frac{\overline{CQ}}{\overline{QA}} = \frac{\overline{BC} \sin \angle CBQ}{\overline{AB} \sin \angle QBA} \quad \text{그리고} \quad \frac{\overline{AR}}{\overline{RB}} = \frac{\overline{AC} \sin \angle ACR}{\overline{BC} \sin \angle RCB}$$

이 세 식을 곱하고 정리하면 다음 식을 얻을 수 있다.

$$\frac{\overline{BP}}{\overline{PC}} \cdot \frac{\overline{CQ}}{\overline{QA}} \cdot \frac{\overline{AR}}{\overline{RB}} = \frac{\sin \angle BAP}{\sin \angle PAC} \cdot \frac{\sin \angle CBQ}{\sin \angle QBA} \cdot \frac{\sin \angle ACR}{\sin \angle RCB}$$

그러므로 두 조건이 동치이다.

체바의 정리는 수많은 삼각형의 중심의 존재성을 입증해 줄 수 있고 그들 중 일부는 이미 앞에서 다루었다.

따름 정리 03

삼각형 ABC의 다음과 같은 선분들(이들과 변 BC, CA, AB의 교점을 앞으로 계속 P, Q, R로 둠)은 한 점에서 만난다.

(a) 중선들
(b) 각의 이등분선들
(c) 수선들
(d) 내접원과 변들의 접점을 한 꼭짓점으로 하는 cevian들 ([2]Gergonne Point)
(e) 세 방접원과 각 변의 접점들을 한 꼭짓점으로 하는 cevian들 ([3]Nagel Point)

증명

(a) $\overline{BP}=\overline{CP}$, $\overline{AQ}=\overline{CQ}$, $\overline{AR}=\overline{BR}$이기 때문에 체바의 정리에 의해 한 점에서 만난다.

(b) $\angle BAP=\angle PAC$, $\angle CBQ=\angle QBA$, $\angle ACR=\angle RCB$이기 때문에 체바의 정리의 삼각함수 형식에 의해 한 점에서 만난다.

(c) 수선에 대해서도 체바의 정리의 삼각함수 형식을 사용할 것이다.

$$\frac{\sin\angle BAP}{\sin\angle PAC}=\frac{\sin(90°-\angle B)}{\sin(90°-\angle C)}=\frac{\cos\angle B}{\cos\angle C}$$

이므로 이와 같은 세 식을 모두 곱하면 우리가 원하는 결과를 얻을 수 있다.

(d) 이 경우 $\overline{AQ}=\overline{AR}$, $\overline{BR}=\overline{BP}$, $\overline{CP}=\overline{CQ}$이기 때문에 체바의 정리에 의해 선분들이 한 점에서 만난다.

(e) 21쪽 **명제 03** (c)에 의해 $\overline{AR}=\overline{CP}$, $\overline{BP}=\overline{AQ}$, $\overline{CQ}=\overline{BR}$이 성립하므로, 체바의 정리에 의해 선분들이 한 점에서 만난다.

[2] Joseph Diaz Gergonne(1771-1859)는 프랑스의 수학자이자 논리학자였다.
[3] Christian Heinrich von Nagel(1803-1882)는 독일의 기하학자였다.

04 비율

예제 05 점 M, N은 삼각형 ABC의 변 AB, AC 위의 점이고 $\overline{MN} /\!/ \overline{BC}$이다 \overline{BN}과 \overline{CM}이 점 A에서의 중선 위에서 교차함을 보이시오.

증명 $\overline{MN} /\!/ \overline{BC}$이므로 변 AB와 AC는 각각 점 M, N에 의해 같은 비율로 내분된다.
즉 다음 식이 성립한다.

$$\frac{\overline{AM}}{\overline{MB}} = \frac{\overline{AN}}{\overline{NC}}$$

점 P를 \overline{BN}과 \overline{CM}의 교점이라고 하고 점 P′을 \overline{AP}와 \overline{BC}의 교점이라고 하자.
cevian들 $\overline{AP'}$, \overline{BN}, \overline{CM}에서 체바의 정리를 적용하면 다음 식을 얻을 수 있다.

$$\frac{\overline{BP'}}{\overline{P'C}} \cdot \frac{\overline{CN}}{\overline{NA}} \cdot \frac{\overline{AM}}{\overline{MB}} = 1, \quad \text{그러므로} \quad \frac{\overline{BP'}}{\overline{P'C}} = \frac{\overline{AN}}{\overline{NC}} \cdot \frac{\overline{MB}}{\overline{AM}} = 1$$

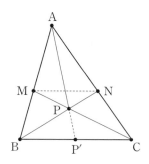

그러므로 $\overline{BP'} = \overline{P'C}$이고 점 P는 점 A를 지나는 중선 위의 점이다.

외심과 수심의 존재성

cevian $\overline{\text{AP}}$, $\overline{\text{BQ}}$, $\overline{\text{CR}}$가 한 점 X에서 만난다고 하자. $\overline{\text{AP}'}$, $\overline{\text{BQ}'}$, $\overline{\text{CR}'}$이 각각 $\overline{\text{AP}}$, $\overline{\text{BQ}}$, $\overline{\text{CR}}$의 대응되는 등편각 켤레의 변이라고 하자. 그러면 $\overline{\text{AP}'}$, $\overline{\text{BQ}'}$, $\overline{\text{CR}'}$이 한 점에서 만난다. 한 점에서 만나는 이 점 X을 외심과 수심이라고 한다.

증명

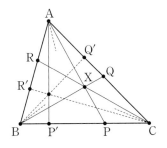

$\overline{\text{AP}'}$는 $\overline{\text{AP}}$는 ∠A의 등편각의 변이므로, ∠BAP=∠P'AC와 ∠PAC=∠BAP'이고, 다른 변들에 대해서도 비슷한 식이 성립한다. 따라서 다음 식이 성립한다.

$$\frac{\sin\angle\text{BAP}}{\sin\angle\text{PAC}} \cdot \frac{\sin\angle\text{CBQ}}{\sin\angle\text{QBA}} \cdot \frac{\sin\angle\text{ACR}}{\sin\angle\text{RCB}} = \frac{\sin\angle\text{P}'\text{AC}}{\sin\angle\text{BAP}'} \cdot \frac{\sin\angle\text{Q}'\text{BA}}{\sin\angle\text{CBQ}'} \cdot \frac{\sin\angle\text{R}'\text{CB}}{\sin\angle\text{ACR}'}$$

그런데 체바의 정리의 삼각함수 형식에 의해, 좌변의 식은 $\overline{\text{AP}}$, $\overline{\text{BQ}}$, $\overline{\text{CR}}$가 한 점에서 만나기 때문에 1이다. 그러므로 우변의 값도 1이고, 그러므로 $\overline{\text{AP}'}$, $\overline{\text{BQ}'}$, $\overline{\text{CR}'}$도 한 점에서 만난다.

우리는 등각 켤레 관계가 내심을 제외하고는 서로 대칭적(내심은 자기 자신과 켤레)이고, 삼각형의 내부의 점들을 쌍을 지을 수 있음은 간단히 확인 가능하다. 등각 켤레 관계는 점이 삼각형 ABC 외부에 있을 때도 정의할 수 있음을 주목하자.

그러한 하나의 쌍은 다른 어떤 것보다 더 중요하다고 할 수 있다. 구체적인 내용은 다음의 작은 문제에서 다룰 것이며, 앞으로 'H와 O가 친구'라고 친숙하게 부를 것이다.

H와 O는 친구

△ABC를 수심이 H이고 외심이 O인 삼각형이라고 하자. \overline{AO}와 \overline{AH}는 ∠A의 등편각의 변이고, 비슷하게 \overline{BH}, \overline{BO}와 \overline{CH}, \overline{CO}도 대응되는 등편각의 변이다. 그러므로 H와 O는 외심과 수심이다.

증명 삼각형 ABC가 예각삼각형이라면, 다음 식을 쉽게 얻을 수 있다.

$$\angle BAO = \frac{1}{2}(180° - \angle AOB) = 90° - \angle C = \angle CAH$$

따라서 결론이 성립한다. 나머지 경우도 비슷하게 증명할 수 있다.

출처 | China MO training 1988

예제 06

다각형 ABCDEP를 원 ω에 내접하는 육각형이라고 하자. 대각선 AD, BE, CF가 한 점에서 만남과 다음 식이 동치임을 보이시오.

$$\overline{AB} \cdot \overline{CD} \cdot \overline{EF} = \overline{BC} \cdot \overline{DE} \cdot \overline{FA}$$

증명 대각선 AD, BE, CP를 삼각형 ACE의 cevian들로 생각하고, 체바의 정리를 적용하자.

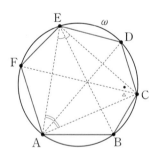

대각선들이 한 점에서 만나는 것은 다음 식과 동치이다.

$$\frac{\sin\angle CAD}{\sin\angle DAE} \cdot \frac{\sin\angle ECF}{\sin\angle FCA} \cdot \frac{\sin\angle AEB}{\sin\angle BEC} = 1 \quad \cdots (*)$$

R을 원 ω의 반지름이라고 하자. 사인 법칙에 의해 다음 식이 성립한다.

$$\frac{\sin\angle\mathrm{CAD}}{\sin\angle\mathrm{DAE}} = \frac{\dfrac{\overline{\mathrm{CD}}}{2R}}{\dfrac{\overline{\mathrm{DE}}}{2R}} = \frac{\overline{\mathrm{CD}}}{\overline{\mathrm{DE}}}$$

마찬가지로 다음 식들을 얻을 수 있다.

$$\frac{\sin\angle\mathrm{ECF}}{\sin\angle\mathrm{FCA}} = \frac{\overline{\mathrm{EF}}}{\overline{\mathrm{FA}}} \text{와} \quad \frac{\sin\angle\mathrm{AEB}}{\sin\angle\mathrm{BEC}} = \frac{\overline{\mathrm{AB}}}{\overline{\mathrm{BC}}}$$

이 식들을 (∗)에 대입하면 우리가 원하는 결과를 얻을 수 있다.

04 비율

삼각형의 세 변 위(또는 연장선 위)의 점들이 한 직선 위에 있을 조건 또한 비슷한 형태로 구할 수 있다.

정리 05 **메넬라우스의 정리**

삼각형 ABC에서 세 점 D, E, F를 직선 BC, CA, AB 위의 점이라고 하고, 세 점이 모두 변 위에 있거나 정확히 두 개가 변 위에 있지는 않다고 하자. 세 점 D, E, F가 한 직선 위에 있음은 다음과 동치이다.

$$\frac{\overline{BD}}{\overline{DC}} \cdot \frac{\overline{CE}}{\overline{EA}} \cdot \frac{\overline{AF}}{\overline{FB}} = 1 \quad \cdots (*)$$

증명 세 점 D, E, F가 직선 l 위에 있다고 가정하고 x, y, z를 각각 세 점 A, B, C로부터 l까지의 거리라고 하자. 삼각형의 닮음을 이용하면

$$\frac{y}{z} = \frac{\overline{BD}}{\overline{DC}}, \quad \frac{z}{x} = \frac{\overline{CE}}{\overline{EA}}, \quad \frac{x}{y} = \frac{\overline{AF}}{\overline{FB}}$$

을 얻을 수 있다. 이 식들을 곱하면 $(*)$을 얻을 수 있다.

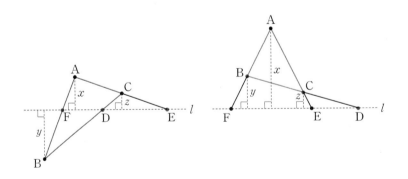

이제 $(*)$이 성립한다고 하고 점 D'을 \overline{EF}와 \overline{BC}의 교점이라고 하자.
점 D', E, F가 일직선 상에 있기 때문에 앞에서 보인 것을 이용하면 다음 식이 성립한다.

❹ Menelaus of Alexandria(c. 70–140)는 그리스의 수학자이자 천문학자였다.

$$\frac{\overline{BD'}}{\overline{D'C}} \cdot \frac{\overline{CE}}{\overline{EA}} \cdot \frac{\overline{AF}}{\overline{FB}} = 1$$

(∗)과 비교하면 다음 식을 얻을 수 있다.

$$\frac{\overline{BD'}}{\overline{D'C}} = \frac{\overline{BD}}{\overline{DC}} \qquad \cdots (\#)$$

이제 점 D와 D′이 모두 선분 BC 위에 있거나 모두 선분 밖에 있다는 것을 주목하자.
두 경우 모두 (#)은 점 D와 D′이 일치함을 의미하고, 따라서 세 점 D, E, F가 한 직선 위에 있다.

메넬라우스의 정리를 잘 사용하면 우리는 종종 복잡한 그림 모두를 관찰할 필요 없이 일부분만을 관찰해도 된다.

04 비율

예제 07

원 ω를 삼각형 ABC의 외접원이라고 하고 점 A에서의 원 ω의 접선이 \overleftrightarrow{BC}와 점 A_1에서 만난다. 비슷하게 B_1, C_1을 정의하면 A_1, B_1, C_1이 한 직선 위에 있음을 증명하시오.

증명

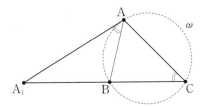

메넬라우스의 정리를 사용하기 위해 먼저 $\dfrac{\overline{A_1B}}{\overline{A_1C}}$를 삼각형 ABC에서의 비율 보조 정리를 이용하여 계산해 보면 다음 식을 얻을 수 있다.

$$\frac{\overline{A_1B}}{\overline{A_1C}} = \frac{\overline{AB}}{\overline{AC}} \cdot \frac{\sin\angle A_1AB}{\sin\angle A_1AC}$$

$\overline{AA_1}$이 접선이기 때문에, $\angle A_1AB = \angle C$(48쪽 명제 02 를 보시오.)와 $\angle A_1AC = 180° - \angle B$를 얻을 수 있다. 그러므로 다음 식을 얻을 수 있다.

$$\frac{\overline{A_1B}}{\overline{A_1C}} = \frac{\overline{AB}}{\overline{AC}} \cdot \frac{\sin\angle C}{\sin\angle B} = \frac{\overline{AB}^2}{\overline{AC}^2}$$

마지막 식은 사인 법칙을 활용한 것이다. 비슷한 방법으로 다음 식들도 얻을 수 있다.

$$\frac{\overline{B_1C}}{\overline{B_1A}} = \frac{\overline{BC}^2}{\overline{BA}^2} \text{과} \quad \frac{\overline{C_1A}}{\overline{C_1B}} = \frac{\overline{CA}^2}{\overline{CB}^2}$$

세 식을 곱하면 다음 식을 얻는다.

$$\frac{\overline{A_1B}}{\overline{A_1C}} \cdot \frac{\overline{B_1C}}{\overline{B_1A}} \cdot \frac{\overline{C_1A}}{\overline{C_1B}} = 1$$

따라서 메넬라우스의 정리에 의해 결론이 성립한다.

예제 08

△ABC를 부등변 삼각형이라고 하고 점 M을 \overline{BC}의 중점이라고 하자. 중심이 I인 내접원이 \overline{BC}와 점 D에서 접한다. 점 N을 \overline{AD}의 중점이라고 하자. 세 점 N, I, M이 한 직선 위에 있음을 보이시오.

증명

$b>c$라고 가정하자. $\overline{AA_1}$을 각의 이등분선으로 $A_1 \in \overline{BC}$라고 하자. 삼각형 ADA_1에서 메넬라우스의 정리를 적용하자.

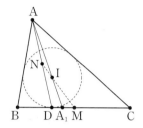

우리는 $\overline{DN}=\overline{AN}$임을 알고 있고, 36쪽 **따름 정리 08**에 의해 다음 식이 성립한다.

$$\frac{\overline{A_1 I}}{\overline{IA}} = \frac{a}{b+c}$$

그러므로 \overline{MD}와 $\overline{MA_1}$을 계산하는 것만이 남았다. $2\overline{BD}=a+c-b$(21쪽 **명제 03** (a) 참조)이고, M이 \overline{BC}의 중점이기 때문에 다음 식을 얻을 수 있다.

$$\overline{DM}=\overline{BM}-\overline{BD}=\frac{a}{2}-\frac{a+c-b}{2}=\frac{b-c}{2}$$

각의 이등분선의 정리를 이용하면 다음을 얻을 수 있다.

$$\overline{BA_1}=\frac{ac}{b+c}$$

그러므로 다음이 성립한다.

$$\overline{MA_1}=\overline{BM}-\overline{BA_1}=\frac{a}{2}-\frac{ac}{b+c}=\frac{a(b-c)}{2(b+c)}$$

마지막으로, 메넬라우스의 정리를 삼각형 ADA_1에 적용하자. 그러면

$$\frac{\overline{AN}}{\overline{ND}} \cdot \frac{\overline{DM}}{\overline{MA_1}} \cdot \frac{\overline{A_1 I}}{\overline{IA}} = 1 \cdot \frac{\dfrac{b-c}{2}}{\dfrac{a(b-c)}{2(b+c)}} \cdot \frac{a}{b+c} = 1$$

이므로 세 점 N, I, M이 한 직선 위에 있다.

다음에 소개될 많은 예제들에 이 부분에서 다룰 모든 테크닉을 요약해 놓았다.

출처 | IMO 1995 shortlist

예제 09

삼각형 ABC의 내접원이 \overline{BC}, \overline{CA}, \overline{AB}와 각각 세 점 D, E, F에서 접한다. 점 X를 삼각형 ABC 내부의 점으로 삼각형 XBC의 내접원이 \overline{BC}, \overline{CX}, \overline{XB}와 접하는 점을 각각 D, Y, Z라고 하자. 점 E, F, Z, Y가 한 원 위에 있는 네 점임을 증명하시오.

증명

먼저, 만약 $\overline{AB}=\overline{AC}$이면, 점 D가 \overline{BC}의 중점이고 △XBC도 이등변삼각형이다.
그러므로 □ZXEF는 등변사다리꼴이고, 그러므로 원에 내접하는 사각형이다.
이제 $\overline{AB} \neq \overline{AC}$라고 가정하자. \overline{BC}가 두 원의 공통 접선이기 때문에, 두 원의 근축이기도 하다.
Radical Lemma에 의해(65쪽 **명제 05** 참조) \overline{BC}, \overline{EF}, \overline{YZ}가 한 점에서 만남을 증명하면 충분하다.

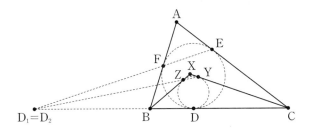

$D_1 = \overline{EF} \cap \overline{BC}$라고 하고 $D_2 = \overline{YZ} \cap \overline{BC}$이라고 하자. 아이디어는 체바의 정리(삼각형 ABC와 한 점에서 만나는 선분들 \overline{AD}, \overline{BE}, \overline{CF}에 대해 69쪽 **따름 정리 03** (d)를 보시오.)와 메넬라우스의 정리(삼각형 ABC와 직선 EF에 대한)이다. 우리는 다음 식을 얻을 수 있다.

$$\frac{\overline{BD}}{\overline{DC}} \cdot \frac{\overline{CE}}{\overline{EA}} \cdot \frac{\overline{AF}}{\overline{FB}} = 1 = \frac{\overline{BD_1}}{\overline{D_1C}} \cdot \frac{\overline{CE}}{\overline{EA}} \cdot \frac{\overline{AF}}{\overline{FB}}, \quad \text{그러므로} \quad \frac{\overline{BD}}{\overline{DC}} = \frac{\overline{BD_1}}{\overline{D_1C}}$$

이제 삼각형 XBC와 한 점에서 만나는 선분들 \overline{XD}, \overline{BY}, \overline{CZ}와 직선 YZ에 대해 비슷하게 하면 다음 식을 얻을 수 있다.

$$\frac{\overline{BD}}{\overline{DC}} \cdot \frac{\overline{CY}}{\overline{YX}} \cdot \frac{\overline{XZ}}{\overline{ZB}} = 1 = \frac{\overline{BD_2}}{\overline{D_2C}} \cdot \frac{\overline{CY}}{\overline{YX}} \cdot \frac{\overline{XZ}}{\overline{ZB}}, \quad \text{그러므로} \quad \frac{\overline{BD}}{\overline{DC}} = \frac{\overline{BD_2}}{\overline{D_2C}}$$

두 식을 비교하면 다음을 얻을 수 있다.

$$\frac{\overline{BD_1}}{\overline{D_1C}} = \frac{\overline{BD_2}}{\overline{D_2C}}$$

그리고 점 D_1, D_2는 모두 선분 BC 위에 있으므로, 두 점은 일치한다. 따라서 \overline{BC}, \overline{EF}, \overline{YZ}가 한 점에서 만나고 문제가 증명되었다.

:: 방향 선분들

체바의 정리나 메넬라우스의 정리를 적용하기 위해서는 몇 개의 점들이 대응되는 변 위에 있는지 또는 연장선 위에 있는지를 색출하는 '힘든' 작업을 거쳐야 한다. 하지만, 이는 [5]뉴턴이 사용한 개념인 방향 선분을 이용하면 단순화 할 수 있다.

점 A로부터 시작해서 점 B로 그은 선분을 $\overline{\mathrm{AB}}$라고 정의하자.

방향 선분의 중요한 성질은 한 직선 위에 있는 두 방향 선분의 곱이나 비율은 부호가 존재한다는 것이다. 이 부호는 두 선분이 같은 방향일 때 양이고, 다른 방향일 때 음이다. 같은 논리로 우리는 다음을 알 수 있다.

$$\overline{\mathrm{AB}} = -\overline{\mathrm{BA}}$$

이제 우리는 이 단원에서 더 일반적인 형태의 세 가지 정리를 다루어 보도록 하겠다.

정리 06 방멱

점 P를 지나는 직선이 원 ω와 두 점 A, B에서 만난다. 그러면 다음 식이 성립한다.

$$p(\mathrm{P}, \omega) = \overline{\mathrm{PA}} \cdot \overline{\mathrm{PB}}$$

정리 07 체바의 정리

삼각형 ABC에서 점 P, Q, R는 직선 BC, CA ,AB 위의 점이다. $\overline{\mathrm{AP}}$, $\overline{\mathrm{BQ}}$, $\overline{\mathrm{CR}}$가 한 점에서 만나거나 모두 평행임은 다음 식과 동치이다.

$$\frac{\overline{\mathrm{BP}}}{\overline{\mathrm{PC}}} \cdot \frac{\overline{\mathrm{CQ}}}{\overline{\mathrm{QA}}} \cdot \frac{\overline{\mathrm{AR}}}{\overline{\mathrm{RB}}} = 1$$

정리 08 메넬라우스의 정리

삼각형 ABC에서 점 P, Q, R는 직선 BC, CA ,AB 위의 점이다. 점 P, Q, R가 일직선임은 다음 식과 동치이다.

$$\frac{\overline{\mathrm{BP}}}{\overline{\mathrm{PC}}} \cdot \frac{\overline{\mathrm{CQ}}}{\overline{\mathrm{QA}}} \cdot \frac{\overline{\mathrm{AR}}}{\overline{\mathrm{RB}}} = -1$$

세 정리 모두 방향 선분을 이용하지 않은 원 정리와 비슷한 방법으로 증명할 수 있다.
독자들에게 증명은 남겨두도록 하겠다.

[5] Isaac Newton(1643-1727)은 영국의 물리학자이자 수학자이자 철학자였다.

기초 기하 이론 *Basic Geometry Theory*

05 기하 부등식에 대한 관찰

기하 부등식은 기하와 대수의 영역에서 많은 부분을 차지한다. 물론 심오한 관찰은 이 책의 취지를 벗어나므로 매우 유명한 부등식에 대해서만 간단히 다루어 보도록 하겠다.

∷ 삼각부등식

기하부등식에서 가장 중요한 부등식은 매우 유명한 삼각부등식이라는 것에는 의심의 여지가 없다.

정리 01 **삼각부등식**

△ABC는 삼각형이다. 그러면 다음 식들이 성립한다.

$$\overline{AB}+\overline{BC}>\overline{AC},\ \overline{BC}+\overline{CA}>\overline{BA},\ \text{그리고}\ \overline{CA}+\overline{AB}>\overline{CB}$$

분명한 것은 삼각부등식은 매우 유용하고, 적절하게 사용한다면 매우 좋은 효과를 가져 올 수 있다는 것이다.

예제 01

삼각형 ABC에서 P는 내부의 점이다. 다음 식을 증명하시오.

$$\overline{PA}+\overline{PB}+\overline{PC}<\overline{AB}+\overline{BC}+\overline{CA}$$

증명 $\overline{BP}+\overline{PC}<\overline{BA}+\overline{AC}$임을 보이는 것이 현명해 보인다. \overline{BP}를 연장하여 \overline{AC}와 만나는 점을 Q라고 하고, 삼각형 PCQ와 ABQ에서 삼각부등식을 적용하면 다음 식을 얻을 수 있다.

$$\overline{BP}+\overline{PC}<\overline{BQ}+\overline{QC}<\overline{BA}+\overline{AC}$$

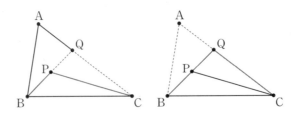

마찬가지로, $\overline{CP}+\overline{PA}<\overline{CB}+\overline{BA}$와 $\overline{AP}+\overline{PB}<\overline{AC}+\overline{CB}$를 얻을 수 있다. 세 식을 더하고 2로 나누어 주면 원하는 결과를 얻을 수 있다.

삼각형에 관련된 부등식을 다룰 때 자주 쓰이는 전략 중 하나는 각 변수를 서로 독립적으로 치환해 주는 것이다.

예제 02

점 M, N, P를 삼각형 ABC의 변 BC, CA, AB들의 중점이라고 하고 점 Q, R, S를 $\overline{\mathrm{AM}}$, $\overline{\mathrm{BN}}$, $\overline{\mathrm{CP}}$가 외접원 ω과 만나는 두 번째 점이라고 하자. 다음 식을 증명하시오.

$$\frac{\overline{\mathrm{AM}}}{\overline{\mathrm{MQ}}} + \frac{\overline{\mathrm{BN}}}{\overline{\mathrm{NR}}} + \frac{\overline{\mathrm{CP}}}{\overline{\mathrm{PS}}} \geq 9$$

증명

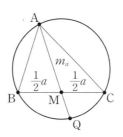

$\overline{\mathrm{MQ}}$의 길이로 문제에 접근하기 위해 방멱을 사용하여 $\overline{\mathrm{MQ}} = \dfrac{(\overline{\mathrm{MB}} \cdot \overline{\mathrm{MC}})}{\overline{\mathrm{MA}}}$로 바꿔 쓰자.

중선 정리 $\overline{\mathrm{AM}}^2 = \dfrac{1}{2}(b^2 + c^2) - \dfrac{1}{4}a^2$(31쪽 **따름 정리 07**)에 의하여 우리는 문제를 삼각형의 변의 길이 a, b, c에 관한 식으로 바꿀 수 있다.

이제 다음 식을 얻을 수 있다.

$$\frac{\overline{\mathrm{AM}}}{\overline{\mathrm{MQ}}} = \frac{\overline{\mathrm{AM}}^2}{\overline{\mathrm{MB}} \cdot \overline{\mathrm{MC}}} = \frac{\dfrac{1}{2}(b^2 + c^2) - \dfrac{1}{4}a^2}{\left(\dfrac{1}{2}a\right)^2} = \frac{2(b^2 + c^2)}{a^2} - 1$$

나머지도 비슷하게 계산할 수 있다. 따라서 문제는 다음 식을 보이는 것과 동치이다.

$$\frac{b^2}{a^2} + \frac{c^2}{a^2} + \frac{c^2}{b^2} + \frac{a^2}{b^2} + \frac{a^2}{c^2} + \frac{b^2}{c^2} \geq 6$$

이는 임의의 $x > 0$에 대해 $\dfrac{x+1}{x} \geq 2$ 꼴의 세 부등식을 더하면 얻을 수 있으므로 증명이 완료되었다.

05 기하 부등식에 대한 관찰

우리는 이미 a, b, c가 삼각형의 세 변의 길이라면 다음 식을 만족하는 양의 x, y, z가 존재한다는 것을 알고 있다.

$$a=y+z, \ b=x+z, \ c=x+y$$

(이는 34쪽 명제**08**의 xyz 공식). a, b, c 대신에 x, y, z를 이용하면 삼각부등식에 의한 서로 독립적인 세 양의 실수 변수를 이용하는 것이기 때문에 더 유용하다.

출처 | IMO 1991

예제 03

모든 삼각형 ABC에 대해 다음 부등식이 성립함을 보이시오.

$$\frac{1}{4} < \frac{\overline{IA} \cdot \overline{IB} \cdot \overline{IC}}{l_A l_B l_C} \le \frac{8}{27}$$

단, I는 내심이고 l_A, l_B, l_C는 삼각형 ABC의 각의 이등분선의 길이이다.

증명

내심 I가 각의 이등분선을 어떤 비율로 내분하는지(36쪽 따름 정리**08**을 보시오.)를 생각하면, 문제의 부등식을 다음과 같이 바꾸어 쓸 수 있다.

$$\frac{1}{4} < \frac{b+c}{a+b+c} \cdot \frac{c+a}{a+b+c} \cdot \frac{a+b}{a+b+c} \le \frac{8}{27}$$

두 번째 부등식은 다음과 같이 바로 증명할 수 있다.

$$\sqrt[3]{(b+c)(c+a)(a+b)} \le \frac{2(a+b+c)}{3}$$

이는 산술 - 기하 평균 부등식을 세 항 $a+b$, $b+c$, $c+a$에 적용하면 얻을 수 있다. 하지만 첫 번째 부등식은 임의의 a, b, c에 대해서는 참이 아니므로($a=1$, $b=1$, $c=10$을 대입해 보시오.) 우리는 a, b, c가 삼각형의 세 변의 길이라는 조건을 사용하여야 한다. 이때, x, y, z 치환을 하면 문제를 대수 문제로 바꿀 수 있다.

$s = x+y+z = \frac{1}{2}(a+b+c)$로 정의하고 다음 식을 보이면 충분하다.

$$2s^3 < (s+x)(s+y)(s+z)$$

이는 우변을 다음과 같이 전개하면 참이다.

$$s^3 + \underbrace{s^2(x+y+z)}_{=s} + s(xy+yz+zx) + xyz > 2s^3$$

:: Erdos-Mordell 부등식

이 단원의 가장 마지막 부분에서 다룰 부등식은 [6]Paul Erdos가 제안하였고 [7]L. J. Mordell에 의해 가장 먼저 증명된 유명한 부등식이다. 간단한 형태에도 불구하고 증명하기 쉽지 않을 것이다.

정리 02

Erdos-Mordell 부등식

삼각형 ABC에서 P는 내부의 점이다. 점 X, Y, Z는 점 P에서 \overline{BC}, \overline{CA}, \overline{AB}에 내린 수선의 발이다. 그러면 다음 부등식이 성립한다.

$$\overline{PA}+\overline{PB}+\overline{PC} \geq 2(\overline{PX}+\overline{PY}+\overline{PZ})$$

증명

이 문제에서의 중요한 아이디어는 다음 부등식이다.

$$\overline{PA} \sin \angle A \geq \overline{PY} \sin \angle C + \overline{PZ} \sin \angle B$$

우변은 각각 \overline{PY}와 \overline{PZ}를 \overline{BC}에 사영시킨 길이의 합을 나타내고, \overline{YZ}의 길이는 이를 변 BC에 사영시킨 길이 이상이다.

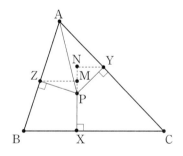

이를 증명하기 위해서 □AZPY가 \overline{AP}를 지름으로 하는 원에 내접함을 주목하면 사인 법칙에 의해 $\overline{YZ}=\overline{PA} \sin \angle A$이다. 다음으로, 점 Z, Y에서 \overline{PX}에 내린 수선의 발을 각각 점 M, N이라고 하자. □BZPX가 원에 내접하기 때문에 $\angle MPZ = \angle B$이므로 $\overline{ZM}=\overline{PZ} \sin \angle B$이다. 같은 방법으로, $\overline{YN}=\overline{PY} \sin \angle C$이고, 그러므로 위 부등식은 $\overline{YZ} \geq \overline{YN}+\overline{MZ}$와 동치이다.

[6] Paul Erdos(1913-1996)은 헝가리의 수학자였다. 그는 1500여 개의 논문에 관여하였고 20세기의 최고 중 하나였다.

[7] Louis Joel Mordell(1888-1972)는 영국의 수학자였고, 정수론에서의 개척적인 연구로 널리 알려졌다.

이 정리의 증명을 완료하기 위해, 위 부등식과 비슷한 방법을 XY, XZ 에 적용하여 얻은 부등식을 적어보자.

$$\overline{PA} \geq \overline{PY} \cdot \frac{\sin \angle C}{\sin \angle A} + \overline{PZ} \cdot \frac{\sin \angle B}{\sin \angle A}$$

$$\overline{PB} \geq \overline{PZ} \cdot \frac{\sin \angle A}{\sin \angle B} + \overline{PX} \cdot \frac{\sin \angle C}{\sin \angle B}$$

$$\overline{PC} \geq \overline{PX} \cdot \frac{\sin \angle B}{\sin \angle C} + \overline{PY} \cdot \frac{\sin \angle A}{\sin \angle C}$$

위의 세 부등식을 더하고 양수 x에 대해 $\frac{x+1}{x} \geq 2$를 이용하면 원하는 결과를 얻는다.

등호는 $\overline{YZ} /\!/ \overline{BC}$, $\overline{ZX} /\!/ \overline{AC}$, $\overline{XY} /\!/ \overline{AB}$이고 $\sin \angle A = \sin \angle B = \sin \angle C$일 때, 즉 삼각형 ABC가 정삼각형이고 P가 중심일 때 성립한다.

Erdos-Mordell 부등식의 힘이 처음 보는 사람들에게는 잘 느껴지지 않을 수 있겠지만 다음에 소개할 예제는 이 부등식의 강력함을 보여준다.

예제 04

삼각형 ABC에서 M을 내부의 점이라고 하자. ∠MAB, ∠MBC, ∠MCA 세 각의 크기 중 적어도 하나는 30° 이하임을 증명하시오.

증명

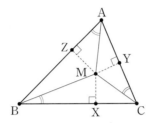

점 M에서 \overline{BC}, \overline{CA}, \overline{AB}에 내린 수선의 발을 각각 점 X, Y, Z라고 하자.
Erdos‒Mordell 부등식에 의해

$$\overline{MB}+\overline{MC}+\overline{MA} \geq 2(\overline{MX}+\overline{MY}+\overline{MZ})$$

가 성립하고, 따라서 다음 식 중 하나가 성립한다.

$$\overline{MB} \geq 2\overline{MX}, \quad \overline{MC} \geq 2\overline{MY}, \quad \overline{MA} \geq 2\overline{MZ}$$

일반성을 잃지 않고, $\overline{MB} \geq 2\overline{MX}$라고 하자.
그러면 $\sin \angle MBC = \dfrac{\overline{MX}}{\overline{MB}} \leq \dfrac{1}{2}$이므로 ∠MBC ≤ 30°이다.

Introductory Problems

CHAPTER II

기본문제

01 다음 조건을 만족하는 다각형과 그 내부의 점을 하나만 찾아 보시오.

> • 조건 •
>
> 내부의 점 기준으로 보았을 때 다각형의 어떠한 변도 완전히 보이지는 않는다.

02 삼각형 ABC는 $\overline{AB}=\overline{AC}$를 만족하는 삼각형이고 변 AB 위의 두 점 K, M과 변 AC 위의 점 L은 $\overline{BC}=\overline{CM}=\overline{ML}=\overline{LK}=\overline{KA}$를 만족한다. 이때 $\angle A$의 크기를 구하시오.

03 사각형 $ABCD$가 직사각형일 때, $\overline{AX}+\overline{BX}=\overline{CX}+\overline{DX}$를 만족하는 점 X의 자취를 구하시오.

04 $a<b<c$를 삼각형 ABC의 세 변의 길이라고 하자. h_b를 점 B에서 \overline{AC}에 내린 수선의 길이라고 정의할 때 $h_b<b$임을 증명하시오.

05 정사각형 ABCD에서 점 E는 변 AD, 점 F는 변 BC 위에 있으며 $\overline{BE}=\overline{EF}=\overline{FD}=30$을 만족한다. 이때 정사각형 ABCD의 넓이를 구하시오.

06 삼각형 ABC는 $\overline{AB}=\overline{AC}$를 만족하는 이등변삼각형이다. 이때 \overline{AB}와 \overline{AC}를 각각 밑변으로 하는 이등변삼각형 ABM과 ACN을 삼각형 ABC의 바깥쪽으로 그렸을 때 점 M에서 \overline{AB}에 내린 수선과 점 N에서 \overline{AC}에 내린 수선, 그리고 점 A에서 \overline{BC}에 내린 수선은 모두 한 점에서 만남을 증명하시오.

기본문제 *Introductory Problems*

07 정사각형 ABED, BCGF, CAIH가 삼각형 ABC의 바깥쪽으로 그려져 있다. 이때 삼각형 AID, BEF, CGH의 넓이가 모두 같음을 보이시오.

08
· AMC12 2011

마름모 ABCD의 한 변의 길이는 2이고 ∠B=120°일 때 영역 R은 마름모 내부의 점 중 다른 세 꼭짓점보다 점 B에 더 가까운 점들로 이루어져 있다. 이때 R의 넓이를 구하시오.

09
· Varignon 평행사변형

사각형 ABCD에서 네 점 K, L, M, N을 각각 변 AB, BC, CD, DA의 중점으로 정의하자.

⑴ 사각형 KLMN이 평행사변형임을 증명하시오.

⑵ 두 점 P, Q를 각각 대각선 AC, BD의 중점이라 할 때, □PLQN, □PKQM도 평행사변형이며 두 사각형의 대각선의 교점이 일치함을 보이시오.

10 버스가 점 S에서 출발해 반직선 도로 l을 따라 운행하고 있다. 다음 조건을 만족하는 평면 상의 점들의 자취를 구하시오.

> • 조건 •
>
> 이 점으로부터 버스와 동시에 출발하여 버스와 같은 속력으로 움직일 때, 버스를 따라잡을 수 있다.

11 점 P는 원 ω 내부에 주어진 점으로 원의 중심 O가 아닌 점이다. 점 P를 지나는 원 ω의 현들의 중점의 자취를 구하시오.

12 □ABCD는 원 ω에 접하는 사각형이고 점 M_a, M_b, M_c, M_d는 각각 네 점 C, D, A, B를 포함하지 않는 호 AB, BC, CD, DA의 중점이다. $\overline{M_aM_c} \perp \overline{M_bM_d}$임을 증명하시오.

13

· AIME 2011에 기초함

직사각형 ABCD에서 $\overline{AB}=9$이고 $\overline{BC}=8$이다. 한편 점 E, F는 직사각형 ABCD 내부의 점으로 $\overline{EF} /\!/ \overline{AB}$, $\overline{BE} /\!/ \overline{DF}$, $\overline{BE}=4$, $\overline{DF}=6$을 만족한다. 또한 점 E는 F보다 \overline{BC}에 더 가까이 있다. 이 때 \overline{EF}의 길이를 구하시오.

14

서로 다른 세 점 A, B, C가 이 순서대로 한 직선 위에 놓여있다. 두 점 A, B를 지나고 반지름이 R인 원 ω_1은 두 점 B, C를 지나고 반지름이 R인 원 ω_2와 점 B가 아닌 점 X에서 만난다. 반지름 R이 변할 때 점 X의 자취를 구하시오.

15

삼각형 ABC에서 정삼각형 BCD, CAE, ABF가 각 변의 바깥 방향으로 그려져 있다. 세 삼각형의 외접원과 직선 AD, BE, CF가 한 점을 지남을 보이시오.

16 삼각형 ABC는 ∠B=90°인 직각삼각형이다. 이때 삼각형 ABC 내부에 점 P가 존재하여 \overline{PA}=10, \overline{PB}=6, ∠APB=∠BPC=∠CPA를 만족할 때 \overline{PC}의 길이를 구하시오.

17

• All-Russian
Olympiad 2005

$\overline{AB} > \overline{AD}$인 평행사변형 ABCD에서 점 P, Q가 $\overline{AP} = \overline{AQ} = x$를 만족하도록 각각 변 AB, AD 위에 주어져 있다. x가 변할 때 삼각형 PQC의 외접원이 점 C가 아닌 다른 고정된 점을 항상 지남을 보시오.

18 \overline{AC}=19, \overline{AB}=22인 삼각형 ABC에서 중선 BB_1과 중선 CC_1이 서로 수직이다. \overline{BC}의 길이를 구하시오.

19 삼각형 ABC는 ∠C가 직각이고 $\overline{CA}=8$, $\overline{CB}=6$을 만족하는 직각삼각형이다. 점 X는 \overline{AC} 위의 한 점이고 \overline{CX}를 지름으로 하는 반원이 변 AB와 접한다. 이 반원의 반지름을 구하시오.

20 내각이 전부 같은 육각형의 연속한 네 변의 길이가 1, 7, 4, 2이다. 나머지 두 변의 길이를 구하시오.

21 삼각형 ABC에서 ∠A=60°이다. 삼각형 ABC의 내심을 I라 하고 직선 BI, CI와 마주보는 변과 만나는 점을 각각 E, F라 하자. 그러면 $\overline{IE}=\overline{IF}$임을 증명하시오.

22

·AIME 2005

사각형 ABCD에서 $\overline{BC}=8$, $\overline{CD}=12$, $\overline{AD}=10$, $\angle A=\angle B=60°$가 성립한다. \overline{AB}의 길이를 구하시오.

23

볼록사각형 ABCD에서 네 꼭짓점까지의 거리의 합이 최소가 되는 점 X를 찾으시오.

24

원 ω_1과 ω_2는 점 A, B에서 만난다. 점 B를 지나는 한 직선이 ω_1과 B가 아닌 점 K(ω_2의 외부)에서 만나고 ω_2와 점 B가 아닌 점 L(ω_1의 외부)에서 만난다.

⑴ 직선이 변함에 따라 만들어지는 모든 삼각형 AKL이 서로 닮음임을 보이시오.

⑵ 점 K를 지나는 원 ω_1의 접선과 점 L을 지나는 원 ω_2의 접선이 점 P에서 만날 때, 사각형 KPLA가 원에 내접하는 사각형임을 보이시오.

25 □ABCD는 $\overline{AB} /\!/ \overline{CD}$와 $\angle ADB + \angle DBC = 180°$를 만족하는 사각형이다. 다음 식이 성립함을 증명하시오.

$$\frac{\overline{AB}}{\overline{CD}} = \frac{\overline{AD}}{\overline{BC}}$$

26
· Sharygin Geometry
Olympiad 2012

삼각형 ABC의 변 BC 위에 점 D가 임의로 주어져 있다. 점 D를 지나는 삼각형 ABD의 외접원의 접선이 변 AC와 만나는 점을 B_1이라 하자. 같은 방법으로 점 C_1도 정의할 때, $\overline{B_1 C_1} /\!/ \overline{BC}$임을 보이시오.

27
· Conway의 원

삼각형 ABC에서 $\overline{AA_1} = \overline{AA_2} = \overline{BC}$를 만족하도록 두 점 A_1, A_2를 각각 직선 AB, AC 위에 잡는다. 이때 A_1과 B는 점 A에 대해 반대편에 있고 점 A_2와 점 C도 점 A에 대해 반대편에 있다. 같은 방법으로 네 점 B_1, B_2, C_1, C_2도 정의할 때 여섯 개의 점 A_1, A_2, B_1, B_2, C_1, C_2가 한 원 위에 있음을 보이시오.

28 예각삼각형 ABC에서 h_a는 점 A에서 측정한 삼각형의 높이이다. 이때 $h_a > \frac{1}{2}(b+c-a)$임을 보이시오.

29 삼각형 ABC에서 삼각형 AXB와 삼각형 AXC의 넓이가 같아지도록 하는 점 X(\neqA)의 자취를 찾아 보시오.

30 사각형 ABCD는 대각선이 서로 수직하며 반지름 R인 원에 내접하는 사각형이다. 다음 식을 증명하시오.

$$\overline{AB}^2 + \overline{BC}^2 + \overline{CD}^2 + \overline{DA}^2 = 8R^2$$

기본문제 *Introductory Problems*

31

• Mexico 1999

사각형 ABCD는 두 변 AB와 CD가 평행한 사다리꼴이다. ∠A와 ∠D의 외각의 이등분선이 점 P에서 만나고 ∠B와 ∠C의 외각의 이등분선이 점 Q에서 만날 때, \overline{PQ}의 길이가 사각형 ABCD의 둘레의 길이의 절반과 같음을 보이시오.

32

• AIME 2011

삼각형 ABC는 $11 \cdot \overline{AB} = 20 \cdot \overline{AC}$를 만족한다. ∠A의 이등분선은 \overline{BC}와 점 D에서 만나고 점 M은 \overline{AD}의 중점이다. 직선 AC와 BM의 교점을 P라고 할 때 $\dfrac{\overline{CP}}{\overline{PA}}$를 구하시오.

33

반직선 AU 상의 점 B와 반직선 AV 상의 점 C가 $\overline{BC} = d$를 만족하도록 움직인다. 이때 가능한 모든 삼각형 ABC의 외접원이 고정된 한 원에 접함을 증명하시오.

34 삼각형 ABC는 $\angle A = 90°$를 만족하는 직각삼각형이고 \overline{AD}는 삼각형 ABC의 높이이다. 이때 삼각형 ABC, ADB, ADC의 내접원의 반지름을 각각 r, s, t라 하자. 그러면 $r+s+t=\overline{AD}$임을 증명하시오.

35
· AIME 2011
삼각형 ABC는 $\overline{BC}=125$, $\overline{CA}=120$, $\overline{AB}=117$을 만족하는 삼각형이다. $\angle B$의 이등분선은 \overline{CA}와 점 K에서 만나고 $\angle C$의 이등분선은 \overline{AB}와 점 L에서 만난다. 점 A에서 \overline{CL}, \overline{BK}에 내린 수선의 발을 각각 점 M, N이라 할 때 \overline{MN}의 길이를 구하시오.

36 사각형 ABCD와 AB′C′D′는 평행사변형이며 점 B′은 \overline{BC} 위에 있고 점 D는 $\overline{C'D'}$ 위에 있다. 두 평행사변형의 넓이가 같음을 보이시오.

37

• St. Petersburg Math
 Olympiad 1994

삼각형 ABC에서 점 F는 변 AB 위에 있으며 ∠FAC=∠FCB와 $\overline{AF}=\overline{BC}$를 만족하는 점이다. 점 E를 ∠B의 이등분선과 \overline{AC}의 교점이라 할 때 $\overline{EF} /\!\!/ \overline{BC}$임을 증명하시오.

38

점 I를 삼각형 ABC의 내심이라 하자. 그러면 다음 식이 성립함을 증명하시오.

$$\frac{\overline{AI}^{2}}{bc}\cdot\frac{\overline{BI}^{2}}{ca}\cdot\frac{\overline{CI}^{2}}{ab}=1$$

39

평행사변형 ABCD는 ∠BAD>90°를 만족한다. 점 C에서 \overline{AB}, \overline{BD}, \overline{DA}에 내린 수선의 발과 평행사변형의 중심이 한 원 위에 있음을 보이시오.

40

• Richard Stong의 증명

ABCD는 원에 내접하는 사각형이다. 반직선 AD 위에 $\overline{AP}=\overline{BC}$를 만족하는 점 P를 잡고 반직선 AB 위에 $\overline{AQ}=\overline{CD}$를 만족하는 점 Q를 잡자. 직선 AC가 \overline{PQ}의 중점을 지남을 보이시오.

41

• Junior Balkan 2009

다각형 ABCDE는 $\overline{AB}+\overline{CD}=\overline{BC}+\overline{DE}$를 만족하는 볼록오각형이다. 변 AE 위에 있는 점 O를 중심으로 하는 원 ω는 변 AB, BC, CD, DE와 각각 점 P, Q, R, S에서 접한다. 직선 PS와 AE가 평행함을 증명하시오.

42

예각삼각형 ABC 내부에 $\angle BPC=180°-\angle A$를 만족하도록 점 P를 잡자. 점 P를 변 BC, CA, AB에 대해 대칭시킨 점을 각각 점 A_1, B_1, C_1이라 하자. 그러면 네 점 A, A_1, B_1, C_1이 한 원 위에 있음을 보이시오.

43 점 K, L, M이 각각 변 CL, AM, BK 위에 있도록 삼각형 KLM이 삼각형 ABC 내부에 주어져 있다. 삼각형 ABM, BCK, CAL의 외접원이 공통된 한 점을 지남을 보이시오.

44 오각형 ABCDE가 원 ω에 내접하며 $\overline{BA}=\overline{BC}$를 만족한다. $P=\overline{BE}\cap\overline{AD}$와 $Q=\overline{CE}\cap\overline{BD}$를 연결하는 직선이 원 ω와 두 점 X, Y에서 만난다. $\overline{BX}=\overline{BY}$임을 보이시오.

45
· Poland 2010

모든 내각의 크기가 같은 볼록오각형 ABCDE가 있다. 변 EA의 수직이등분선, 변 BC의 수직이등분선 그리고 \angleCDB의 이등분선이 한 점에서 만남을 증명하시오.

46 두 원 ω_1, ω_2가 있다. 두 원의 공통외접선 중 하나가 ω_1과 A에서 접하고 다른 하나는 ω_2와 D에서 접한다. 직선 AD가 ω_1, ω_2와 각각 B, C에서 다시 만난다고 하자. $\overline{AB}=\overline{CD}$임을 증명하시오.

47
삼각형 ABC는 $\overline{AB}=13$, $\overline{BC}=14$, $\overline{CA}=15$를 만족하며 세 점 D, E, F는 각각 변 \overline{BC}, \overline{CA}, \overline{AB}의 중점이다. X≠D를 삼각형 BDF의 외접원과 삼각형 CDE의 외접원의 교점이라 하자.
이때 $\overline{XA}+\overline{XB}+\overline{XC}$를 구하시오.

48 □ABCD는 변 BC와 변 AD의 길이가 같고 \overline{AB}와 \overline{CD}가 평행하지 않은 사각형이다. 두 점 M, N을 각각 변 BC, AD의 중점이라 할 때 \overline{AB}, \overline{MN}, \overline{CD}의 수직이등분선이 한 점에서 만남을 증명하시오.

49

• Carnot의 정리

삼각형 ABC에서 세 점 X, Y, Z는 각각 변 BC, CA, AB 위의 점이다. 점 X를 지나는 변 BC의 수선, 점 Y를 지나는 변 CA의 수선, 점 Z를 지나는 변 AB의 수선이 한 점에서 만날 필요충분조건이 다음과 같음을 보이시오.

$$\overline{BX}^2 + \overline{CY}^2 + \overline{AZ}^2 = \overline{CX}^2 + \overline{AY}^2 + \overline{BZ}^2$$

50

• South Africa 2003

주어진 오각형 ABCDE에서 다섯 삼각형 ABC, BCD, CDE, DEA, EAB는 넓이가 모두 같다. 직선 AC와 AD는 \overline{BE}와 각각 점 M, N에서 만난다. 이때 $\overline{BM} = \overline{EN}$임을 증명하시오.

51

직각삼각형이 아닌 삼각형 ABC의 수심을 H라 하고 변 AB, AC 위에 임의로 점 MI, N을 잡자. \overline{CM}을 지름으로 하는 원과 \overline{BN}을 지름으로 하는 원의 공통현이 점 H를 지남을 보이시오.

52 직선 l 위에 $\overline{ZA} \neq \overline{ZB}$를 만족하는 고정된 점 A, Z, B가 이 순서대로 주어져 있다. 동점 $X \notin l$와 선분 XZ 위의 동점 Y가 있다. $D = \overleftrightarrow{BY} \cap \overleftrightarrow{AX}$, $E = \overline{AY} \cap \overline{BX}$라 하자. \overline{DE}가 두 점 X, Y에 상관없이 항상 고정된 점을 지남을 보이시오.

53 원 ω_1, ω_2는 각각 서로 다른 점 O_1, O_2를 중심으로 하고 반지름이 r_1, r_2인 원이다.

(1) $p(X, \omega_1) - p(X, \omega_2)$가 상수가 되도록 하는 점 X의 자취를 구하시오.

(2) $p(X, \omega_1) + p(X, \omega_2)$가 상수가 되도록 하는 점 X의 자취를 구하시오.

Advanced Problems

CHAPTER

III

심화문제

심화문제 *Advanced Problems*

01

• Romania 2004

마름모 ABCD의 변 AB와 AD 위의 점 E와 F가 $\overline{AE}=\overline{DF}$를 만족한다. \overline{BC}와 \overline{DE}의 교점을 P라고 하고 \overline{CD}와 \overline{BF}의 교점을 Q라고 하자. 세 점 P, A, Q가 일직선 상에 있음을 증명하시오.

02

• Switzerland 2011

평행사변형 ABCD가 주어져 있고, 삼각형 ABD는 수심이 H인 예각삼각형이다. 점 H를 지나고 변 AB와 평행한 직선이 \overline{AD}, \overline{BC}와 각각 점 Q, P에서 만난다. 점 H를 지나고 변 BC에 평행한 직선이 \overline{AB}, \overline{CD}와 각각 점 R, S에서 만날 때, 네 점 P, Q, R, S가 한 원 위에 있음을 증명하시오.

03

• Baltic Way 2010

삼각형 ABC가 예각삼각형이라고 하자. 점 D와 E는 변 AB와 AC 위의 점이고, 네 점 B, C, D, E가 한 원 위에 있다. 그리고 세 점 D, E, A를 지나는 원이 변 BC와 두 점 X, Y에서 만난다고 하자. 그러면 \overline{XY}의 중점은 점 A에서 변 BC에 내린 수선의 발임을 증명하시오.

04

· Tournament of Towns 2007

점 B는 원 ω와 A에서 접하는 접선 위의 점이다. 선분 AB를 원의 중심을 중심으로 적당한 각도로 회전한 선분을 $\overline{A'B'}$이라고 하자. 이때 $\overline{AA'}$이 선분 BB'을 이등분함을 증명하시오.

05

· USAMO 1998

원 ω_2가 ω_1 안에 있는 중심이 일치하는 원이라고 하자. 원 ω_1 위의 점 A에서 원 ω_2에 그은 접선의 접점을 B라고 하자. 점 C는 \overline{AB}와 원 ω_1의 두 번째 교점이라 하고, 점 D를 \overline{AB}의 중점이라고 하자. 점 A를 지나는 직선이 원 ω_2와 두 점 E, F에서 만나며 \overline{DE}의 수직이등분선과 \overline{CF}의 수직이등분선이 \overline{AB} 위의 점이 M에서 만난다. 이때 $\dfrac{\overline{AM}}{\overline{MC}}$를 구하시오.

06

· Titu Andreescu

점 M은 삼각형 ABC 내부의 점으로 다음 식을 만족한다.

$$\overline{AM}\cdot\overline{BC}+\overline{BM}\cdot\overline{AC}+\overline{CM}\cdot\overline{AB}=4[\triangle ABC]$$

점 M이 삼각형 ABC의 수심임을 증명하시오.

07 삼각형 ABC가 있을 때, 어느 한 변의 중점과 나머지 두 변의 중점을 지나는 직선과 수선의 교점을 지나는 직선이 한 점에서 만남을 증명하시오.

08
• Baltic Way 2011

□ABCD를 ∠ADB＝∠BDC를 만족하는 볼록사각형이라고 하고 점 E를 다음 등식을 만족하는 변 AD 위의 점이라고 하면

$$\overline{AE} \cdot \overline{ED} + \overline{BE}^2 = \overline{CD} \cdot \overline{AE}$$

이다. 그러면 ∠EBA＝∠DCB임을 보이시오.

09
• USAMO 2010

삼각형 ABC는 ∠A＝90°를 만족한다. 삼각형의 내심을 I라고 하고 D＝$\overline{BI} \cap \overline{AC}$, E＝$\overline{CI} \cap \overline{AB}$라고 하자. 선분 AB, AC, BI, ID, CI, IE의 길이가 모두 정수가 되는 것이 가능한지 판별하시오.

10 점 A와 B는 고정된 원 ω 안에 있으며 ω의 중심 O에 대칭인 고정된 점들이다. 점 M과 N이 원 ω 위에 있고 직선 AB를 기준으로 같은 반평면 위에 있다. $\overline{AM} /\!/ \overline{BN}$일 때, $\overline{AM} \cdot \overline{BN}$이 상수임을 증명하시오.

11 사다리꼴 ABCD의 변 AB, CD의 중점 M, N을 이은 선분의 길이가 4이고, 두 대각선인 $\overline{AC}=6$, $\overline{BD}=8$을 만족한다. 사다리꼴의 넓이를 구하시오.

12 삼각형 ABC에서 변 BC, CA, AB 위의 세 점 P, Q, R에 대해 \overline{AP}, \overline{BQ}, \overline{CR}이 한 점에서 만난다. 삼각형 PQR의 외접원이 \overline{BC}, \overline{CA}, \overline{AB}와 각각 두 번째 점 X, Y, Z에서 만날 때, \overline{AX}, \overline{BY}, \overline{CZ}가 한 점에서 만남을 보이시오.

13

· All-Russian
Olympiad 2002

사각형 ABCD가 원 ω에 내접한다. 점 B에서의 원 ω의 접선이 직선 DC와 K에서 만나고, 점 C에서 접하는 원 ω의 접선이 직선 AB와 점 M에서 만난다. $\overline{BM}=\overline{BA}$와 $\overline{CK}=\overline{CD}$를 만족하면 사각형 ABCD가 사다리꼴임을 증명하시오.

14

□ABCD를 평행사변형이라고 하고, M, N을 변 AB, AD 위의 점으로 $\angle MCB=\angle DCN$을 만족한다고 하자. 점 P, Q, R, S를 각각 선분 AB, AD, NB, MD의 중점이라고 하자. 네 점 P, Q, R, S가 한 원 위의 점임을 보이시오.

15

· Tournament of Towns
2008

부등변사다리꼴 ABCD의 대각선이 점 P에서 만난다. 점 A_1을 삼각형 BCD의 외접원과 \overline{AP}의 두 번째 교점이라고 하자. 점 B_1, C_1, D_1도 마찬가지로 정의 하자. □$A_1B_1C_1D_1$도 사다리꼴임을 증명하시오.

16

· Czech and Slovak
2006

원 ω를 중심이 O이고 반지름이 r인 주어진 원이라고 하고 점 A를 중심 O가 아닌 주어진 점이라고 하자. \overline{BC}가 원 ω의 지름일 때 삼각형 ABC의 외심의 자취를 구하시오.

17

\squareABCD를 다음을 만족하는 사각형이라고 하자.

$$\angle ADB + \angle ACB = 90° 와 \angle DBC + 2\angle DBA = 180°$$

다음 식을 증명하시오.

$$(\overline{DB} + \overline{BC})^2 = \overline{AD}^2 + \overline{AC}^2$$

18

· Poland 2008

$\overline{AB} = \overline{AC}$인 삼각형 ABC가 주어져 있다. 선분 BC 위의 점 D가 있고, $\overline{BD} < \overline{DC}$이다. 점 E는 B를 \overline{AD}에 대해 대칭시킨 점이다. 다음을 증명하시오.

$$\frac{\overline{AB}}{\overline{AD}} = \frac{\overline{CE}}{\overline{CD} - \overline{BD}}$$

19 점 P를 삼각형 ABC의 변 BC 위의 점이라고 하자. \overline{AB}와 \overline{AC}의 수직이등분선이 선분 AP와 각각 점 D와 E에서 만난다고 한다. \overline{AB}와 평행하면서 점 D를 지나는 직선이 삼각형 ABC의 외접원 ω의 B를 지나는 접선과 점 M에서 교차한다. 마찬가지로 점 E를 지나면서 \overline{AC}에 평행한 직선이 점 C를 지나는 원 ω의 접선과 점 N에서 교차한다. \overline{MN}이 원 ω와 접함을 증명하시오.

20 예각삼각형 ABC에서 중심이 변 BC 위에 있으면서 변 AB와 AC에 점 F와 E에서 접하는 원이 있다. 점 X가 \overline{BE}와 \overline{CF}의 교점이라면 $\overline{AX} \perp \overline{BC}$임을 증명하시오.

21 □ABCD를 볼록사각형이라고 하고, X를 내부의 점이라고 하자. ω_A를 \overline{AB}와 \overline{AD}에 접하고 X를 지나는 원이라고 하자. 비슷하게 세 원 ω_B, ω_C, ω_D를 정의하자.
이 모든 원들이 같은 반지름을 가진다고 주어졌을 때, 사각형 ABCD가 원에 내접함을 증명하시오.

22

• Mathematical
Reflections, Ivan
Borsenco

삼각형 ABC에서 \overline{AP}, \overline{BQ}, \overline{CR}을 한 점에서 만나는 선분들이라고 하자. 점 X, Y, Z를 각각 선분 QR, RP, PQ의 중점들이라고 할 때 \overline{AX}, \overline{BY}, \overline{CZ}를 한 점에서 만남을 증명하시오.

23

• USAJMO 2012

삼각형 ABC가 주어져 있고, 점 P와 Q를 $\overline{AP}=\overline{AQ}$를 만족하는 변 \overline{AB}와 \overline{AC} 위의 점들이라고 하자. 점 S와 R는 변 BC 위의 서로 다른 점으로 점 S가 점 B와 R 사이에 있고, $\angle BPS=\angle PRS$과 $\angle CQR=\angle QSR$을 만족한다. 네 점 P, Q, R, S가 한 원 위의 점임을 증명하시오.

24

선분 AT가 원 ω와 점 T에서 접한다. AT와 평행한 직선이 원 ω와 점 B, C에서 만난다. (단 $\overline{AB}<\overline{AC}$) 직선 AB, AC는 원 w와 P, Q에서 두 번째로 만난다. \overline{PQ}가 선분 AT를 이등분함을 증명하시오.

25
· China 1990

원에 내접하는 사각형 ABCD의 대각선 AC와 BD가 점 P에서 교차한다. 사각형 ABCD와 삼각형 ABP, BCP, CDP, DAP의 외심을 각각 O, O_1, O_2, O_3, O_4라고 하자. \overline{OP}, $\overline{O_1O_3}$, $\overline{O_2O_4}$가 한 점에서 만남을 증명하시오.

26
· AIME 2005

삼각형 ABC에서 $\overline{BC}=20$이다. 삼각형의 내접원이 중선 AD를 점 E와 F에서 삼등분한다. 삼각형의 넓이를 구하시오.

27
· IMO 1996 shortlist,
Titu Andreescu

점 P를 정삼각형 ABC 내부의 점이라고 하자. 직선 AP, BP, CP가 변 BC, CA, AB와 각각 A_1, B_1, C_1에서 만난다고 한다. 다음을 증명하시오.

$$\overline{A_1B_1} \cdot \overline{B_1C_1} \cdot \overline{C_1A_1} \geq \overline{A_1B} \cdot \overline{B_1C} \cdot \overline{C_1A}$$

28 점 P와 Q를 삼각형 ABC에서의 **❽**등각컬레점이라고 하자. 점 P와 Q에서 각 변에 내린 6개의 수선의 발이 모두 한 원 위에 있음을 보이시오.

29 삼각형 ABC의 내접원이 변 BC, CA, AB와 각각 점 D, E, F에서 접한다. 삼각형 ABC의 방접원이 대응되는 변들과 점 T, U, V에서 접한다. 삼각형 DEF와 TUV가 같은 넓이를 가짐을 증명하시오.

30
· IMO 2008
점 H를 예각삼각형 ABC의 수심이라고 하자. 원 ω_A는 변 BC의 중점을 중심으로 하고 점 H를 지나는 원이고 변 BC와 두 점 A_1, A_2에서 만난다. 비슷하게 네 점 B_1, B_2, C_1, C_2를 정의하자. 여섯 개의 점 A_1, A_2, B_1, B_2, C_1, C_2가 한 원 위에 놓임을 증명하시오.

❽ 75쪽 정리 **04** 참고.

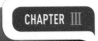
심화문제

31

· based on Sharygin Geometry Olympiad 2011

서로 다른 두 점 A와 B가 평면에 주어져 있다. 삼각형 ABC의 A – 수선의 길이와 B – 중선의 길이가 같은 점 C의 자취를 구하시오.

32

· MEMO 2011, Michal Rolinek and Josef Tkadlec

삼각형 ABC를 수선이 $\overline{BB_0}$와 $\overline{CC_0}$인 예각삼각형이라고 하자. 점 P는 직선 PB가 삼각형 PAC_0의 외접원과 접하고, 직선 PC는 삼각형 PAB_0의 외접원과 접하도록 잡은 점이라고 하자. \overline{AP}가 \overline{BC}와 수직함을 증명하시오.

33

· Moscow Math Olympiad 2011

삼각형 ABC에서 점 O는 △ABC 내부의 점으로 ∠OBA=∠OAC과 ∠BAO=∠OCB를 만족하고, ∠BOC=90°이다. $\dfrac{\overline{AC}}{\overline{OC}}$를 구하시오.

34
· Poland 2007
□ABCD를 원에 내접하는 사각형이라고 하자. $(\overline{AB} \neq \overline{CD})$ 사각형 AKDL와 CMBN이 주어진 길이 d를 한 변의 길이로 가지는 마름모일 때 네 점 K, L, M, N이 한 원 위의 점 임을 증명하시오.

35
△ABC는 내접원의 반지름의 길이가 r이고 ω는 $a<r$인 a를 반지름의 길이로 가지고 각 BAC에 접하는 원이다. 점 B와 C에서 그은 ω의 접선(삼각형의 변이 아니도록)의 교점을 X라고 하자. 삼각형 BCX의 내접원이 삼각형 ABC의 내접원과 접함을 증명하시오.

36
· IMO 2003
□ABCD를 원에 내접하는 사각형이라고 하자. 점 P, Q, R을 각각 점 D에서 \overline{BC}, \overline{CA}, \overline{AB}에 내린 수선의 발이라고 하자. $\overline{PQ} = \overline{QR}$이 ∠ABC와 ∠ADC의 이등분선과 \overline{AC}가 한 점에서 만나는 것과 동치임을 보이시오.

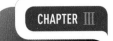

37

점 X를 사각형 ABCD의 외접원 위의 점이라고 하자. 점 E, F, G, H를 X에서 각각 직선 AB, BC, CD, DA에 내린 수선의 발이라고 하자. 다음 식을 증명하시오.

$$\overline{BE} \cdot \overline{CF} \cdot \overline{DG} \cdot \overline{AH} = \overline{AE} \cdot \overline{BF} \cdot \overline{CG} \cdot \overline{DH}$$

38
· [9]Newton-Gauss

□ABCD를 볼록사각형이라고 하자. 점 Q를 직선 AD와 BC의 교점이라고 하고 점 R을 \overline{AB}와 \overline{CD}의 교점이라고 하자. 점 X, Y, Z를 각각 \overline{AC}, \overline{BD}, \overline{QR}의 중점이라고 할 때 세 점 X, Y, Z가 한 직선 위에 있음을 증명하시오.

39
· Moscow Math Olympiad 2009

예각삼각형 ABC에서 A_1, B_1을 각각 A - 방접원과 \overline{BC}의 접점과 B - 방접원과 \overline{AC}의 접점이라고 하자. 점 H_1, H_2를 삼각형 CAA_1과 CBB_1의 수심들이라고 하자. $\overline{H_1H_2}$와 ∠ACB의 각의 이등분선과 수직임을 보이시오.

[9] Johann Carl Friedrich Gauss(1777-1855)는 독일의 수학자이자 물리학자였다.

40

· China 1997

중심이 O인 원 ω에 두 원이 점 S와 T에서 내접하고 \overline{ST}는 지름이 아니다. 내접 하는 두 원의 두 개의 교점을 M, N이라고 하고 점 N이 \overline{ST}에 더 가깝다고 하자. 이때 $\overline{OM} \perp \overline{MN}$이 점 S, N, T가 일직선인 것과 필요충분조건임을 증명하시오.

41

□ABCD를 내접하는 원 ω가 존재하는 사각형이라고 하고 내접하는 원이 변 AB, BC, CD, DA에 접하는 점을 각각 K, L, M, N이라고 하자. \overline{AC}, \overline{BD}, \overline{KM}, \overline{LN}이 한 점에서 만남을 증명하시오.

42

· Orthologic triangles

삼각형 ABC와 A′B′C′을 평면 위의 두 삼각형들이라고 하자. 점 A′에서 \overline{BC}, 점 B′에서 \overline{CA}, 점 C′에서 \overline{AB}에 내린 수선들(수선의 발을 각각 X, Y, Z라고 하자)이 한 점에서 만나는 것과 점 A에서 $\overline{B′C′}$, 점 B에서 $\overline{C′A′}$, 점 C에서 $\overline{A′B′}$에 내린 수선의 발이 한 점에서 만나는 것이 필요충분조건임을 증명하시오.

43

• All-Russian Olympiad 1994

$\triangle ABC$를 중선이 m_a, m_b, m_c이고 외접원의 반지름이 R인 삼각형이라고 할 때, 다음을 증명하시오.

$$\frac{b^2+c^2}{m_a}+\frac{c^2+a^2}{m_b}+\frac{a^2+b^2}{m_c}\geq 12R$$

44

• Paul Erdos

예각삼각형 ABC에서 r, R, h가 각각 내접원의 반지름, 외접원의 반지름, 가장 긴 수선의 길이라고 할 때 $r+R\leq h$를 증명하시오.

45

• USAMO 2012, Titu Andreescu and Cosmin Pohoata

점 P를 삼각형 ABC가 있는 평면 위의 점이라고 하고, l을 점 P를 지나는 직선이라고 하자. 점 A', B', C'을 \overline{PA}, \overline{PB}, \overline{PC}를 l에 대칭시킨 직선들이 각각 \overline{BC}, \overline{CA}, \overline{AB}와 만나는 점들이라고 하자. 점 A', B', C'이 일직선 상에 있음을 증명하시오.

46 \overline{BC}를 둔각삼각형 ABC의 가장 긴 변이라고 하자. 반직선 CA 위의 점 K가 $\overline{KC}=\overline{BC}$를 만족한다. 비슷하게, 반직선 BA 위의 점 L이 $\overline{BL}=\overline{BC}$를 만족한다. O와 I를 삼각형 ABC의 외심과 내심이라고 할 때, \overline{KL}이 \overline{OI}와 수직임을 증명하시오.

47
• USAMO 1991
점 D를 주어진 삼각형 ABC의 변 BC 위의 임의의 점이라고 하고 점 E를 \overline{AD}, 삼각형 ABD와 ACD의 내접원들의 두 번째 공통외접선의 교점이라고 하자. 점 D가 점 B와 C 사이를 움직일 때, 점 E의 자취는 어떤 원의 호가 됨을 증명하시오.

48
• IMO 2009
△ABC를 외심이 O인 삼각형이라고 하자. 점 P와 Q는 변 CA, AB 위의 점이고 점 K, L, M을 각각 선분 BP, CQ, PQ의 중점들이라고 하고, ω를 K, L, M을 지나는 원이라고 하자. \overline{PQ}가 원 ω에 접한다고 가정할 때 $\overline{OP}=\overline{OQ}$임을 증명하시오.

49

· IMO 1995 shortlist

△ABC를 직각삼각형이 아닌 삼각형이라고 하자. 점 B와 C를 지나는 원 ω가 \overline{AB}, \overline{AC}와 각각 점 C′, 점 B′에서 만난다. 점 H와 H′을 각각 삼각형 ABC와 AB′C′의 수심들이라고 할 때, $\overline{BB'}$, $\overline{CC'}$, $\overline{HH'}$이 한 점에서 만남을 증명하시오.

50

· USA TST 2000, Titu Andreescu

점 P를 외접원의 반지름이 R인 삼각형 ABC내부의 점이라고 하자. 다음을 증명하시오.

$$\frac{\overline{AP}}{a^2} + \frac{\overline{BP}}{b^2} + \frac{\overline{CP}}{c^2} \geq \frac{1}{R}$$

51

· USAMO 2010, Titu Andreescu

오각형 AXYZB를 지름이 \overline{AB}인 반원에 내접하는 볼록 오각형이라고 하자. 점 P, Q, R, S를 각각 점 Y에서 직선 AX, BX, AZ, BZ에 내린 수선의 발이라고 하자. O를 \overline{AB}의 중점이라고 할 때 \overline{PQ}와 \overline{RS}에 의해 형성되는 예각의 크기가 ∠ZOX의 절반임을 증명하시오.

52

· Japan 2012

삼각형 PAB와 PCD는 $\overline{PA}=\overline{PB}$, $\overline{PC}=\overline{PD}$이고 점 P, A, C와 점 B ,P, D 각각 이 순서대 로 일직선인 삼각형들이다. 점 A, C를 지나는 원 ω_1와 점 B, D를 지나는 원 ω_2가 서로 다른 점 X, Y에서 만난다. 삼각형 PXY의 외심이 원 ω_1, ω_2의 중심 O_1, O_2가 이루는 선분의 중점임을 증명하시오.

53

· IMO 2012, Josef Tkadlec

$\triangle ABC$를 $\angle BCA=90°$를 만족하는 삼각형이라고 하고, 점 D를 C에서 대변에 내린 수선의 발이라고 하자. X를 선분 CD 위의 점으로 잡자. K는 선분 AX 위의 점으로 $\overline{BK}=\overline{BC}$를 만족한다. 마찬가지로 점 L을 선분 BX 위의 점으로 $\overline{AL}=\overline{AC}$를 만족하는 점이라고 하자. M을 \overline{AL}과 \overline{BK}의 교점이라고 할 때 $\overline{MK}=\overline{ML}$임을 증명하시오.

Answer

01 다음 조건을 만족하는 다각형과 그 내부의 점을 하나만 찾아 보시오.

조건

내부의 점 기준으로 보았을 때 다각형의 어떠한 변도 완전히 보이지는 않는다.

가능한 많은 예시들 중 다음과 같은 두 방법을 소개하겠다.

02 삼각형 ABC는 $\overline{AB}=\overline{AC}$를 만족하는 삼각형이고 변 AB 위의 두 점 K, M과 변 AC 위의 점 L은 $\overline{BC}=\overline{CM}=\overline{ML}=\overline{LK}=\overline{KA}$를 만족한다. 이때 ∠A의 크기를 구하시오.

∠A를 α로 놓자. 이 문제의 핵심은 변의 길이가 같다는 조건을 각의 크기가 같다는 조건으로 바꿔내는 것이다. 조건에 의해 삼각형 BCM, CML, MLK, LKA는 모두 이등변삼각형이다. 삼각형 LKA가 이등변삼각형이므로 ∠ALK=α를 얻고 삼각형 KLA의 외각을 생각하면 ∠MKL=2α를 얻는다.

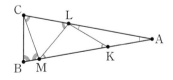

같은 방법을 반복하여

$$\angle LMK = 2\alpha, \ \angle MLC = 3\alpha$$

를 얻을 수 있고 최종적으로

$$\angle CBA = \angle BMC = 3\alpha + \alpha = 4\alpha$$

임이 얻어진다. 삼각형 ABC도 이등변삼각형이므로 다음 식이 성립한다.

$$180° = \angle ACB + \angle BCA + \angle BAC = 4\alpha + 4\alpha + \alpha = 9\alpha$$

따라서 답은 $\alpha = 20°$가 된다.

03 사각형 ABCD가 직사각형일 때, $\overline{AX} + \overline{BX} = \overline{CX} + \overline{DX}$를 만족하는 점 X의 자취를 구하시오.

변 BC와 AD를 동시에 수직이등분하는 직선 l을 생각하자. 그리고 아래 그림처럼 직선 l이 수평하고 \overline{AB}보다 위에 있다고 가정하자. 그러면 직선 l 위의 점 X에 대해서

$$\overline{BX} = \overline{CX}와 \ \overline{AX} = \overline{DX}$$

가 성립하므로 직선 l 위의 점 X는 문제의 조건을 만족시킨다. 직선 l보다 위쪽에 놓여있는 점 X′을 생각해 보면

$$\overline{BX'} > \overline{CX'}이고 \ \overline{AX'} > \overline{DX'}$$

이므로 조건을 만족할 수 없다.

마찬가지로 l보다 아래쪽에 있는 점도 조건을 만족할 수 없으므로 조건을 만족하는 점 X의 자취는 정확히 직선 l이 된다.

 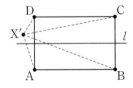

04 $a<b<c$를 삼각형 ABC의 세 변의 길이라고 하자. h_b를 점 B에서 \overline{AC}에 내린 수선의 길이라고 정의할 때 $h_b<b$임을 증명하시오.

h_b가 점 B에서 직선 AC까지의 최단 거리이므로 $h_b \leq a$임을 알 수 있다. 이를 주어진 조건인 $a<b$와 합치면 문제의 결론을 얻게 된다.

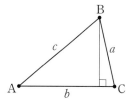

05
• AIME 2011
정사각형 ABCD에서 점 E는 변 AD, 점 F는 변 BC 위에 있으며 $\overline{BE}=\overline{EF}=\overline{FD}=30$을 만족한다. 이때 정사각형 ABCD의 넓이를 구하시오.

아래 그림처럼 \overline{AB}가 수평이 되도록 놓고 점 E, F를 지나며 \overline{AB}와 평행한 직선을 그어 보자.
이제 정사각형은 6개의 합동인 직각삼각형들로 분할되었다. (HL 합동)

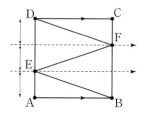

따라서 a를 정사각형의 한 변의 길이라고 하면 $\overline{\mathrm{AE}}=\dfrac{1}{3}a$가 된다. 피타고라스의 정리를 사용하면 다음 식을 얻는다.

$$30^2=\overline{\mathrm{BE}}^2=a^2+\left(\dfrac{1}{3}a\right)^2=\dfrac{10}{9}a^2$$

이는 $a^2=810$과 동치이므로 810이 문제의 답이다.

06 삼각형 ABC는 $\overline{\mathrm{AB}}=\overline{\mathrm{AC}}$를 만족하는 이등변삼각형이다. 이때 $\overline{\mathrm{AB}}$와 $\overline{\mathrm{AC}}$를 각각 밑변으로 하는 이등변삼각형 ABM과 ACN을 삼각형 ABC의 바깥쪽으로 그렸을 때 점 M에서 $\overline{\mathrm{AB}}$에 내린 수선과 점 N에서 $\overline{\mathrm{AC}}$에 내린 수선, 그리고 점 A에서 $\overline{\mathrm{BC}}$에 내린 수선은 모두 한 점에서 만남을 증명하시오.

△ABM이 이등변삼각형이므로 점 M에서 $\overline{\mathrm{AB}}$에 내린 수선은 $\overline{\mathrm{AB}}$의 수직이등분선과 같다. 마찬가지로 점 N에서 $\overline{\mathrm{AC}}$에 내린 수선은 $\overline{\mathrm{AC}}$의 수직이등분선과 같고, 점 A에서 $\overline{\mathrm{BC}}$에 내린 수선은 $\overline{\mathrm{BC}}$의 수직이등분선과 같다. 삼각형 ABC의 세 변에 대한 수직이등분선은 외심 O에서 만나므로 문제가 증명되었다.

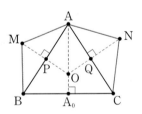

07 정사각형 ABED, BCGF, CAIH가 삼각형 ABC의 바깥쪽으로 그려져 있다. 이때 삼각형 AID, BEF, CGH의 넓이가 모두 같음을 보이시오.

먼저 삼각형 DAI를 살펴보자. 정사각형이라는 조건으로부터 $\overline{AD}=\overline{AB}$, $\overline{AI}=\overline{AC}$가 성립한다. 그리고 또한 다음 식이 성립한다.

$$\angle IAD = 360° - 90° - 90° - \angle BAC = 180° - \angle BAC$$

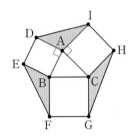

따라서 삼각형 DAI의 넓이 K_A를 다음과 같이 표현할 수 있다.

$$K_A = \frac{1}{2}\overline{AD}\cdot\overline{AI}\cdot\sin\angle IAD = \frac{1}{2}\overline{AB}\cdot\overline{AC}\cdot\sin(180°-\angle BAC)$$

$$= \frac{1}{2}\overline{AB}\cdot\overline{AC}\cdot\sin\angle BAC$$

위 식을 통해 얻어진 K_A는 정확히 삼각형 ABC의 넓이와 같다. 대칭성에 의해 세 삼각형 모두 △ABC와 같은 넓이를 갖게 되고 문제의 결론이 얻어진다.

08
· AMC12 2011

마름모 ABCD의 한 변의 길이는 2이고 ∠B=120°일 때 영역 R은 마름모 내부의 점 중 다른 세 꼭 짓점보다 점 B에 더 가까운 점들로 이루어져 있다. 이때 R의 넓이를 구하시오.

먼저 점 Y보다 점 X에 가까운 점들의 자취가 \overline{XY}의 수직이등분선을 경계로 하는 반평면으로 주어 짐을 상기하자. 이 문제의 경우 영역 R의 경계는 \overline{BA}, \overline{BC}, \overline{BD}의 수직이등분선이 될 것이다.

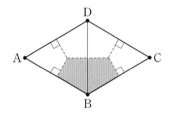

\overline{BD}는 크기가 같은 각인 ∠ABC와 ∠CDA를 동시에 이등분하므로 삼각형 ABD와 BCD는 둘 다 정삼각형이다. 이제 삼각형 ABD의 각 변의 중점과 삼각형의 무게중심을 연결하면 삼각형이 세 개 의 합동인 영역들로 분할되는 걸 볼 수 있는데 이 중 하나는 정확히 영역 R의 절반이다.

따라서 영역 R은 삼각형 ABD의 $\frac{1}{3}$과 삼각형 BCD의 $\frac{1}{3}$로 구성되어 있다. 즉 다음과 같이 정삼각 형의 넓이를 계산하면 구하고자 하는 영역 R의 넓이 K를 계산할 수 있다.

$$K=\frac{1}{3}([\triangle ABD]+[\triangle BCD])=\frac{2}{3}[\triangle ABD]=\frac{2}{3}\cdot\frac{\sqrt{3}}{4}\overline{BD}^{2}=\frac{2}{3}\sqrt{3}$$

09

사각형 ABCD에서 네 점 K, L, M, N을 각각 변 AB, BC, CD, DA의 중점으로 정의하자.

(1) 사각형 KLMN이 평행사변형임을 증명하시오.

(2) 두 점 P, Q를 각각 대각선 AC, BD의 중점이라 할 때, □PLQN, □PKQM도 평행사변형이며 두 사각형의 대각선의 교점이 일치함을 보이시오.

(1) 핵심은 \overline{KL}이 삼각형 ABC의 변의 중점을 연결한 직선이고 \overline{NM}이 삼각형 ADC의 변의 중점을 연결한 직선이라는 것이다. 따라서 중점 연결 정리에 의해

$$\overline{KL} /\!/ \overline{AC} /\!/ \overline{NM} \text{이고} \quad \overline{KL} = \frac{1}{2}\overline{AC} = \overline{NM}$$

이므로 □KLMN이 평행사변형임이 증명되었다.

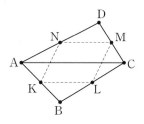

(2) 같은 아이디어를 사용하여 증명할 수 있다. \overline{PL}은 삼각형 ACB의 변의 중점을 연결한 직선이고 \overline{NQ}는 삼각형 ADB의 변의 중점을 연결한 직선이므로

$$\overline{PL} /\!/ \overline{AB} /\!/ \overline{NQ} \text{이고} \quad \overline{PL} = \frac{1}{2}\overline{AB} = \overline{NQ}$$

이다. 따라서 □PLQN은 평행사변형이다. 마찬가지 방법으로 □PKQM도 행사변형임을 보일 수 있다. 평행사변형의 대각선은 서로를 이등분하므로 □PLQN의 대각선의 교점과 □PKQM 의 대각선의 교점이 선분 PQ의 중점으로 같음을 알 수 있다.

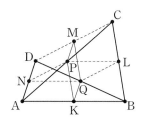

10 버스가 점 S에서 출발해 반직선 도로 l을 따라 운행하고 있다. 다음 조건을 만족하는 평면 상의 점들의 자취를 구하시오.

> • 조건 •
>
> 이 점으로부터 버스와 동시에 출발하여 버스와 같은 속력으로 움직일 때, 버스를 따라잡을 수 있다.

먼저 S에서 출발한다면 버스를 따라 잡을 수 있다는 것은 자명하다. S가 아닌 다른 점 X에서 출발하여 버스를 따라 잡는다는 것은 S보다 X에 더 가까운(거리가 같거나) 반직선 l(l은 수평하게 놓여있으며 오른쪽을 향한다고 하자) 위의 점을 찾는 것과 같다. 이는 \overline{XS}의 수직이등분선이 반직선 l과 교점을 가질 때만 가능한데 교점을 가진다는 것은 \overline{XS}와 l이 이루는 각이 90°보다 작다는 것과 동치이다. 따라서 직선 m을 S가 지나며 직선 l에 수직한 직선으로 정의하면 답은 "점 S와 직선 m 오른쪽에 놓인 모든 점을 포함하는 반평면"이 된다.

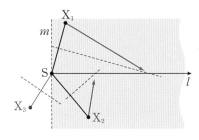

11 점 P는 원 ω 내부에 주어진 점으로 원의 중심 O가 아닌 점이다. 점 P를 지나는 원 ω의 현들의 중점의 자취를 구하시오.

먼저 점 P와 중심 O를 동시에 지나는 현을 그리면 현의 중점이 O가 된다는 것을 알 수 있다.
이제 P를 지나는 다른 현 l을 잡고 그 중점을 X라 하자. O는 원의 중점이므로 현의 양 끝점으로부터 같은 거리만큼 떨어져 있고 이는 현 l의 수직이등분선이 O를 지난다는 것과 같다. 즉 $\overline{OX} \perp l$이다. 만약 X≠P라면 ∠OXP=90°이므로 \overline{OP}를 지름으로 하는 원 위의 점들만 고려하면 되고 이 원 위의 모든 점이 P를 지나는 현의 중점이 된다는 것은 쉽게 보일 수 있다.

12 □ABCD는 원 ω에 접하는 사각형이고 점 M_a, M_b, M_c, M_d는 각각 네 점 C, D, A, B를 포함하지 않는 호 AB, BC, CD, DA의 중점이다. $\overline{M_aM_c} \perp \overline{M_bM_d}$임을 증명하시오.

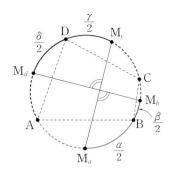

원을 호 AB, BC, CD, DA로 분할하고 대응되는 원주각을 각각 α, β, γ, δ라 하자. 그러면 현 M_aM_c와 M_bM_d 사이의 각을 대응되는 호의 원주각의 합으로 계산할 수 있다. (44쪽 [따름 정리 03] 참고) 이때 방향각을 사용하면 다음 식을 얻는다.

$$\angle (\overline{M_aM_c}, \overline{M_bM_d}) = \left(\frac{\alpha}{2} + \frac{\beta}{2}\right) + \left(\frac{\gamma}{2} + \frac{\delta}{2}\right) = 90°$$

13 직사각형 ABCD에서 $\overline{AB}=9$이고 $\overline{BC}=8$이다. 한편 점 E, F는 직사각형 ABCD 내부의 점으로 $\overline{EF} /\!/ \overline{AB}$, $\overline{BE} /\!/ \overline{DF}$, $\overline{BE}=4$, $\overline{DF}=6$을 만족한다. 또한 점 E는 F보다 \overline{BC}에 더 가까이 있다. 이때 \overline{EF}의 길이를 구하시오.

· AIME 2011에 기초함

\overline{AB}가 수평이 되도록 놓고 점 E, F를 지나는 수직한 직선을 긋자. 선분 DF와 EB를 연결하기 위해 수직한 띠를 잘라내자.

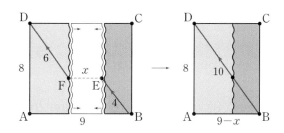

$\overline{\mathrm{EF}}$의 길이를 x로 두고 새로 형성된 직각삼각형에서 피타고라스의 정리를 쓰면 다음 식을 얻는다.

$$(9-x)^2+8^2=10^2 \text{ 또는 } (9-x)^2=6^2$$

$x<9$가 성립하므로($\overline{\mathrm{EF}}$는 ABCD 내부에 있다.) 해는 $x=3$이다.

14

서로 다른 세 점 A, B, C가 이 순서대로 한 직선 위에 놓여있다. 두 점 A, B를 지나고 반지름이 R인 원 ω_1은 두 점 B, C를 지나고 반지름이 R인 원 ω_2와 점 B가 아닌 점 X에서 만난다. 반지름 R이 변할 때 점 X의 자취를 구하시오.

풀이 1

공통현 XB를 그어 보자. 원 ω_1과 ω_2는 합동이므로 호 XB에 해당하는 원주각이 같다.
즉, $\angle \mathrm{XAB}=\angle \mathrm{XCB}$이고 삼각형 AXC는 이등변삼각형이 된다. 따라서 점 X는 $\overline{\mathrm{AC}}$의 수직이등분선 위에 놓이게 된다.

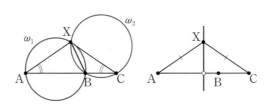

한편 $\overline{\mathrm{AC}}$의 수직이등분선 위의 점 중 $\overline{\mathrm{AC}}$의 중점이 아닌 임의의 점 X′을 잡아도 삼각형 XBC의 외접원의 반지름과 삼각형 X′AB의 외접원의 반지름이 같기 때문에 반지름 R을 잘 조절하여 ω_1과 ω_2의 교점이 X이 되도록 할 수 있다. 따라서 점 X의 자취는 $\overline{\mathrm{AC}}$의 중점을 제외한 $\overline{\mathrm{AC}}$의 수직이등분선 이다.

풀이 2

삼각형 AXB와 삼각형 BXC에서 확장된 사인 정리를 사용하면 다음 식을 얻는다.

$$\frac{\overline{\mathrm{XA}}}{\sin \angle \mathrm{XBA}}=2R=\frac{\overline{\mathrm{XC}}}{\sin \angle \mathrm{XBC}}$$

$\angle \mathrm{XBA}$와 $\angle \mathrm{XBC}$가 보각 관계이므로 사인 값이 같다. 따라서 $\overline{\mathrm{XA}}=\overline{\mathrm{XC}}$가 되고 첫 번째 풀이의 방법대로 마무리 지을 수 있다.

삼각형 ABC에서 정삼각형 BCD, CAE, ABF가 각 변의 바깥 방향으로 그려져 있다. 세 삼각형의 외접원과 직선 AD, BE, CF가 한 점을 지남을 보이시오.

점 P를 삼각형 ABF의 외접원과 ACE의 외접원의 두 번째 교점이라 하자.

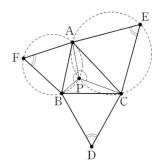

그러면 $\angle APB = 180° - \angle AFB = 120°$가 되고 마찬가지로 $\angle APC = 120°$도 성립한다. 그러므로 $\angle BPC = 120°$가 되고 이는 네 점 B, D, C, P가 한 원 위에 있음을 뜻한다. 따라서 세 삼각형의 외접원은 공통된 점을 지난다.

다음으로, 아래 식을 살펴보면 직선 CF가 점 P를 지남을 알 수 있다.

$$\angle FPC = \angle FPB + \angle BPC = \angle FAB + \angle BPC = 60° + 120° = 180°$$

대칭성에 의해 직선 BE와 AD 또한 점 P를 지나고 이로부터 문제가 증명된다.

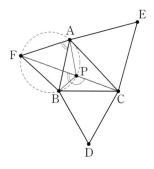

16 · AIME 1989

삼각형 ABC는 ∠B=90°인 직각삼각형이다. 이때 삼각형 ABC 내부에 점 P가 존재하여 $\overline{PA}=10$, $\overline{PB}=6$, ∠APB=∠BPC=∠CPA를 만족할 때 \overline{PC}의 길이를 구하시오.

\overline{PC}의 길이를 x라고 하자. 그러면 점 P를 끼고 있는 각들이 모두 120°로 같으므로 삼각형 ABP, BCP, CAP에 코사인 법칙을 사용하면 삼각형 ABC의 세 변의 길이를 x에 대한 식으로 표현할 수 있다.

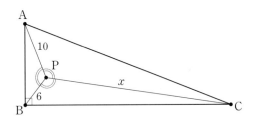

$-2\cos 120° = 1$이므로 다음 식들을 얻는다.

$$\overline{AB}^2 = 10^2 + 6^2 + 10 \cdot 6$$
$$\overline{BC}^2 = 6^2 + x^2 + 6x$$
$$\overline{CA}^2 = x^2 + 10^2 + 10x$$

마지막으로 삼각형 ABC에서 피타고라스 정리를 사용하면 x에 관한 방정식을 얻고 이는 $6^2 + 10 \cdot 6 + 6^2 = 4x$로 간단하게 표현된다. 즉 $x=33$이다.

17

· All-Russian
Olympiad 2005

$\overline{AB} > \overline{AD}$인 평행사변형 ABCD에서 점 P, Q가 $\overline{AP} = \overline{AQ} = x$를 만족하도록 각각 변 AB, AD 위에 주어져 있다. x가 변할 때 삼각형 PQC의 외접원이 점 C가 아닌 다른 고정된 점을 항상 지남을 보이시오.

∠A의 이등분선을 l이라 하자. 삼각형 APQ는 이등변삼각형이므로 직선 l은 \overline{PQ}의 수직이등분선이고 점 Q는 직선 l에 대한 점 P의 대칭점이다.

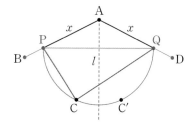

따라서 삼각형 CPQ의 외접원도 직선 l에 대해 대칭이다. 외접원이 점 C를 지나므로 점 C를 직선 l에 대해 대칭시킨 점 C′도 지나야 하고 이는 우리가 찾던 고정된 점이다. ($\overline{AB} > \overline{AD}$이므로 C ≠ C′임이 보장된다.)

18

$\overline{AC} = 19$, $\overline{AB} = 22$인 삼각형 ABC에서 중선 BB_1과 중선 CC_1이 서로 수직이다. \overline{BC}의 길이를 구하시오.

풀이 1

중선 AA_1을 그리면 세 중선은 무게중심 G에서 만난다. 점 A_1이 직각삼각형 BCG의 빗변의 중점이므로 $\overline{A_1G} = \overline{A_1B}$이다. 또한 무게중심은 중선을 2 : 1로 내분하므로 $\frac{1}{3}\overline{AA_1} = \frac{1}{2}\overline{BC}$가 된다.

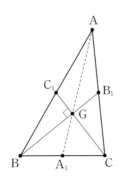

위 등식의 양변을 제곱하면 중선 정리에 의하여 다음 식이 성립함을 알 수 있다. (31쪽 [따름정리 **07**] 참고)

$$\frac{1}{9} \cdot \left(\frac{b^2+c^2}{2} - \frac{a^2}{4} \right) = \frac{1}{4}a^2$$

정리하면 $b^2+c^2=5a^2$을 얻고 조건을 대입하면 $5a^2=845$ 즉, $a=13$이다.

풀이 2

무게중심 G가 중선을 $2:1$로 내분한다는 것을 상기하자. $\overline{BB_1}=3y$, $\overline{CC_1}=3z$로 두자. 직각삼각형 BGC_1, CGB_1에서 피타고라스 정리를 사용하면 다음 식을 얻는다.

$$\left(\frac{c}{2} \right)^2 = 4y^2+z^2 \quad \text{그리고} \quad \left(\frac{b}{2} \right)^2 = y^2+4z^2$$

이제 b와 c의 값을 대입하여 y, z에 대한 방정식을 풀 수도 있지만 우리가 구하고자 하는 것은 오로지 다음 값임에 주목하자.

$$\overline{BC}^2 = \overline{BG}^2 + \overline{GC}^2 = 4y^2+z^2$$

따라서 얻은 방정식을 더한 후 $\frac{4}{5}$를 곱해 주면 $\overline{BC}^2 = \frac{1}{5}(b^2+c^2)$이 되고 $\overline{BC}=13$를 얻을 수 있다.

풀이 3

사각형 BCB_1C_1에 대해 수직 판별법(29쪽 [명제 **06**] 참고)을 사용하면 다음 식을 얻는다.

$$a^2 + \left(\frac{a}{2} \right)^2 = \left(\frac{b}{2} \right)^2 + \left(\frac{c}{2} \right)^2$$

이로부터 $\overline{BC}=13$을 얻는다.

19 삼각형 ABC는 ∠C가 직각이고 $\overline{\text{CA}}=8$, $\overline{\text{CB}}=6$을 만족하는 직각삼각형이다. 점 X는 $\overline{\text{AC}}$ 위의 한 점이고 $\overline{\text{CX}}$를 지름으로 하는 반원이 변 AB와 접한다. 이 반원의 반지름을 구하시오.

풀이 1

반원의 중심을 O, 반지름을 r, 변 AB와의 접점을 점 D라 하자. 삼각형 ABC의 넓이를 두 가지 방법으로 표현할 수 있다.

먼저, $\angle \text{ACB}=90°$이므로 넓이는 단순히 $\dfrac{1}{2}\overline{\text{AC}}\cdot\overline{\text{BC}}=24$가 된다.

한편 피타고라스 정리에 의해 $\overline{\text{AB}}=\sqrt{8^2+6^2}=10$이므로

$$[\triangle \text{ABC}]=[\triangle \text{ABO}]+[\triangle \text{BCO}]=\frac{1}{2}\overline{\text{AB}}\cdot r+\frac{1}{2}\overline{\text{BC}}\cdot r=8r$$

이다. 즉 $r=3$을 얻는다.

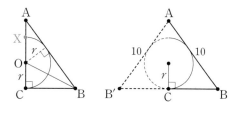

풀이 2

B를 $\overline{\text{AC}}$에 대해 대칭시킨 점을 B′라 하자. 그러면 $\overline{\text{AB}}=\overline{\text{AB}'}=10$이고 $\overline{\text{B}'\text{B}}=2\cdot\overline{\text{CB}}=12$가 된다. 또한 r은 삼각형 AB′B의 내접원이 된다. 따라서 넓이 보조 정리(32쪽 **명제 07** 참고)을 사용해 다음과 같이 r을 계산할 수 있다.

$$r=\frac{[\triangle \text{AB}'\text{B}]}{\frac{1}{2}(\overline{\text{AB}'}+\overline{\text{B}'\text{B}}+\overline{\text{BA}})}=\frac{\frac{1}{2}\cdot 12\cdot 8}{\frac{1}{2}\cdot(10+10+12)}=3$$

20 내각이 전부 같은 육각형의 연속한 네 변의 길이가 1, 7, 4, 2이다. 나머지 두 변의 길이를 구하시오.

풀이 1

내각의 크기는 모두 120°이므로 네 변을 다음 그림처럼 단위 정삼각형 격자 위에 그릴 수 있다. 그림을 그려 보면 나머지 두 변의 길이는 각각 6, 5가 됨을 알 수 있다.

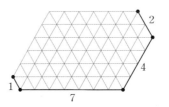

풀이 2

일반적으로 육각형 ABCDEF를 변의 길이가 a, b, c, d, e, f이고 내각의 크기가 전부 120°인 육각형이라 하자. 변 AF, BC, DE를 연장하면 다음 그림처럼 정삼각형 ABX, CDY, EFZ를 얻는다.

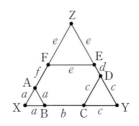

따라서 삼각형 XYZ 또한 정삼각형이 되고 다음이 성립한다.

$$a+b+c=c+d+e=e+f+a$$

$e=a+b-d$, $f=c+d-a$로 쉽게 계산할 수 있다.

$\overline{\mathrm{BC}}$를 수평하게 놓으면 변 AB, CD, DE, FA는 임의의 수직한 직선 m과 30°를 이룬다. 따라서 이 변들을 m에 사영시켰을 때의 길이는 변의 길이에 비례한다.

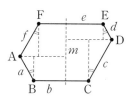

점 B, C는 같은 점으로 사영되고 점 E, F도 같은 점으로 사영되므로 $a+f=c+d$라는 결론을 얻는다. 즉 $f=c+d-a=5$이다. 이 방법을 회전시켜 똑같이 적용하면 $e=a+b-d=6$도 얻을 수 있다.

21 삼각형 ABC에서 $\angle\mathrm{A}=60°$이다. 삼각형 ABC의 내심을 I라 하고 직선 BI, CI와 마주보는 변과 만나는 점을 각각 E, F라 하자. 그러면 $\overline{\mathrm{IE}}=\overline{\mathrm{IF}}$임을 증명하시오.

$\angle\mathrm{BIC}$의 크기는 $\angle\mathrm{A}$의 크기에만 의존함을 상기하자. (17쪽 명제10 참고)에 의해 다음 식을 얻는다.

$$\angle\mathrm{EIF}=\angle\mathrm{BIC}=90°+\frac{1}{2}\angle\mathrm{A}=120°$$

따라서 사각형 AFIE는 원에 내접한다. $\overline{\mathrm{AI}}$가 $\angle\mathrm{FAE}$의 이등분선이므로 점 I는 호 EF의 중점이 되고(42쪽 예제02 참고) $\overline{\mathrm{IE}}=\overline{\mathrm{IF}}$임이 증명된다.

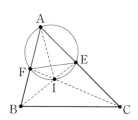

22
· AIME 2005

사각형 ABCD에서 $\overline{BC}=8$, $\overline{CD}=12$, $\overline{AD}=10$, $\angle A=\angle B=60°$가 성립한다. \overline{AB}의 길이를 구하시오.

풀이 1

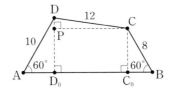

점 C, D에서 \overline{AB}에 내린 수선의 발을 각각 점 C_0, D_0라 하자. 직각삼각형 CC_0B에서

$$\overline{C_0B}=\overline{BC}\cdot\cos 60°=\frac{1}{2}\overline{BC}=4, \quad \overline{CC_0}=\overline{BC}\cdot\cos 30°=4\sqrt{3}$$

을 얻는다. 마찬가지로 직각삼각형 DD_0A에서

$$\overline{AD_0}=\frac{1}{2}\overline{AD}=5, \quad \overline{DD_0}=5\sqrt{3}$$

을 얻는다. 이제 점 P를 점 C에서 $\overline{DD_0}$에 내린 수선의 발이라 하자. 그러면 $\overline{DP}=\overline{DD_0}-\overline{CC_0}=\sqrt{3}$이 된다.
□D_0C_0CP는 직사각형이므로 $\overline{D_0C_0}=\overline{PC}$이고 삼각형 DPC에서 피타고라스 정리를 적용하면

$$\overline{PC}=\sqrt{12^2-(\sqrt{3})^2}=\sqrt{141}$$

임을 알 수 있다. 따라서

$$\overline{AB}=\overline{AD_0}+\overline{D_0C_0}+\overline{C_0B}=9+\sqrt{141}$$

이다.

풀이 2

점 X를 반직선 \overline{AD}와 \overline{BC}의 교점이라 하자. 그러면 삼각형 ABX는 정삼각형이 된다.

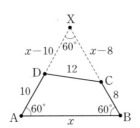

삼각형 ABX의 한 변의 길이를 x라고 하고 삼각형 ADC에서 코사인 법칙을 사용하면 다음 식을 얻는다.

$$12^2 = (x-8)^2 + (x-10)^2 - 2(x-8)(x-10)\cos 60°$$
$$0 = x^2 - 18x - 60$$

방정식의 해는 $9 \pm \sqrt{141}$인데 \overline{AX}의 길이는 양수이므로 $\overline{AB} = 9 + \sqrt{141}$이 된다.

23 볼록사각형 ABCD에서 네 꼭짓점까지의 거리의 합이 최소가 되는 점 X를 찾으시오.

문제가 요구하는 점은 결론적으로 사각형 ABCD의 대각선의 교점이 된다. 삼각형 ACX, BDX에서 삼각부등식을 사용하면 다음 부등식이 성립함을 알 수 있다.

$$\overline{AX} + \overline{XC} \geq \overline{AC} \quad \text{그리고} \quad \overline{BX} + \overline{XD} \geq \overline{BD}$$

따라서

$$\overline{XA} + \overline{XB} + \overline{XC} + \overline{XD} \geq \overline{AC} + \overline{BD}$$

가 된다. 등호는 두 부등식의 등호가 동시에 성립할 때만 성립하므로 점 X가 \overline{AC}와 \overline{BD} 위에 있을 때 성립한다.

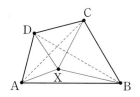

24 원 ω_1과 ω_2는 점 A, B에서 만난다. 점 B를 지나는 한 직선이 ω_1과 B가 아닌 점 K(ω_2의 외부)에서 만나고 ω_2와 점 B가 아닌 점 L(ω_1의 외부)에서 만난다.

(1) 직선이 변함에 따라 만들어지는 모든 삼각형 AKL이 서로 닮음임을 보이시오.

(2) 점 K를 지나는 원 ω_1의 접선과 점 L을 지나는 원 ω_2의 접선이 점 P에서 만날 때, 사각형 KPLA가 원에 내접하는 사각형임을 보이시오.

(1) ∠LKA는 원 ω_1에서 호 AB의 원주각이므로 크기가 일정하다. 마찬가지로 ∠ALK도 크기가 일정하므로 모든 삼각형 AKL은 닮음이다. (AA 닮음)

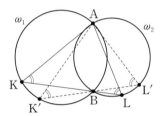

(2) 접선의 성질로부터 ∠PKL=∠KAB와 ∠KLP=∠BAL (48쪽 **명제 02** 참고)가 성립함을 알수 있다.

$$\angle \text{LPK}=180°-\angle \text{PKL}-\angle \text{KLP}=180°-\angle \text{KAL}$$

위 식으로부터 □KPLA가 원에 내접하는 사각형임이 증명된다.

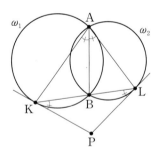

25 □ABCD는 $\overline{AB}/\!/\overline{CD}$와 ∠ADB+∠DBC=180°를 만족하는 사각형이다. 다음 식이 성립함을 증명하시오.

$$\frac{\overline{AB}}{\overline{CD}} = \frac{\overline{AD}}{\overline{BC}}$$

증명 1

조건 ∠ADB+∠DBC=180°는 sin∠ADB=sin∠DBC임을 뜻하므로 사인 법칙을 사용할 것이라고 유추할 수 있다.

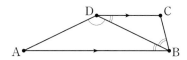

∠ABD=∠BDC이므로 삼각형 ABD와 DBC에서 사인 법칙을 사용하면 다음과 같이 증명하고자 하는 식을 얻는다.

$$\frac{\overline{AB}}{\overline{AD}} = \frac{\sin\angle ADB}{\sin\angle ABD} = \frac{\sin\angle DBC}{\sin\angle BDC} = \frac{\overline{CD}}{\overline{BC}}$$

증명 2

점 E를 \overline{BC}와 \overline{AD}의 교점이라 하자. 그러면 ∠EDB=180°−∠ADB=∠DBE이므로 $\overline{ED}=\overline{EB}$가 된다.

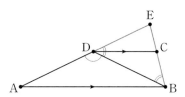

그리고 삼각형 EDC와 EAB는 닮음(AA 닮음)이다. 따라서 다음 식이 성립한다.

$$\frac{\overline{AB}}{\overline{CD}} = \frac{\overline{AE}}{\overline{DE}} = \frac{\overline{AE}}{\overline{BE}} = \frac{\overline{AD}}{\overline{BC}}$$

마지막 등호는 $\overline{AB}/\!/\overline{CD}$이기 때문에 성립한다.

26

· Sharygin Geometry
Olympiad 2012

삼각형 ABC의 변 BC 위에 점 D가 임의로 주어져 있다. 점 D를 지나는 삼각형 ABD의 외접원의
접선이 변 AC와 만나는 점을 B_1이라 하자. 같은 방법으로 점 C_1도 정의할 때, $\overline{B_1C_1} /\!/ \overline{BC}$임을 보이
시오.

단순한 그림을 얻기 위해 삼각형 ABD와 ACD의 외접원은 그리지 않기로 한다. 대신 접한다는 조
건을 다음과 같이 각이 같다는 조건으로 바꿔 해석한다. (48쪽 명제 **02** 참고)

$$\angle CBA = \angle B_1DA \text{ 그리고 } \angle ACB = \angle ADC_1$$

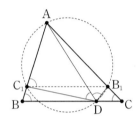

$\angle B_1DC_1 = \angle B + \angle C$이므로 $\angle B_1DC_1$은 $\angle BAC$의 보각이 되고 이는 사각형 AC_1DB_1이 원에 내
접함을 의미한다.
따라서 $\angle B_1C_1A = \angle B_1DA = \angle B$이 되고 $\overline{B_1C_1} /\!/ \overline{BC}$임이 증명되었다.

삼각형 ABC에서 $\overline{AA_1}=\overline{AA_2}=\overline{BC}$를 만족하도록 두 점 A_1, A_2를 각각 직선 AB, AC 위에 잡는다. 이때 A_1과 B는 점 A에 대해 반대편에 있고 점 A_2와 점 C도 점 A에 대해 반대편에 있다. 같은 방법으로 네 점 B_1, B_2, C_1, C_2도 정의할 때 여섯 개의 점 A_1, A_2, B_1, B_2, C_1, C_2가 한 원 위에 있음을 보이시오.

증명 1

6개의 점으로부터 같은 거리만큼 떨어져 있는 점 X를 찾는 것에 초점을 맞추자.

두 점 A_1, A_2와 같은 거리만큼 떨어진 점들의 자취는 $\overline{A_1A_2}$의 수직이등분선으로 주어진다. 삼각형 AA_1A_2가 이등변삼각형이므로 $\overline{A_1A_2}$의 수직이등분선은 ∠A의 이등분선과 같다. 따라서 삼각형 ABC의 내심 I만이 우리가 찾는 점 X의 유일한 후보가 된다.

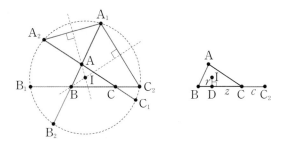

$\overline{IA_1}=\overline{IA_2}$, $\overline{IB_1}=\overline{IB_2}$, $\overline{IC_1}=\overline{IC_2}$가 성립함은 알고 있으므로 $\overline{IA_1}=\overline{IC_2}$만 증명하면 된다. (나머지는 대칭성에 의해 증명됨)

$\overline{AA_1}=\overline{BC}$이고 $\overline{BA}=\overline{CC_2}$이므로 삼각형 BA_1C_2는 이등변삼각형이다. 따라서 ∠B의 이등분선과 $\overline{A_1C_2}$의 수직이등분선이 일치한다. 따라서 점 I가 ∠B의 이등분선에 존재하므로 점 I에서 두 점 A_1과 C_2까지의 거리가 같게 된다.

증명 2

삼각형 ABC의 내심 I가 원의 중심임을 추측했으므로 점 I에서 각 점까지의 거리를 계산하여 같다는 것을 증명하면 된다. $\overline{IC_2}$의 길이를 삼각형 ABC에 관련된 길이들로 표현해 보자.

점 D를 \overline{BC}와 내접원의 접점이라고 하자. 그러면

$$\overline{DC_2}=\overline{DC}+\overline{CC_2}=z+c=s\text{이므로 }\overline{IC_2}=\sqrt{r^2+s^2}$$

이 되는데 이는 나머지 방향들에 대해서도 똑같이 성립하므로 I에서 6개의 점까지의 거리가 모두 같게 된다.

28 예각삼각형 ABC에서 h_a는 점 A에서 측정한 삼각형의 높이이다. 이때 $h_a > \frac{1}{2}(b+c-a)$임을 보이시오.

증명 **1**

점 D를 점 A에서 \overline{BC}에 내린 수선의 발이라 하자. 삼각형 ABC가 예각삼각형이므로 점 D는 변 BC 내부에 존재한다. 삼각형 ABD와 ACD에서 삼각부등식을 적용하면 $h_a + \overline{BD} > c$와 $h_a + \overline{DC} > b$를 얻고 이 두 식을 더하면 $2 \cdot h_a + a > b + c$를 얻는다. 이는 증명하고자 하는 식과 같다.

증명 **2**

점 D를 점 A에서 \overline{BC}에 내린 수선의 발이라 하자. 그러면 $\frac{1}{2}(b+c-a)$가 점 A에서 내접원과 \overline{AB}, \overline{AC}의 접점인 점 F, E까지의 거리임에 주목하자. (21쪽 명제 **03** 참고)

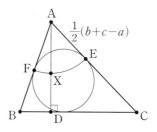

\overline{AD}와 \overline{AE}의 길이를 비교하는 것이 우리의 목표이다. 삼각형 ABC가 예각삼각형이므로 점 A에서 \overline{BC}에 내린 수선은 점 A를 중심으로 하고 두 점 E, F를 양 끝점으로 하는 열호와 만난다. 이때 그 교점을 X라 하자. 그러면 호 EF가 내접원 내부에 존재하므로 점 X도 내접원 내부에 존재한다. 따라서 점 X는 삼각형 ABC 내부에 존재하고 선분 AD 위에 존재하게 된다. 따라서

$$\frac{1}{2}(b+c-a) = \overline{AE} = \overline{AX} < \overline{AD} = h_a$$

이므로 증명이 끝난다.

참고 이 문제는 일반적으로 둔각삼각형에 대해서는 성립하지 않는다. 예시를 찾아 보아라.

참고 주어진 삼각형 ABC가 예각삼각형일 때 더 강한 부등식 $h_a > \frac{1}{2}(b+c-a)+r$을 증명할 수 있겠는가? (단, r은 내접원의 반지름이다.)

29 삼각형 ABC에서 삼각형 AXB와 삼각형 AXC의 넓이가 같아지도록 하는 점 X(\neqA)의 자취를 찾아 보시오.

점 X의 위치에 따른 두 가지의 경우를 고려해 보자. 먼저 직선 AX가 선분 BC와 만나는 경우를 보자. 직선 AX와 선분 BC의 교점을 Y라 하고 넓이에 관한 보조 정리(34쪽 **명제 09** 참고)를 사용하면 다음을 얻는다.

$$\frac{[\triangle AXB]}{[\triangle AXC]} = \frac{\overline{YB}}{\overline{YC}}$$

따라서 점 Y는 \overline{BC}의 중점이어야 한다. 즉 X의 자취는 점 A에 대한 삼각형의 중선이다.

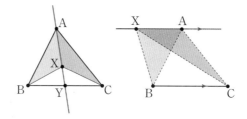

직선 AX가 선분 BC와 만나지 않는 경우를 보면 점 B, C는 직선 AX를 기준으로 같은 쪽에 있게 된다. 그러면 삼각형 AXB와 AXC는 \overline{AX}를 공통 밑변으로 가지므로 점 B, C는 \overline{AX}로부터 같은 거리만큼 떨어져 있어야 한다. 즉 $\overline{BC} \parallel \overline{AX}$이다. 결론적으로 점 A에 대한 삼각형의 중선과 점 A를 지나며 변 BC에 평행한 직선이 조건을 만족하는 X의 자취이다.

30 사각형 ABCD는 대각선이 서로 수직하며 반지름 R인 원에 내접하는 사각형이다. 다음 식을 증명하시오.

$$\overline{AB}^2 + \overline{BC}^2 + \overline{CD}^2 + \overline{DA}^2 = 8R^2$$

α, β, γ, δ를 각각 열호 AB, BC, CD, DA에 해당하는 원주각이라고 하자. 보이고자 하는 식의 좌변을 확장된 사인 정리를 이용하여 바꾸면

$$(2R \sin \alpha)^2 + (2R \sin \beta)^2 + (2R \sin \gamma)^2 + (2R \sin \delta)^2 = 8R^2 \ (\because 4R^2)$$
$$\sin^2 \alpha + \sin^2 \beta + \sin^2 \gamma + \sin^2 \delta = 2$$

이다.

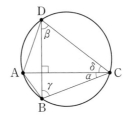

사각형 ABCD의 대각선이 서로 수직하므로

$$\sin \delta = \sin(90° - \beta) = \cos \beta \text{와 } \sin \gamma = \sin(90° - \alpha) = \cos \alpha$$

로 바꿔 쓸 수 있고 잘 알려진 항등식인 $\sin^2 x + \cos^2 x = 1$을 사용하면 위 식을 증명할 수 있다.

31

· Mexico 1999

사각형 ABCD는 두 변 AB와 CD가 평행한 사다리꼴이다. ∠A와 ∠D의 외각의 이등분선이 점 P에서 만나고 ∠B와 ∠C의 외각의 이등분선이 점 Q에서 만날 때, \overline{PQ}의 길이가 사각형 ABCD의 둘레의 길이의 절반과 같음을 보이시오.

증명 1

점 P가 ∠A의 외각의 이등분선 위에 있으므로 P는 \overleftrightarrow{AB}, \overleftrightarrow{AD}로부터 같은 거리만큼 떨어져 있다. 비슷하게 점 P는 \overleftrightarrow{AD}, \overleftrightarrow{CD}로부터 같은 거리만큼 떨어져 있고 이는 P가 직선 AB와 CD의 정확히 가운데에 놓인다는 뜻이다.

점 Q에 대해서도 같은 논리를 적용할 수 있으므로 두 변 AD, BC의 중점을 각각 점 M, N이라 하면 네 점 P, M, N, Q는 한 직선 위에 놓이게 된다. 즉 $\overline{PQ}=\overline{PM}+\overline{MN}+\overline{NQ}$로 쓸 수 있다.

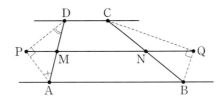

∠A와 ∠D의 합이 180°이므로 절반의 합은 90°이고 따라서 ∠APD=90°가 된다.

점 M이 직각삼각형 ADP의 외심이므로 $\overline{MP}=\frac{1}{2}\overline{AD}$, 마찬가지로 이유로 $\overline{NQ}=\frac{1}{2}\overline{BC}$이다.

마지막으로 \overline{MN}이 사다리꼴 ABCD의 변의 중점을 연결한 직선이므로 $\overline{MN}=\frac{1}{2}(\overline{AB}+\overline{CD})$이다.

위 식들을 모두 합치면 다음과 같이 문제가 증명된다.

$$\overline{PQ}=\overline{PM}+\overline{MN}+\overline{NQ}=\frac{1}{2}\overline{AD}+\frac{1}{2}(\overline{AB}+\overline{CD})+\frac{1}{2}\overline{BC}$$

증명 2

점 P가 두 각의 외각의 이등분선의 교점이므로 \overleftrightarrow{AB}, \overleftrightarrow{AD}, \overleftrightarrow{CD}에 접하는 원의 중심이 된다. 순서대로 세 점 T, U, V를 원과의 접점이라 하자. 마찬가지로 점 Q를 중심으로 하며 \overleftrightarrow{AB}, \overleftrightarrow{BC}, \overleftrightarrow{CD}에 접하는 원을 찾을 수 있고 세 점 X, Y, Z를 순서대로 그 접점이라 하자.

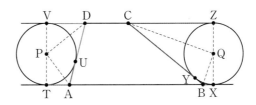

점 P, Q가 각각 직사각형 VTXZ의 대변 VT, XZ의 중점이라는 것과 접선의 길이가 같다는 사실을 이용하면 다음과 같이 문제가 증명된다.

$$2\cdot\overline{PQ}=\overline{TX}+\overline{VZ}=(\overline{UA}+\overline{AB}+\overline{BY})+(\overline{UD}+\overline{DC}+\overline{CY})=\overline{AB}+\overline{BC}+\overline{CD}+\overline{DA}$$

32
· AIME 2011

삼각형 ABC는 $11 \cdot \overline{AB} = 20 \cdot \overline{AC}$를 만족한다. ∠A의 이등분선은 \overline{BC}와 점 D에서 만나고 점 M은 \overline{AD}의 중점이다. 직선 AC와 BM의 교점을 P라고 할 때 $\dfrac{\overline{CP}}{\overline{PA}}$를 구하시오.

풀이 1

먼저 각의 이등분선 정리에 의해 다음을 얻는다.

$$\frac{\overline{CD}}{\overline{DB}} = \frac{\overline{AC}}{\overline{AB}} = \frac{11}{20}$$

[△BDM]=20이라 둘 수 있고 넓이에 관련된 보조 정리(34쪽 **명제 09** 참고)를 두 번 적용하면 [△CMD]=11과 [△AMB]=20을 얻는다.

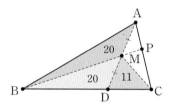

따라서 구하고자 하는 비율은 넓이에 관련된 보조 정리를 다시 적용하여 다음과 같이 계산할 수 있다.

$$\frac{\overline{CP}}{\overline{PA}} = \frac{[\triangle CMB]}{[\triangle AMB]} = \frac{31}{20}$$

첫 번째 풀이에서 $\dfrac{\overline{\text{CD}}}{\overline{\text{DB}}}=\dfrac{11}{20}$임을 알아낸 뒤, 삼각형 ADC와 직선 BM에서 메넬라우스 정리를 쓰면 다음 식을 얻는다.

$$\frac{\overline{\text{AM}}}{\overline{\text{MD}}}\cdot\frac{\overline{\text{DB}}}{\overline{\text{BC}}}\cdot\frac{\overline{\text{CP}}}{\overline{\text{PA}}}=1$$

$\dfrac{\overline{\text{AM}}}{\overline{\text{MD}}}=1$이므로 위 식은 다음과 같이 정리된다.

$$\frac{\overline{\text{CP}}}{\overline{\text{PA}}}=\frac{\overline{\text{BC}}}{\overline{\text{DB}}}=\frac{\overline{\text{CD}}}{\overline{\text{BD}}}+1=\frac{31}{20}$$

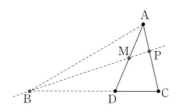

33 반직선 AU 상의 점 B와 반직선 AV 상의 점 C가 $\overline{\text{BC}}=d$를 만족하도록 움직인다. 이때 가능한 모든 삼각형 ABC의 외접원이 고정된 한 원에 접함을 증명하시오.

삼각형 ABC에서 사인 법칙을 적용하면 삼각형 ABC의 외접원의 반지름 R이 다음과 같다는 것을 알 수 있다.

$$R=\frac{d}{2\sin\angle\text{BAC}}$$

즉 모든 삼각형 ABC에 대해 반지름의 길이가 일정하다.
모든 외접원이 점 A를 지나므로 모든 외접원은 점 A를 중심으로 하고 반지름이 $2R$인 원에 접한다.
이 원은 고정된 원이므로 문제가 증명되었다.

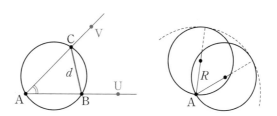

34 삼각형 ABC는 ∠A＝90°를 만족하는 직각삼각형이고 $\overline{\text{AD}}$는 삼각형 ABC의 높이이다. 이때 삼각형 ABC, ADB, ADC의 내접원의 반지름을 각각 r, s, t라 하자. 그러면 $r+s+t=\overline{\text{AD}}$임을 증명하시오.

증명 1

증명하고자 하는 등식의 양변을 $\overline{\text{AD}}$로 나누고 삼각형 BAC, BDA, ADC가 모두 서로 닮음(AA 닮음)임을 이용할 것이다. 삼각형 BDA에서 $\dfrac{s}{\text{AD}}$는 삼각형 ABC에서 $\dfrac{r}{\text{AC}}$로 대응되고 삼각형 ADC에서 $\dfrac{t}{\text{AD}}$는 삼각형 ABC에서 $\dfrac{r}{\text{AB}}$로 대응된다.

따라서 증명하고자 하는 식은 다음과 같이 변형된다.

$$\frac{r}{\text{AD}}+\frac{r}{\text{AC}}+\frac{r}{\text{AB}}=1$$

삼각형 ABC의 내심을 I로 정의하면 위 식의 좌변은 다음과 같다.

$$\frac{[\triangle\text{BIC}]}{[\triangle\text{ABC}]}+\frac{[\triangle\text{CIA}]}{[\triangle\text{ABC}]}+\frac{[\triangle\text{AIB}]}{[\triangle\text{ABC}]}$$

위 식이 1과 같음은 자명하다.

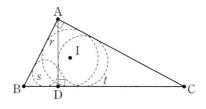

증명 2

직각삼각형의 내접원의 반지름에 관한 공식을 떠올려 보자. (22쪽 명제 **04** 참고) 이 공식을 세 번 적용하면 다음 식들을 얻는다.

$$r=\frac{\overline{\text{AB}}+\overline{\text{AC}}-\overline{\text{BC}}}{2},\ s=\frac{\overline{\text{AD}}+\overline{\text{BD}}-\overline{\text{AB}}}{2},\ t=\frac{\overline{\text{AD}}+\overline{\text{CD}}-\overline{\text{AC}}}{2}$$

위 식을 모두 더하면 증명하고자 하는 식을 얻는다.

35
· AIME 2011

삼각형 ABC는 $\overline{BC}=125$, $\overline{CA}=120$, $\overline{AB}=117$을 만족하는 삼각형이다. ∠B의 이등분선은 \overline{CA}와 점 K에서 만나고 ∠C의 이등분선은 \overline{AB}와 점 L에서 만난다. 점 A에서 \overline{CL}, \overline{BK}에 내린 수선의 발을 각각 점 M, N이라 할 때 \overline{MN}의 길이를 구하시오.

풀이 1

\overline{AM}과 \overline{AN}을 연장하여 \overline{BC}와 만나는 점을 각각 M′, N′이라 하자.

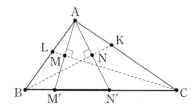

삼각형 ACM′에서 C에 대한 높이와 각의 이등분선이 둘 다 \overline{CM}이므로 삼각형 ACM′은 이등변삼각형이다. 따라서 $\overline{CM'}=\overline{CA}=120$이고 $\overline{AM'}=2\cdot\overline{AM}$이다. 마찬가지로 삼각형 ABN′도 이등변삼각형이므로 $\overline{BN'}=\overline{AB}=117$, $\overline{AN'}=2\cdot\overline{AN}$이다. 따라서 삼각형 AM′N′에서 보면 \overline{MN}은 변의 중점을 연결한 직선이므로 $\overline{M'N'}=2\cdot\overline{MN}$이다.

한편 $\overline{M'N'}=\overline{BN'}+\overline{M'C}-\overline{BC}$이므로 $\overline{MN}=\frac{1}{2}(117+120-125)=56$임을 얻을 수 있다.

풀이 2

$I=\overline{BK}\cap\overline{CL}$이 △ABC의 내심임에 주목하자.

$\angle BIC=90°+\frac{1}{2}\angle A$ (17쪽 명제 **10** 참고)이고 □MINA는 \overline{AI}를 지름으로 하는 원에 내접한다.

따라서 △MIN에서 확장된 사인 법칙을 사용하면 다음 식을 얻는다.

$$\overline{MN}=\overline{AI}\sin\left(90°+\frac{1}{2}\angle A\right)=\overline{AI}\cos\frac{1}{2}\angle A$$

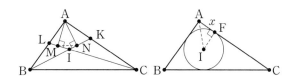

등식의 우변에 의미를 부여하기 위해 다른 그림을 하나 더 살펴보자. F를 △ABC의 내접원과 \overline{AC}의 접점이라 두면 △AIF가 직각삼각형이므로 $\overline{AF}=\overline{AI}\cos\frac{1}{2}\angle A$를 얻는다.

따라서 $\overline{MN}=\overline{AF}=x=\frac{1}{2}(b+c-a)=56$ (21쪽 명제 **03** (a) 참고)이 된다.

36 사각형 ABCD와 AB′C′D′는 평행사변형이며 점 B′은 \overline{BC} 위에 있고 점 D는 $\overline{C′D′}$ 위에 있다. 두 평행사변형의 넓이가 같음을 보이시오.

증명 **1**

삼각형 AB′D에 주목하자. 삼각형 AB′D는 밑변 AD와 해당하는 높이를 평행사변형 ABCD와 공유하므로 $[\triangle AB′D]=\dfrac{1}{2}[\square ABCD]$가 성립한다.

한편 밑변 AB′에 해당하는 높이를 평행사변형 AB′C′D′과 공유하므로 $[\triangle AB′D]=\dfrac{1}{2}[\square AB′C′D′]$이다. 따라서 문제가 증명되었다.

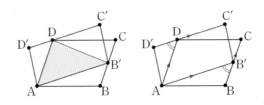

증명 **2**

좀더 계산적인 방법으로 접근해 보자. 문제에서 증명하고자 하는 등식 $[\square ABCD]=[\square AB′C′D′]$은 다음과 같은 식으로 다시 쓸 수 있다.

$$\overline{AB}\cdot\overline{AD}\cdot\sin\angle BAD=\overline{AD′}\cdot\overline{AB′}\cdot\sin\angle B′AD′$$

평행선의 성질을 사용하여 다음과 같이 한 번 더 변형할 수 있다.

$$\frac{\overline{AB}}{\overline{AB′}}\cdot\sin\angle B′BA=\frac{\overline{AD′}}{\overline{AD}}\cdot\sin\angle AD′D$$

삼각형 ABB′에서 사인 법칙에 의해 좌변은 $\sin\angle AB′B$와 같고 마찬가지로 삼각형 ADD′에서 사인법칙에 의해 우변은 $\sin\angle D′DA$와 같다. $\overline{BC}\,/\!/\,\overline{AD}$이고 $\overline{AB′}\,/\!/\,\overline{C′D′}$이므로 두 각이 같아져 증명하고자 하는 식이 증명되었다.

37

37

· St. Petersburg Math
Olympiad 1994

삼각형 ABC에서 점 F는 변 AB 위에 있으며 ∠FAC=∠FCB와 $\overline{AF}=\overline{BC}$를 만족하는 점이다. 점 E를 ∠B의 이등분선과 \overline{AC}의 교점이라 할 때 $\overline{EF}/\!/\overline{BC}$임을 증명하시오.

점 E, F가 AC, AB를 같은 비율로 내분한다는 것을 증명하면 삼각형 ABC와 AFE의 닮음에 의해 문제가 증명된다.

먼저 각의 이등분선 정리 $\dfrac{\overline{CE}}{\overline{EA}}=\dfrac{\overline{BC}}{\overline{BA}}$를 사용하여 다음 식을 증명하면 충분하다는 것을 알 수 있다.

$$\frac{\overline{BF}}{\overline{FA}}=\frac{\overline{BC}}{\overline{BA}}$$

선분 BE는 더 이상 신경 쓰지 않아도 된다.

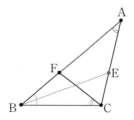

조건 $\overline{AF}=\overline{BC}$를 사용하면 증명하려던 식은 $\overline{BF}\cdot\overline{BA}=\overline{BC}^{2}$이 된다.

∠FAC=∠FCB이므로 \overline{BC}가 삼각형 AFC의 외접원에 접하는 것을 알 수 있고(48쪽 명제 02 참고) 점에서의 방멱에 의해 문제가 증명된다.

38 점 I를 삼각형 ABC의 내심이라 하자. 그러면 다음 식이 성립함을 증명하시오.

$$\frac{\overline{AI}^2}{bc} \cdot \frac{\overline{BI}^2}{ca} \cdot \frac{\overline{CI}^2}{ab} = 1$$

증명 1

세 점 D, E, F를 각각 삼각형 ABC의 내접원과 변 BC, CA, AB의 접점이라 하자.

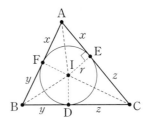

직각삼각형 IEA에서 $\overline{IA}^2 = r^2 + x^2$으로 표현됨을 알 수 있다. 또한 내접원의 반지름 r은 다음과 같은 식을 만족한다. (34쪽 명제 **08** 참고)

$$r^2 = \frac{xyz}{x+y+z}$$

이제 증명하고자 하는 등식을 다음과 같이 x, y, z에 대한 식으로 표현할 수 있다.

$$\frac{\overline{AI}^2}{bc} = \frac{\frac{xyz}{x+y+z} + x^2}{(x+y)(x+z)} = \frac{x(x^2+xy+xz+yz)}{(x+y+z)(x+y)(x+z)} = \frac{x}{x+y+z}$$

\overline{BI}와 \overline{CI}도 마찬가지 방법으로 표현하면 등식이 증명된다.

증명 2

분모에 의미를 부여하기 위해 증명하고자 하는 등식의 첫 번째 항을 다음과 같이 변형한다.

$$\frac{\overline{AI}^2}{bc} = \frac{\frac{1}{2} \cdot \overline{AI}^2 \sin\angle A}{\frac{1}{2} bc \sin\angle A} = \frac{\frac{1}{2}\overline{AI} \cdot (\overline{AI} \sin\angle A)}{[\triangle ABC]}$$

첫 번째 증명처럼 세 점 D, E, F를 내접원과 변 BC, CA, AB의 접점이라 하자. 두 점 E, F가 \overline{AI}를 지름으로 하는 원 위에 있으므로 확장된 사인 정리에 의해 $\overline{AI} \sin\angle A = \overline{EF}$가 된다. 두 점 E, F가 \overline{AI}에 대해 대칭이므로 \overline{EF}는 \overline{AI}에 수직하다. 따라서 다음 식이 성립한다.

$$\frac{\frac{1}{2}\overline{AI} \cdot (\overline{AI} \sin\angle A)}{[\triangle ABC]} = \frac{\frac{1}{2}\overline{AI} \cdot \overline{EF}}{[\triangle ABC]} = \frac{[\square AEIF]}{[\triangle ABC]}$$

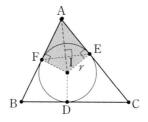

같은 방법으로 다음을 얻는다.

$$\frac{\overline{BI}^2}{ac} = \frac{[\square BFID]}{[\triangle ABC]} \quad \text{그리고} \quad \frac{\overline{CI}^2}{ab} = \frac{[\square CDIE]}{[\triangle ABC]}$$

모두 더하면 명제가 증명된다.

증명 3

좌변 전체가 삼각형의 변들의 길이에 관한 식으로 표현될 수 있음을 떠올리자. 각의 이등분선의 길이에 대한 공식(31쪽 **따름 정리 07** 참고)과 I가 각의 이등분선을 내분하는 비율(36쪽 **따름 정리 08** 참고)을 합치면 다음 식을 얻는다.

$$\overline{AI}^2 = \left(\frac{b+c}{a+b+c}\right)^2 \cdot bc \cdot \left(1 - \left(\frac{a}{b+c}\right)^2\right)$$

위 식을 간단히 정리하면 다음과 같다.

$$\frac{\overline{AI}^2}{bc} = \frac{(b+c-a)(a+b+c)}{(a+b+c)^2} = \frac{b+c-a}{a+b+c}$$

같은 방법을 \overline{BI}와 \overline{CI}에 대해서도 적용하면 명제가 증명된다.

참고 이 명제는 두 번째 증명에서 사용했던 아이디어를 이용해 다음과 같은 명제로 확장될 수 있다. 점 P, Q가 $\triangle ABC$ 내부의 등각 켤레점이면 다음 식이 성립한다.

$$\frac{\overline{AP} \cdot \overline{AQ}}{bc} + \frac{\overline{BP} \cdot \overline{BQ}}{ca} + \frac{\overline{CP} \cdot \overline{CQ}}{ab} = 1$$

39 평행사변형 ABCD는 ∠BAD>90°를 만족한다. 점 C에서 \overline{AB}, \overline{BD}, \overline{DA}에 내린 수선의 발과 평행사변형의 중심이 한 원 위에 있음을 보이시오.

\overline{AB}, \overline{BD}, \overline{DA}에 내린 수선의 발을 각각 점 P, Q, R이라 하자. ∠CPB=∠CQB=90°이므로 네 점 C, Q, P, B는 한 원 위에 있다. 마찬가지로 네 점 C, Q, R, D도 한 원 위에 있다. 점 X를 반직선 CQ 위의 점으로 점 Q보다 점 C에서 멀리 있는 점이라 하자.
각을 추적하면 다음 식을 얻을 수 있다.

$$\angle PQR = \angle PQX + \angle XQR = \angle CBA + \angle CDA = 2 \cdot \angle CBA$$

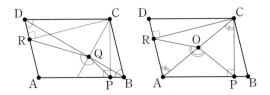

이제 점 Q를 지우고 ∠POR을 구하는 것에 집중하자. (점 O는 평행사변형 ABCD의 중심이다.)
∠APC=∠ARC=90°이므로 네 점 A, P, C, R은 한 원 위에 있고 그 원의 중심은 O가 된다. (지름 AC의 중점이므로) 따라서 다음 식을 얻고 이에 의해 명제가 증명되었다.

$$\angle POR = 2 \cdot \angle PCR = 2 \cdot (180° - \angle DAB) = 2 \cdot \angle CBA$$

40

· Richard Stong의 증명

ABCD는 원에 내접하는 사각형이다. 반직선 AD 위에 $\overline{AP}=\overline{BC}$를 만족하는 점 P를 잡고 반직선 AB 위에 $\overline{AQ}=\overline{CD}$를 만족하는 점 Q를 잡자. 직선 AC가 \overline{PQ}의 중점을 지남을 보이시오.

증명 1

사인 법칙이 첫 번째 아이디어이다. \overline{AC}와 \overline{PQ}의 교점을 X라 하고 삼각형 PAQ에서 비율 보조정리 (29쪽 [명제 04] 참고)를 사용하면 다음 식을 얻는다.

$$\frac{\overline{PX}}{\overline{XQ}}=\frac{\overline{AP}}{\overline{AQ}}\cdot\frac{\sin\angle PAX}{\sin\angle XAQ}$$

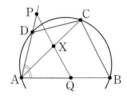

한편 □ABCD의 외접원의 반지름을 R이라 하고 확장된 사인 정리를 사용하면

$$\sin\angle PAX=\sin\angle DAC=\frac{\overline{CD}}{2R}=\frac{\overline{AQ}}{2R}$$

가 되고 마찬가지로

$$\sin\angle XAQ=\frac{\overline{AP}}{2R}$$

이 된다. 이 식을 우변에 대입하면 1이 되므로 $\overline{PX}=\overline{XQ}$임이 증명된다.

증명 2

P′을 직선 AD 위의 $\overline{AP'}=\overline{AP}=\overline{BC}$를 만족하는 점 P가 아닌 점이라 하자.

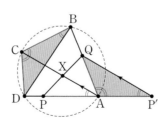

□ABCD가 원에 내접하는 사각형이므로 $\angle QAP'=\angle BCD$이고, 따라서 삼각형 QAP′과 삼각형 DCB는 합동(SAS 합동)이다. 즉 $\angle QP'A=\angle DBC=\angle DAC$이고 $\overline{P'Q}$와 \overline{AC}가 평행이다. 이제 삼각형 PP′Q를 보면 점 A는 $\overline{PP'}$의 중점이고 \overline{AC}와 $\overline{P'Q}$가 평행하므로 점 X도 \overline{PQ}의 중점이 된다.

41

· Junior Balkan 2009

다각형 ABCDE는 $\overline{AB}+\overline{CD}=\overline{BC}+\overline{DE}$를 만족하는 볼록오각형이다. 변 AE 위에 있는 점 O를 중심으로 하는 원 ω는 변 AB, BC, CD, DE와 각각 점 P, Q, R, S에서 접한다. 직선 PS와 AE가 평행함을 증명하시오.

먼저 접선의 길이가 같다는 성질을 이용하여 주어진 조건을 접근하기 쉬운 형태로 변형하자.

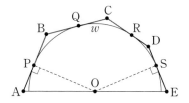

$$\overline{AB}+\overline{CD}=\overline{AP}+\overline{PB}+\overline{CR}+\overline{RD}$$
$$\overline{BC}+\overline{DE}=\overline{BQ}+\overline{QC}+\overline{DS}+\overline{SE}=\overline{PB}+\overline{CR}+\overline{RD}+\overline{SE}$$

위 두식을 비교하면 $\overline{AP}=\overline{SE}$를 얻는다. 따라서 직각삼각형 AOP와 EOS는 합동 (SAS 합동)이고 두 삼각형의 대응되는 높이는 같다. 즉 점 P와 점 S는 \overline{AE}로부터 같은 거리만큼 떨어져 있고 이로부터 $\overline{PS}/\!/\overline{AE}$임이 증명된다.

42 예각삼각형 ABC 내부에 $\angle BPC = 180° - \angle A$를 만족하도록 점 P를 잡자. 점 P를 변 BC, CA, AB에 대해 대칭시킨 점을 각각 점 A_1, B_1, C_1이라 하자. 그러면 네 점 A, A_1, B_1, C_1이 한 원 위에 있음을 보이시오.

먼저 다음 사실을 관찰한다.

$$\angle C_1 A B_1 = \angle C_1 A P + \angle P A B_1 = 2 \cdot (\angle BAP + \angle PAC) = 2\angle A$$

마찬가지 방법으로 다음 사실도 보일 수 있다.

$$\angle A_1 B C_1 = 2\angle B, \quad \angle B_1 C A_1 = 2\angle C$$

또한 대칭에 의해 $\overline{BA_1} = \overline{BP} = \overline{BC_1}$과 $\overline{CA_1} = \overline{CP} = \overline{CB_1}$이 성립한다.
우리가 구해야 하는 각은 $\angle B_1 A_1 C_1$이고 $\angle CA_1 B = \angle BPC = 180° - \angle A$이므로 점 P와 A는 중요하지 않다.

이제 이등변삼각형 $A_1 B C_1$과 $B_1 C A_1$을 보면 다음을 알 수 있다.

$$\angle C_1 A_1 B = 90° - \angle B \quad 그리고 \quad \angle C A_1 B_1 = 90° - \angle C$$

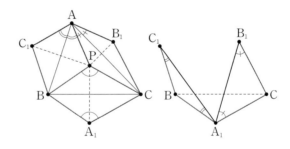

다음에 의해 네 점 A, A_1, B_1, C_1이 한 원 위에 있음이 증명된다.

$$\angle B_1 A_1 C_1 = (180° - \angle A) - (90° - \angle B) - (90° - \angle C)$$
$$= 180° - 2\angle A$$

43 점 K, L, M이 각각 변 CL, AM, BK 위에 있도록 삼각형 KLM이 삼각형 ABC 내부에 주어져 있다. 삼각형 ABM, BCK, CAL의 외접원이 공통된 한 점을 지남을 보이시오.

증명 **1**

점 X를 삼각형 ABM의 외접원과 삼각형 BCK의 외접원의 두 번째 교점이라 하자.
삼각형 KLM의 외각에 주목하자. (외각의 합은 360°이다.)

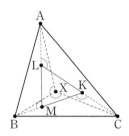

사각형 ABMX와 BCKX가 원에 내접하는 사각형이므로 다음 식이 성립한다.

$$\angle BKC = \angle BXC, \ \angle AMB = \angle AXB$$

따라서 ∠CXA를 다음과 같이 계산할 수 있다.

$$\angle CXA = 360° - \angle BXC - \angle AXB = 360° - \angle BKC - \angle AMB = \angle CLA$$

따라서 □CALX도 원에 내접하는 사각형이 되고 증명이 끝난다.

증명 **2**

마찬가지로 점 X를 삼각형 ABM의 외접원과 삼각형 BCK의 외접원의 두 번째 교점으로 두자.
□ABMX와 □BCKX가 원에 내접하는 사각형임을 이용하면 다음과 같은 등식을 얻을 수 있고 이로 인해 명제가 증명된다.

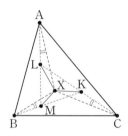

$$\angle LCX = \angle KCX = \angle KBX = \angle MBX = \angle MAX = \angle LAX$$

44 오각형 ABCDE가 원 ω에 내접하며 $\overline{BA}=\overline{BC}$를 만족한다. P=$\overline{BE}\cap\overline{AD}$와 Q=$\overline{CE}\cap\overline{BD}$를 연결하는 직선이 원 ω와 두 점 X, Y에서 만난다. $\overline{BX}=\overline{BY}$임을 보이시오.

점 B가 원 ω의 최하점이 되도록 그림을 그리자. $\overline{BA}=\overline{BC}$이므로 \overline{AC}는 수평한 직선이다. 증명하고자 하는 것은 $\overline{BX}=\overline{BY}$이므로 \overline{XY} 역시 수평한 직선임을 보이면 된다. 즉 $\overline{PQ}\,/\!/\,\overline{AC}$임을 보이면 충분하다. 이제 점 X와 Y를 지워도 된다.

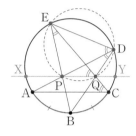

∠ADB와 ∠BEC는 같은 길이의 호에 대응되므로 각의 크기가 같다. 따라서 □PQDE는 원에 내접하는 사각형이다. 직선 CE에 의해 생기는 각에 주목하면 다음 식을 얻고 이에 의해 명제가 증명된다.

$$\angle EQP = \angle EDP \equiv \angle EDA = \angle ECA$$

45
• Poland 2010
모든 내각의 크기가 같은 볼록오각형 ABCDE가 있다. 변 EA의 수직이등분선, 변 BC의 수직이등분선 그리고 ∠CDB의 이등분선이 한 점에서 만남을 증명하시오.

\overline{AB}를 연장하여 \overleftrightarrow{CD}, \overleftrightarrow{DE}와 만나는 점을 각각 점 X, Y라 하자. 삼각형 BCX와 AEY가 이등변삼각형이므로 \overline{EA}의 수직이등분선은 ∠DYX의 이등분선이 되고 마찬가지로 \overline{BC}의 수직이등분선은 ∠YXD의 이등분선이 된다. 따라서 세 직선은 삼각형 YXD의 내심에서 만나게 된다.

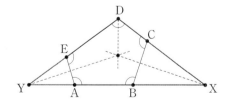

46 두 원 ω_1, ω_2가 있다. 두 원의 공통외접선 중 하나가 ω_1과 A에서 접하고 다른 하나는 ω_2와 D에서 접한다. 직선 $\overline{\text{AD}}$가 ω_1, ω_2와 각각 B, C에서 다시 만난다고 하자. $\overline{\text{AB}}=\overline{\text{CD}}$임을 증명하시오.

첫 번째 공통외접선과 ω_2의 접점을 F라 하고 두 번째 공통외접선과 ω_1의 접점을 E라 하자. 두 가지 접근법을 제시한다.

증명 1

대칭성에 의해 $\overline{\text{ED}}=\overline{\text{AF}}$가 성립하고 점에서의 방멱을 생각하면 다음 식을 얻는다.

$$\overline{\text{AC}}\cdot\overline{\text{AD}}=p(\text{A},\ \omega_2)=\overline{\text{AF}}^2=\overline{\text{ED}}^2=p(\text{D},\ \omega_1)=\overline{\text{BD}}\cdot\overline{\text{AD}}$$

양변에서 $\overline{\text{AD}}$를 소거하면 $\overline{\text{AC}}=\overline{\text{BD}}$를 얻는다. 따라서 $\overline{\text{AB}}=\overline{\text{CD}}$이다.

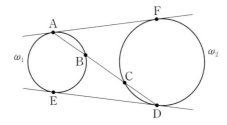

증명 2

점 P를 $\overline{\text{AD}}$의 중점이라 하자. 만약 P가 ω_1, ω_2의 근축 위에 존재한다면 $\overline{\text{PA}}\cdot\overline{\text{PB}}=\overline{\text{PC}}\cdot\overline{\text{PD}}$에서 $\overline{\text{PA}}=\overline{\text{PD}}$이므로 $\overline{\text{PB}}=\overline{\text{PC}}$가 되고 $\overline{\text{AB}}=\overline{\text{CD}}$임이 증명된다. $\overline{\text{AF}}$, $\overline{\text{DE}}$의 중점을 각각 점 M, N이라 하면 $\overline{\text{MA}}^2=\overline{\text{MF}}^2$, $\overline{\text{NE}}^2=\overline{\text{ND}}^2$이 성립하므로 점 M, N은 근축 상에 있다. 이제 점 M, N, P가 한 직선 위에 있음을 보이면 충분한데 이 셋은 사다리꼴 AEDF의 변의 중점을 연결한 직선 위에 있으므로 증명이 끝난다.

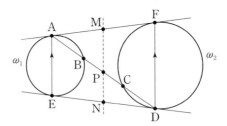

47

· AMC12 2011

삼각형 ABC는 $\overline{AB}=13$, $\overline{BC}=14$, $\overline{CA}=15$를 만족하며 세 점 D, E, F는 각각 변 \overline{BC}, \overline{CA}, \overline{AB}의 중점이다. X≠D를 삼각형 BDF의 외접원과 삼각형 CDE의 외접원의 교점이라 하자. 이때 $\overline{XA}+\overline{XB}+\overline{XC}$를 구하시오.

점 X가 삼각형 ABC의 외심임을 증명할 것이다. 먼저 삼각형 BDF와 DCE가 합동 (SSS 합동)이므로 두 삼각형의 외접원의 반지름이 같다.

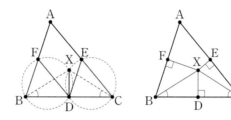

따라서 공통현 XD에 의한 원주각도 두 원에서 같기 때문에 $\angle DBX=\angle XCD$가 된다. 즉 삼각형 BCX는 이등변삼각형이고 \overline{XD}는 \overline{BC}에 수직이다. \overline{XB}, \overline{XC}가 각 외접원의 지름이 되므로 이로부터 $\angle BFX=90°$와 $\angle XEC=90°$가 얻어진다. 따라서 \overline{DX}, \overline{EX}, \overline{FX}는 각 변의 수직이등분선이 되고 이로부터 X가 외심임이 증명되었다.

삼각형 ABC의 외접원의 반지름을 R이라 하면 우리가 구하고자 하는 값은 $3R$이다. R을 x, y, z로 표현하는 공식(34쪽 명제 **08** 참고)를 적용하면 다음 식을 얻는다.

$$R=\frac{(x+y)(y+z)(z+x)}{4\sqrt{xyz(x+y+z)}}$$

$x=7$, $y=6$, $z=8$을 대입하면 $3R=\dfrac{195}{8}$이 된다.

48 □ABCD는 변 BC와 변 AD의 길이가 같고 \overline{AB}와 \overline{CD}가 평행하지 않은 사각형이다. 두 점 M, N을 각각 변 BC, AD의 중점이라 할 때 \overline{AB}, \overline{MN}, \overline{CD}의 수직이등분선이 한 점에서 만남을 증명하시오.

두 가지의 아이디어가 명제 풀이의 핵심이다. 첫째로 수직이등분선은 두 점으로부터 거리가 같은 점들의 모임이라는 것과 둘째로 세 직선이 한 점에서 만남을 증명하려면 그 중 두 직선의 교점을 잡은 후 증명을 해야 된다는 것이다.

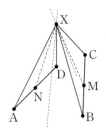

점 X를 \overline{AB}와 \overline{CD}의 수직이등분선의 교점이라 하자. 수직이등분선을 직접 그림에 그리지 않더라도 $\overline{XA}=\overline{XB}$, $\overline{XC}=\overline{XD}$라는 것을 염두에 두자. 이제 삼각형 XBC와 XAD는 합동(SSS 합동)이 된다. 이는 대응되는 중선 XM과 XN의 길이가 같음을 뜻하고 점 X가 \overline{MN}의 수직이등분선 위에 있음이 증명된다.

49

• Carnot의 정리

삼각형 ABC에서 세 점 X, Y, Z는 각각 변 BC, CA, AB 위의 점이다. 점 X를 지나는 변 BC의 수선, 점 Y를 지나는 변 CA의 수선, 점 Z를 지나는 변 AB의 수선이 한 점에서 만날 필요충분조건이 다음과 같음을 보이시오.

$$\overline{BX}^2 + \overline{CY}^2 + \overline{AZ}^2 = \overline{CX}^2 + \overline{AY}^2 + \overline{BZ}^2$$

먼저 수선들이 한 점 P에서 만난다고 하자. 수직 판별법(29쪽 [명제 06] 참고)에 의해 $\overline{PX} \perp \overline{BC}$로부터 다음 식이 얻어진다.

$$\overline{BP}^2 - \overline{PC}^2 = \overline{BX}^2 - \overline{CX}^2$$

마찬가지로 다음 식들도 얻는다.

$$\overline{CP}^2 - \overline{PA}^2 = \overline{CY}^2 - \overline{AY}^2 \text{ 그리고 } \overline{AP}^2 - \overline{PB}^2 = \overline{AZ}^2 - \overline{BZ}^2$$

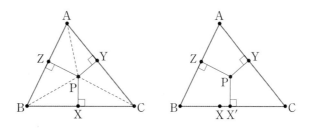

이제 세 식을 더해 주면 증명하고자 했던 다음 식을 얻을 수 있다.

$$\overline{BX}^2 + \overline{CY}^2 + \overline{AZ}^2 = \overline{CX}^2 + \overline{AY}^2 + \overline{BZ}^2$$

역으로 적당한 세 점 X, Y, Z에 대해 위 명제의 길이 관계가 성립한다고 가정하자.
점 P를 점 Y를 지나는 \overline{AC}의 수선과 점 Z를 지나는 \overline{AB}의 수선의 교점이라 하고 점 X′을 점 P에서 \overline{BC}에 내린 수선의 발이라 하자. 이제 세 점 X′, Y, Z에 대해 위에서 사용했던 방법을 적용하면 다음 식을 얻는다.

$$\overline{BX'}^2 + \overline{CY}^2 + \overline{AZ}^2 = \overline{CX'}^2 + \overline{AY}^2 + \overline{BZ}^2$$

주어진 조건과 위 식을 비교하면 다음 식을 얻을 수 있다.

$$\overline{BX'}^2 - \overline{CX'}^2 = \overline{BX}^2 - \overline{CX}^2$$

이제 이 식을 만족하려면 X=X′여야 함을 보이자. $\overline{BX} < \overline{BX'}$라면 $\overline{CX} > \overline{CX'}$이 되고 좌변이 우변보다 큰 값을 가지게 된다. 마찬가지로 $\overline{BX} > \overline{BX'}$인 경우도 위 식을 만족할 수 없으므로 명제가 증명되었다.

45

50

· South Africa 2003

주어진 오각형 ABCDE에서 다섯 삼각형 ABC, BCD, CDE, DEA, EAB는 넓이가 모두 같다. 직선 AC와 AD는 \overline{BE}와 각각 점 M, N에서 만난다. 이때 $\overline{BM}=\overline{EN}$임을 증명하시오.

등식 $[\triangle BCD]=[\triangle CDE]$는 \overline{CD}를 공통 밑변으로 같고 삼각형의 높이가 같음을 의미한다. 즉 $\overline{BE}/\!/\overline{CD}$이다. 마찬가지로 $\overline{CA}/\!/\overline{DE}$, $\overline{BC}/\!/\overline{AD}$를 얻을 수 있고 이는 삼각형 CMB와 DEN이 닮음(AA 닮음)임을 뜻한다.

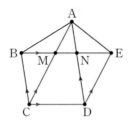

그런데 $\overline{BE}/\!/\overline{CD}$이므로 두 삼각형은 각각 점 C로부터 잰 높이와 점 D로부터 잰 높이가 같고 따라서 두 삼각형은 합동이 된다. 이로부터 명제가 증명되었다.

51

직각삼각형이 아닌 삼각형 ABC의 수심을 H라 하고 변 AB, AC 위에 임의로 점 MI, N을 잡자. \overline{CM}을 지름으로 하는 원과 \overline{BN}을 지름으로 하는 원의 공통현이 점 H를 지남을 보이시오.

\overline{CM}을 지름으로 하는 원이 항상 점 C에서 대변에 내린 수선의 발 C_0를 지나고 \overline{BN}을 지름으로 하는 원이 항상 점 B에서 대변에 내린 수선의 발 B_0를 지나는 것을 관찰할 수 있다.

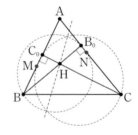

사각형 BCB_0C_0가 \overline{BC}를 지름으로 하는 원에 내접하므로 근축 보조 정리(65쪽 **명제 05** 참고)에 의해 점 H가 두 원의 근축 상에 있다는 것이 증명된다.

52 직선 l 위에 $\overline{ZA} \neq \overline{ZB}$를 만족하는 고정된 점 A, Z, B가 이 순서대로 주어져 있다. 동점 $X \not\in l$와 선분 XZ 위의 동점 Y가 있다. $D = \overrightarrow{BY} \cap \overrightarrow{AX}$, $E = \overrightarrow{AY} \cap \overrightarrow{BX}$라 하자. \overleftrightarrow{DE}가 두 점 X, Y에 상관없이 항상 고정된 점을 지남을 보이시오.

직선 DE가 직선 AB와 항상 같은 점에서 만난다는 것을 증명할 것이다. 이 두 직선의 교점을 T라 하고 비율 $\dfrac{\overline{AT}}{\overline{TB}}$를 계산할 것이다. ($\overline{ZA} \neq \overline{ZB}$이므로 이 두 직선은 평행하지 않다. 70쪽 **예제 05** 참고)

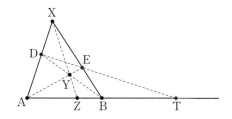

삼각형 ABX와 점 Y에서 체바의 정리를, 삼각형 ABX와 세 점 D, E, T를 지나는 직선에서 메넬라우스 정리를 사용하면 다음을 얻는다.

$$\frac{\overline{AZ}}{\overline{ZB}} \cdot \frac{\overline{BE}}{\overline{EX}} \cdot \frac{\overline{XD}}{\overline{DA}} = 1 \quad \text{그리고} \quad \frac{\overline{AT}}{\overline{TB}} \cdot \frac{\overline{BE}}{\overline{EX}} \cdot \frac{\overline{XD}}{\overline{DA}} = 1$$

두 식을 비교하면 다음 식이 성립함을 알 수 있다.

$$\frac{\overline{AZ}}{\overline{ZB}} = \frac{\overline{AT}}{\overline{TB}}$$

이는 비율 $\dfrac{\overline{AT}}{\overline{TB}}$가 두 점 X, Y의 위치에 관계없이 일정하다는 것을 말한다. 또 이 비율은 선분 AB 밖의 점 T를 유일하게 결정한다. 따라서 모든 직선 DE가 고정된 점 T를 지나는 것이 증명되었다.

53 원 ω_1, ω_2는 각각 서로 다른 점 O_1, O_2를 중심으로 하고 반지름이 r_1, r_2인 원이다.

(1) $p(X, \omega_1) - p(X, \omega_2)$가 상수가 되도록 하는 점 X의 자취를 구하시오.

(2) $p(X, \omega_1) + p(X, \omega_2)$가 상수가 되도록 하는 점 X의 자취를 구하시오.

(1) 어떤 두 점 X, Y에 대해 다음이 성립한다고 가정해 보자.

$$p(X, \omega_1) - p(X, \omega_2) = p(Y, \omega_1) - p(Y, \omega_2)$$

방역의 정의에 의해 $p(X, \omega_1) = \overline{O_1X}^2 - r^2$이 되고 나머지 세 항에 대해서도 같은 식을 적용하고 대입하여 정리해 주면 다음을 얻는다.

$$\overline{O_1X}^2 - \overline{O_2X}^2 = \overline{O_1Y}^2 - \overline{O_2Y}^2$$

이는 $\overline{XY} \perp \overline{O_1O_2}$임을 의미한다. (29쪽 [명제 **06**] 참고) 즉 조건을 만족하는 점은 $\overline{O_1O_2}$에 수직인 직선 위에 놓인다는 뜻이다. 앞의 계산을 거꾸로 하면 $\overline{O_1O_2}$에 수직한 직선 위에 놓인 점들이 명제의 조건을 만족함도 쉽게 알 수 있다.

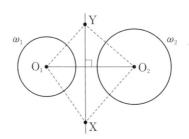

(2) 마찬가지로 방멱의 정의를 이용할 것이다 $p(X, \omega_1) + p(X, \omega_2) = \overline{XO_1}^2 - r_1^2 + \overline{XO_2}^2 - r_2^2$으로 쓰면 $\overline{XO_1}^2 + \overline{XO_2}^2$이 일정해야 함을 알 수 있다. 이제 O_1O_2의 중점을 M이라 하면 중선 정리 (31쪽 [따름 정리 **07**] 참고)에 의해 다음을 얻는다.

$$\overline{XM}^2 = \frac{1}{2}(\overline{XO_1}^2 + \overline{XO_2}^2) - \frac{1}{4}\overline{O_1O_2}^2$$

이는 구하고자 하는 자취가 \overline{XM}의 길이가 일정한 점들로 형성된다는 것을 뜻하고 이는 점 M을 중심으로 하는 원으로 주어짐을 뜻한다. 삼각형 XO_1O_2가 직선으로 퇴화되었을 때도 같은 방법으로 접근할 수 있고 결론적으로 자취는 온전한 원이 된다.

01

· Romania 2004

마름모 ABCD의 변 AB와 AD 위의 점 E와 F가 $\overline{AE}=\overline{DF}$를 만족한다. \overline{BC}와 \overline{DE}의 교점을 P라고 하고 \overline{CD}와 \overline{BF}의 교점을 Q라고 하자. 세 점 P, A, Q가 일직선 상에 있음을 증명하시오.

평행한 직선들의 쌍과 길이가 같은 선분들의 쌍을 통해 구한 비율을 이용해 명제를 해결하자.
$\overline{PB}/\!/\overline{AD}$와 $\overline{BA}/\!/\overline{DQ}$임을 관찰하자. 만약 우리가 삼각형 PBA와 ADQ가 닮음임을 증명한다면, 대응되는 변인 \overline{PA}와 \overline{AQ}도 평행하기 때문에 세 점 P, A, Q가 일직선 위에 있다.

이를 위해 $\dfrac{\overline{PB}}{\overline{AD}}=\dfrac{\overline{BA}}{\overline{DQ}}$임을 보이면 충분하다. (SAS 닮음)

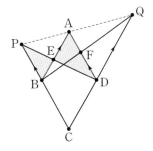

이는 $\triangle EPB \backsim \triangle EDA$(AA 닮음)와 같은 방법으로 보일 수 있는 $\triangle FQD \backsim \triangle FBA$에 의해

$$\frac{\overline{PB}}{\overline{AD}}=\frac{\overline{BE}}{\overline{EA}}=\frac{\overline{AF}}{\overline{FD}}=\frac{\overline{BA}}{\overline{DQ}}$$

이다.

02

• Switzerland 2011

평행사변형 ABCD가 주어져 있고, 삼각형 ABD는 수심이 H인 예각삼각형이다. 점 H를 지나고 변 AB와 평행한 직선이 \overline{AD}, \overline{BC}와 각각 점 Q, P에서 만난다. 점 H를 지나고 변 BC에 평행한 직선이 \overline{AB}, \overline{CD}와 각각 점 R, S에서 만날 때, 네 점 P, Q, R, S가 한 원 위에 있음을 증명하시오.

수심을 높이 $\overline{DD_0}$와 $\overline{BB_0}$의 교점이라고 하자. (그림에서는 대각선 \overline{BD}를 생략)

비율을 이용해 네 점이 한 원 위에 있음을 증명해 보자. 즉 방멱값인 $\overline{HQ}\cdot\overline{HP}=\overline{HS}\cdot\overline{HR}$을 증명한다.

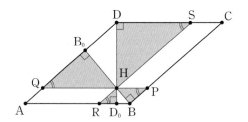

사각형 DB_0D_0B가 원에 내접하므로($\angle BB_0D=90°=\angle DD_0B$) 방멱에 의해

$$\overline{HB}\cdot\overline{HB_0}=\overline{HD}\cdot\overline{HD_0} \quad \cdots (*)$$

이다. 이제 같은 비율의 선분들을 찾기 위해 닮음인 삼각형들을 찾아보자.

평행한 직선들에 의해 다음이 성립한다.

$$\angle BRH=\angle HPB=\angle DSH=\angle HQB_0$$

네 직각삼각형 DHS, BHP, D_0HR과 B_0HQ는 닮음이다. (AA 닮음)

따라서 다음 두 식을 얻을 수 있다.

$$\frac{\overline{HD_0}}{\overline{HB_0}}=\frac{\overline{HR}}{\overline{HQ}}, \quad \frac{\overline{HD}}{\overline{HB}}=\frac{\overline{HS}}{\overline{HP}}$$

이제 두 식을 곱하고 (*)과 비교해 보면 결과를 얻는다.

03

• Baltic Way 2010

삼각형 ABC가 예각삼각형이라고 하자. 점 D와 E는 변 AB와 AC 위의 점이고, 네 점 B, C, D, E 가 한 원 위에 있다. 그리고 세 점 D, E, A를 지나는 원이 변 BC와 두 점 X, Y에서 만난다고 하자. 그러면 \overline{XY}의 중점은 점 A에서 변 BC에 내린 수선의 발임을 증명하시오.

$A_0 \in \overline{BC}$를 점 A에서 내린 수선의 발이라고 하자. \overline{BC}와 \overline{DE}가 $\angle BAC$에서 역평행(antiparallel) 하고 $\overline{AA_0}$가 수선의 발이므로, $\overline{AA_0}$는 삼각형 ADE의 외심을 지난다. (H와 O는 '친구'이다. −72쪽 **명제 06** 참고)

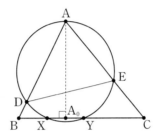

그러므로 삼각형 ADE의 외접원은 직선 AA_0에 대해 대칭적이고, 두 점 X와 Y 또한 이 대칭성에 부합하기 때문에 점 A_0는 \overline{XY}의 중점이다.

51

04

· Tournament of Towns
2007

점 B는 원 ω와 A에서 접하는 접선 위의 점이다. 선분 AB를 원의 중심을 중심으로 적당한 각도로 회전한 선분을 $\overline{A'B'}$이라고 하자. 이때 $\overline{AA'}$이 선분 BB'을 이등분함을 증명하시오.

증명 1

일반성을 잃지 않고, $\overline{AA'}$이 수평으로 놓여 있다고 하자. 선분 AB와 $A'B'$ 이 직선 AA'과 같은 각도를 이루고(Equal Tangents) 길이가 같기 때문에, 점 B가 $\overline{AA'}$의 "위"에 있는 만큼 점 B'은 "아래"에 있다. 따라서 $\overline{BB'}$의 중점이 $\overline{AA'}$ 위에 있다.

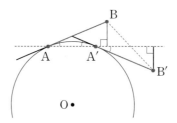

증명 2

점 X를 $\overline{AA'}$과 $\overline{BB'}$의 교점이라고 하고, 점 Y를 \overline{AB}와 $\overline{A'B'}$의 교점이라고 하자. 그러면 삼각형 YBB'에서의 메넬라우스 정리에 의해 다음 식을 얻는다.

$$\frac{\overline{BX}}{\overline{XB'}} \cdot \frac{\overline{A'B'}}{\overline{A'Y}} \cdot \frac{\overline{YA}}{\overline{AB}} = 1$$

그런데 $\overline{A'Y} = \overline{AY}$(접선)이고 $\overline{A'B'} = \overline{AB}$이므로 $\overline{BX} = \overline{XB'}$을 얻을 수 있으므로 자명하다.

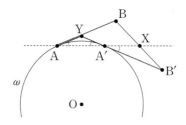

05

• USAMO 1998

원 ω_2가 ω_1 안에 있는 중심이 일치하는 원이라고 하자. 원 ω_1 위의 점 A에서 원 ω_2에 그은 접선의 접점을 B라고 하자. 점 C는 \overline{AB}와 원 ω_1의 두 번째 교점이라 하고, 점 D를 \overline{AB}의 중점이라고 하자. 점 A를 지나는 직선이 원 ω_2와 두 점 E, F에서 만나며 \overline{DE}의 수직이등분선과 \overline{CF}의 수직이등분선이 \overline{AB} 위의 점이 M에서 만난다. 이때 $\dfrac{\overline{AM}}{\overline{MC}}$를 구하시오.

\overline{AB}를 수평하게 위치시키고, 대칭성에 의해 점 B가 \overline{AC}의 중점임을 잊지 말고 그림에서 원 ω_1을 지우자. 그림의 남은 부분들에서 방멱을 사용하자.

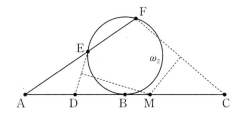

다음 식을 얻을 수 있다.

$$\overline{AE}\cdot\overline{AF}=\overline{AB}^2=\frac{\overline{AB}}{2}\cdot2\overline{AB}=\overline{AD}\cdot\overline{AC}$$

이는 □EFCD가 원에 내접함을 의미하고 따라서 □EFCD의 두 수직이등분선의 교점인 M이 외접원의 중심이 된다. 또 이것은 \overline{CD}의 중점이다.

이제 우리는 다음과 같이 비율을 간단히 계산할 수 있다.

$$\overline{AM}=\overline{AD}+\frac{1}{2}\overline{CD}=\frac{1}{4}\overline{AC}+\frac{3}{8}\overline{AC}=\frac{5}{8}\overline{AC}$$

그러므로 $\overline{MC}=\dfrac{3}{8}\overline{AC}$이고 답은 $\dfrac{5}{3}$이다.

06

· Titu Andreescu

점 M은 삼각형 ABC 내부의 점으로 다음 식을 만족한다.

$$\overline{AM}\cdot\overline{BC}+\overline{BM}\cdot\overline{AC}+\overline{CM}\cdot\overline{AB}=4[\triangle ABC]$$

점 M이 삼각형 ABC의 수심임을 증명하시오.

좌변의 곱들을 몇몇의 넓이들과 관계시키는 것을 목표로 한다.
\overline{AM}을 연장하여 \overline{BC}와 만나는 점을 D라 하고, $\overline{B_0C_0}$를 각각 \overline{AM}에 내려진 두 점 B, C의 수직이등분선이라고 하자.
수선이 점과 직선 사이의 최소 거리이기 때문에

$$\overline{BC}=\overline{BD}+\overline{DC}\geq\overline{BB_0}+\overline{CC_0}$$

이므로

$$\overline{AM}\cdot\overline{BC}\geq\overline{AM}\cdot\overline{BB_0}+\overline{AM}\cdot\overline{CC_0}=2([\triangle AMB]+[\triangle CMA])$$

등호 조건은 $\overline{AM}\perp\overline{BC}$일 때와 필요충분조건이다.

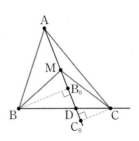

마찬가지 방법으로 다음 식을 얻는다.

$$\overline{BM}\cdot\overline{AC}\geq2\cdot([\triangle BMC]+[\triangle AMB])$$
$$\overline{CM}\cdot\overline{AB}\geq2\cdot([\triangle CMA]+[\triangle BMC])$$

세 부등식을 더하면 아래 식을 얻을 수 있다.

$$\overline{AM}\cdot\overline{BC}+\overline{BM}\cdot\overline{AC}+\overline{CM}\cdot\overline{AB}\geq4([\triangle AMB]+[\triangle BMC]+[\triangle CMA])=4[\triangle ABC]$$

그러므로 부분적인 모든 등호 조건이 모두 성립해야 하고, 이는 점 M이 삼각형 ABC의 수심임을 의미한다.

07 삼각형 ABC가 있을 때, 어느 한 변의 중점과 나머지 두 변의 중점을 지나는 직선과 수선의 교점을 지나는 직선이 한 점에서 만남을 증명하시오.

변 BC, CA, AB의 중점을 각각 점 M, N, P라고 하고, 대응되는 수선의 발을 각각 점 D, E, F라고 하고, 수선들의 중점을 각각 점 X, Y, Z라고 하자.

점 X가 \overline{AD}의 중점이기 때문에, 삼각형 ABC의 중점을 연결한 선 NP 위에 위치한다. 그러므로 삼각형 MNP를 중심으로 보는 것이 편하다.

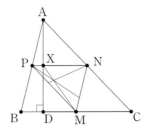

공점성을 보이기 위해, 체바의 정리에 의해 다음을 보여도 충분하다.

$$\frac{\overline{NX}}{\overline{XP}} \cdot \frac{\overline{PY}}{\overline{YM}} \cdot \frac{\overline{MZ}}{\overline{ZN}} = 1$$

이제 우리는 중점들을 모두 제거하도록 하겠다.

\overline{NX}와 \overline{NP}에 중점 연결 정리를 이용하면 $\overline{NX} = \frac{1}{2}\overline{CD}$와 $\overline{XP} = \frac{1}{2}\overline{DB}$를 얻을 수 있다.

그러므로 좌변의 첫 비율은 $\dfrac{\overline{CD}}{\overline{DB}}$와 같다.

같은 방법으로 나머지 두 비율도 다시 표현할 수 있고 다음 식을 얻는다.

$$\frac{\overline{NX}}{\overline{XP}} \cdot \frac{\overline{PY}}{\overline{YM}} \cdot \frac{\overline{MZ}}{\overline{ZN}} = \frac{\overline{CD}}{\overline{DB}} \cdot \frac{\overline{AE}}{\overline{EC}} \cdot \frac{\overline{BF}}{\overline{FA}}$$

그런데 뒤의 식은 선분 AD, BE, CF가 삼각형 ABC 내부에서 한 점에서 만나기 때문에(수심 에서 만난다.) 체바의 정리에 의해 1과 같고, 따라서 증명이 완료된다.

08

· Baltic Way 2011

□ABCD를 ∠ADB=∠BDC를 만족하는 볼록사각형이라고 하고 점 E를 다음 등식을 만족하는 변 AD 위의 점이라고 하면

$$\overline{AE} \cdot \overline{ED} + \overline{BE}^2 = \overline{CD} \cdot \overline{AE}$$

이다. 그러면 ∠EBA=∠DCB임을 보이시오.

대칭성에 대해 더 알아보기 위해 \overline{DB}를 대칭축으로 그리자.

보여야 하는 식의 대부분의 길이가 대부분 직선 DC 또는 대칭적인 직선 DA와 맞대어 있음을 주목하자. 이는 우리에게 모든 길이를 한쪽 직선에 모으는 아이디어를 제공한다.

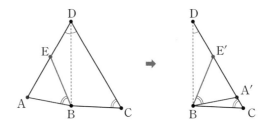

점 A′과 E′을 각각 \overline{BD}에 대한 점 A와 E의 대칭점이라고 하자.

그러면 다음 식을 쉽게 얻을 수 있다.

$$\overline{BE}^2 = \overline{BE'}^2 = \overline{CD} \cdot \overline{AE} - \overline{AE'} \cdot \overline{E'D} = \overline{A'E'}(\overline{CD} - \overline{E'D}) = \overline{A'E'} \cdot \overline{CE'}$$

방멱에 의해, $\overline{E'B}$는 삼각형 BA′C의 외접원에 접하고 따라서 ∠A′BE′=∠DCB이다. (48쪽 **명제 02** 참고)

따라서 대칭성에 의해 결론이 증명된다.

09

· USAMO 2010

삼각형 ABC는 ∠A＝90°를 만족한다. 삼각형의 내심을 I라고 하고 D＝$\overline{\text{BI}}\cap\overline{\text{AC}}$, E＝$\overline{\text{CI}}\cap\overline{\text{AB}}$라고 하자. 선분 AB, AC, BI, ID, CI, IE의 길이가 모두 정수가 되는 것이 가능한지 판별하시오.

삼각형에서 특수각을 유념하며, ∠BIC＝135°(17쪽 [명제 10] 참고)임을 적절히 사용하도록 하자. 핵심은 ∠BIC를 삼각형 BIC에서 코사인 법칙을 이용하여 표현하는 것이다.

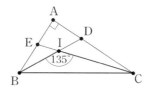

삼각형 ABC에서의 피타고라스 정리의 도움을 받으면, 다음 식을 얻을 수 있다.

$$-\frac{\sqrt{2}}{2}=\cos 135°=\frac{\overline{\text{BI}}^2+\overline{\text{CI}}^2-\overline{\text{BC}}^2}{2\overline{\text{BI}}\cdot\overline{\text{CI}}}=\frac{\overline{\text{BI}}^2+\overline{\text{CI}}^2-\overline{\text{AB}}^2-\overline{\text{AC}}^2}{2\overline{\text{BI}}\cdot\overline{\text{CI}}}$$

좌변이 무리수임을 확인할 수 있기 때문에, $\overline{\text{AB}}$, $\overline{\text{AC}}$, $\overline{\text{BI}}$와 $\overline{\text{CI}}$의 길이가 모두 정수가 될 수는 없다.

10

점 A와 B는 고정된 원 ω 안에 있으며 ω의 중심 O에 대칭인 고정된 점들이다. 점 M과 N이 원 ω 위에 있고 직선 AB를 기준으로 같은 반평면 위에 있다. $\overline{\text{AM}} /\!/ \overline{\text{BN}}$일 때, $\overline{\text{AM}}\cdot\overline{\text{BN}}$이 상수임을 증명하시오.

$\overline{\text{MA}}$를 연장하여 ω와 두 번째로 만나는 점을 N′이라고 하자. 점 A와 $\overline{\text{BO}}$에 대해 대칭적이고 $\overline{\text{AM}} /\!/ \overline{\text{BN}}$이기 때문에 두 점 N과 N′ 또한 점 O에 대해 대칭적이고 $\overline{\text{AN'}}=\overline{\text{BN}}$이다.
따라서 곱 $\overline{\text{AM}}\cdot\overline{\text{BN}}$은 $\overline{\text{AM}}\cdot\overline{\text{AN'}}$과 동일하고 이는 점 A에 대한 (음의) 방멱값으로 일정하다.

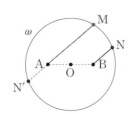

11 사다리꼴 ABCD의 변 AB, CD의 중점 M, N을 이은 선분의 길이가 4이고, 두 대각선인 $\overline{AC}=6$, $\overline{BD}=8$을 만족한다. 사다리꼴의 넓이를 구하시오.

풀이 1

점 L을 \overline{BC}의 중점이라고 하자. 그러면 $\overline{ML}=\dfrac{1}{2}\overline{AC}=3$이고 $\overline{LN}=\dfrac{1}{2}\overline{BD}=4$이고 헤론의 공식에

의해 $[\triangle MLN]=\dfrac{3}{4}\sqrt{55}$이다.

다음으로 $[\triangle MLN]$과 $[\triangle ABCD]$의 관계를 살펴보자.

 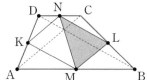

점 K를 \overline{AD}의 중점이라고 하자. KMLN은 평행사변형이므로 (**기본문제 09** 참고),
$[\square KMLN]=2\cdot[\triangle MLN]$이다. 남은 4개의 작은 삼각형들을 살펴보면 \overline{ML}과 \overline{KN}이 중점을 연결한 선분이기 때문에 다음 식을 얻을 수 있다.

$$[\triangle MBL]+[\triangle KDN]=\dfrac{1}{4}[\triangle ABC]+\dfrac{1}{4}[\triangle ADC]=\dfrac{1}{4}[\square ABCD]$$

마찬가지로 $[\triangle KAM]+[\triangle NCL]=\dfrac{1}{4}[\square ABCD]$이다. 따라서 평행사변형 KMLN은 ABCD의

넓이의 $1-\dfrac{1}{4}-\dfrac{1}{4}=\dfrac{1}{2}$을 차지하므로 다음이 성립한다.

$$[\square ABCD]=2\cdot[\square KMLN]=4\cdot[\triangle MLN]=3\sqrt{55}$$

풀이 ① 과 마찬가지로 두 점 K, L을 각각 변 AD와 BC의 중점이라고 하고 삼각형 LCN을 잘라서 점 L에 대해 대칭시켜 삼각형 LBZ를 얻자. (LB=LC이기 때문에 가능하다.)
□ABCD가 사다리꼴이기 때문에 점 Z는 직선 AB 위에 위치하고,

$$\overline{MZ}=\frac{1}{2}\overline{AB}+\frac{1}{2}\overline{CD}$$와 $$\overline{NZ}=2\cdot\overline{NL}=\overline{DB}=8$$

을 얻을 수 있다.

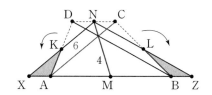

삼각형 KDN에서도 같은 시행을 반복하면(즉 삼각형 KDN을 점 K에 대해 △KAX로 대칭시킨다.) \overline{NZ}, \overline{NX}의 길이와 중선 NM의 길이가 주어진 삼각형 NXZ의 넓이를 구하면 충분하다는 것을 알 수 있다.

점 Y를 NXYZ가 평행사변형이 되도록 잡은 점이라고 하자. 그러면

$$[\triangle NXZ]=\frac{1}{2}[\square NXYZ]=[\triangle NXY]$$

이고 $\overline{NX}=6$, $\overline{XY}=\overline{NZ}=8$, $\overline{NY}=2\cdot\overline{NM}=8$으로 삼각형 NXY의 세 변의 길이가 주어진 셈이다. 따라서 헤론의 공식에 의해

$$[\square ABCD]=[\triangle NXZ]=[\triangle NXY]=\sqrt{11\cdot5\cdot3\cdot3}=3\sqrt{55}$$

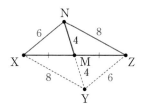

12 삼각형 ABC에서 변 BC, CA, AB 위의 세 점 P, Q, R에 대해 \overline{AP}, \overline{BQ}, \overline{CR}이 한 점에서 만난다. 삼각형 PQR의 외접원이 \overline{BC}, \overline{CA}, \overline{AB}와 각각 두 번째 점 X, Y, Z에서 만날 때, \overline{AX}, \overline{BY}, \overline{CZ}가 한 점에서 만남을 보이시오.

우리는 한 점에서 만나는 \overline{AP}, \overline{BQ}, \overline{CR}에 대해 체바의 정리를 적용하여 \overline{AX}, \overline{BY}, \overline{CZ}에 대한 또 다른 체바의 정리를 적용하고자 한다. 원을 방멱의 목적으로 사용하면 다음 식을 얻을 수 있다.

$$\overline{AZ}\cdot\overline{AR}=\overline{AQ}\cdot\overline{AY}\text{이고 따라서 }\frac{\overline{AR}}{\overline{AQ}}=\frac{\overline{AY}}{\overline{AZ}}$$

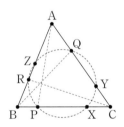

같은 방법으로 다음 식을 얻을 수 있다.

$$\frac{\overline{BP}}{\overline{BR}}=\frac{\overline{BZ}}{\overline{BX}},\ \frac{\overline{CQ}}{\overline{CP}}=\frac{\overline{CX}}{\overline{CY}}$$

\overline{AP}, \overline{BQ}, \overline{CR}에서의 체바의 정리에 의하여

$$\frac{\overline{AR}}{\overline{AQ}}\cdot\frac{\overline{BP}}{\overline{BR}}\cdot\frac{\overline{CQ}}{\overline{CP}}=1$$

앞의 등식을 이용하여 위 식을 대체하면

$$\frac{\overline{AY}}{\overline{AZ}}\cdot\frac{\overline{BZ}}{\overline{BX}}\cdot\frac{\overline{CX}}{\overline{CY}}=1$$

이는 \overline{AX}, \overline{BY}와 \overline{CZ}에서의 체바의 역 정리에 해당된다. 따라서 증명되었다.

> **참고** 이는 Carnot의 일반화된 정리의 일부로, 만약 점 P, X가 \overline{BC} 위에 있고, Q, Y가 \overline{CA} 위에 있고, 점 R, Z가 \overline{AB} 위에 있다면, 점 P, Q, R, X, Y, Z가 한 원 위에 있을 필요충분조건은
>
> $$\frac{\overline{XB}}{\overline{XC}}\cdot\frac{\overline{PB}}{\overline{PC}}\cdot\frac{\overline{YC}}{\overline{YA}}\cdot\frac{\overline{QC}}{\overline{QA}}\cdot\frac{\overline{ZA}}{\overline{ZB}}\cdot\frac{\overline{RA}}{\overline{RB}}=1$$
>
> 이다.

사각형 ABCD가 원 ω에 내접한다. 점 B에서의 원 ω의 접선이 직선 DC와 K에서 만나고, 점 C에서 접하는 원 ω의 접선이 직선 AB와 점 M에서 만난다. $\overline{BM}=\overline{BA}$와 $\overline{CK}=\overline{CD}$를 만족하면 사각형 ABCD가 사다리꼴임을 증명하시오.

증명 1

중점들이므로 ABCD가 원에 내접하는 것을 이용하여 비율을 사용하자.
방멱에 의해

$$\overline{KB}^2=\overline{KC}\cdot\overline{KD}=2\overline{KC}^2, \quad \overline{MC}^2=\overline{MB}\cdot\overline{MA}=2\overline{MB}^2$$

를 얻을 수 있다. 따라서 비율 $\dfrac{\overline{KB}}{\overline{KC}}$와 $\dfrac{\overline{MC}}{\overline{MB}}$가 동일하다.
또한 호 BC에 대응되는 두 각 $\angle BCM=\angle KBC$도 서로 같다.

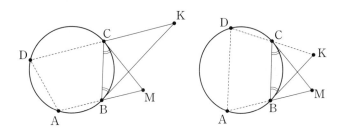

이제 삼각형 KCB와 MBC가 많은 공통점이 있음을 관찰하자. 사인 법칙에 의해

$$\frac{\overline{KB}}{\overline{KC}}=\frac{\sin\angle KCB}{\sin\angle KBC}, \quad \frac{\overline{MC}}{\overline{MB}}=\frac{\sin\angle MBC}{\sin\angle BCM}$$

이므로 $\sin\angle KCB=\sin\angle MBC$임을 알 수 있다. 두 가지 경우로 나누어 생각하자.
만약 $\angle KCB=\angle MBC$라면, $\overline{BC}/\!/\overline{DA}$이고, 만약 $\angle KCB=180°-\angle MBC$라면, $\overline{AB}/\!/\overline{CD}$이다.
두 경우 모두 사각형 ABCD가 사다리꼴이므로 증명되었다.

증명 ②

작도를 이용해 명제에 접근하자. 원 ω와 두 점 B와 C만으로 시작하고 적당한 두 점 A와 D의 위치를 골라보자. 점 B가 $\overline{\text{AM}}$의 중점이기 때문에, 점 A는 점 C에서의 원 ω에 대한 접선 l을 점 B에 대해 대칭시킨 직선인 l' 위에 위치할 수 밖에 없다. 직선 l'과 원 ω의 두 교점을 A′과 A″이라고 하면, 이 두 점이 점 A로 가능한 점의 전부이다.

$l \parallel l'$이기 때문에, 점 C는 (B를 포함하는) 호 A′A″의 중점이고 따라서 $\overline{\text{A′C}} = \overline{\text{A″C}}$이다.

 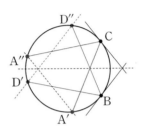

우리는 대각선 $\overline{\text{AC}}$가 점 A가 어느 위치에 있든 같은 길이를 가짐을 보였다.
마찬가지 성질이 선분 BD에서도 성립한다. 게다가, 이 길이들은 $\overline{\text{BC}}$를 축으로 하는 대칭성에 의해 모두 같다는 것을 알 수 있다. 따라서 □ABCD는 같은 길이의 대각선들을 가지므로 사다리꼴이다. (42쪽 **예제 02** 참고)

14 □ABCD를 평행사변형이라고 하고, M, N을 변 AB, AD 위의 점으로 ∠MCB=∠DCN을 만족한다고 하자. 점 P, Q, R, S를 각각 선분 AB, AD, NB, MD의 중점이라고 하자. 네 점 P, Q, R, S가 한 원 위의 점임을 보이시오.

먼저 \overline{PR}이 삼각형 ABN의 중점을 연결한 선이고 \overline{QS}가 삼각형 ADM의 중점을 연결한 선임을 관찰하자. 이 중점을 연결한 선들은 사실 평행사변형 ABCD의 중점을 연결한 선들로 중심 O에서 교차한다.

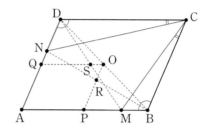

원에 내접함을 방멱을 이용해서 구해 보자. 다음 식을 보이면 충분하다.

$$\overline{OR}\cdot\overline{OP}=\overline{OS}\cdot\overline{OQ}$$

\overline{OR}과 \overline{OP}가 각각 삼각형 DBN과 DBA의 중점을 연결한 선이기 때문에,

$$\overline{OR}=\frac{1}{2}\overline{DN}\text{과}\ \overline{OP}=\frac{1}{2}\overline{DA}$$

를 알 수 있다. 마찬가지로 다음 식이 성립함도 알 수 있다.

$$\overline{OS}=\frac{1}{2}\overline{BM}\text{과}\ \overline{OQ}=\frac{1}{2}\overline{BA}$$

이제 우리는 다음을 보이면 충분하다.

$$\overline{DN}\cdot\overline{DA}=\overline{BM}\cdot\overline{BA}\ \text{또는}\ \frac{\overline{DN}}{\overline{DC}}=\frac{\overline{BM}}{\overline{BC}}$$

마지막 식은 삼각형 MBC와 NDC의 닮음(AA닮음)에 의하여 자명하다.

15

· Tournament of Towns
2008

부등변사다리꼴 ABCD의 대각선이 점 P에서 만난다. 점 A_1을 삼각형 BCD의 외접원과 \overline{AP}의 두 번째 교점이라고 하자. 점 B_1, C_1, D_1도 마찬가지로 정의 하자. □$A_1B_1C_1D_1$도 사다리꼴임을 증명하시오.

$\overline{AB} /\!/ \overline{CD}$인 경우만 고려해도 충분하다. \overline{PA}, \overline{PB}, \overline{PC}, \overline{PD}의 길이를 각각 a, b, c, d라고 하자. 우리는 먼저 방멱을 이용하여 대각선 \overline{AC}와 \overline{BD} 위의 점들 A_1, B_1, C_1, D_1의 위치를 유도한 후 닮음을 이용할 것이다.

점 P에서의 방멱을 각 4개의 원에서 적용하면 다음 식을 얻는다.

$$\overline{PA_1}=\frac{bd}{c}, \ \overline{PB_1}=\frac{ac}{d}, \ \overline{PC_1}=\frac{bd}{a}, \ \overline{PD_1}=\frac{ac}{b}$$

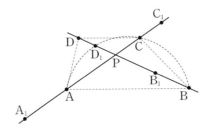

$\overline{AB} /\!/ \overline{CD}$에서 △ABP ∽ △CDP와 $\dfrac{b}{a}=\dfrac{d}{c}$를 유도할 수 있다.

따라서 다음 등식들은 $\dfrac{\overline{PA_1}}{\overline{PB_1}}=\dfrac{\overline{PC_1}}{\overline{PD_1}}$을 의미한다.

$$\frac{\overline{PA_1}}{\overline{PB_1}}=\frac{bd}{c}\cdot\frac{d}{ac}=\frac{bd}{ac}\cdot\frac{d}{c} \text{와} \ \frac{\overline{PC_1}}{\overline{PD_1}}=\frac{bd}{a}\cdot\frac{b}{ac}=\frac{bd}{ac}\cdot\frac{b}{a}$$

결론적으로, 삼각형 A_1B_1P와 C_1D_1P가 닮음(SAS 닮음)이고 □$A_1B_1C_1D_1$이 따라서 사다리꼴이다.

16

· Czech and Slovak
2006

원 ω를 중심이 O이고 반지름이 r인 주어진 원이라고 하고 점 A를 중심 O가 아닌 주어진 점이라고 하자. \overline{BC}가 원 ω의 지름일 때 삼각형 ABC의 외심의 자취를 구하시오.

점 O는 모든 ABC의 외접원에 대해 일정한 방멱값을 가지고, 그 값은 $\overline{OB}\cdot\overline{OC}=r^2$이다. 그러면 다음 식에 의해 \overline{AO}와 삼각형 ABC의 외접원의 두 번째 교점 X가 고정된다.

$$\overline{OA}\cdot\overline{OX}=\overline{OB}\cdot\overline{OC}$$

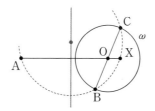

$\overline{OX}=\dfrac{r^2}{\overline{OA}}$이므로 모든 원들은 두 개의 고정된 점들을 지나고 그들의 중심들은 고정된 직선 위에 위치한다. (정확히는 \overline{AX}의 수직이등분선)

이 선 위의 임의의 점이 명제에서의 자취에 포함됨을 보이기 위해서 점 A와 X를 지나는 임의의 원은 주어진 원 ω와 정반대의 위치에 있는 점들임을 확인하면 역도 성립한다.

17 □ABCD를 다음을 만족하는 사각형이라고 하자.

$$\angle ADB + \angle ACB = 90°\text{와 } \angle DBC + 2\angle DBA = 180°$$

다음 식을 증명하시오.

$$(\overline{DB} + \overline{BC})^2 = \overline{AD}^2 + \overline{AC}^2$$

각의 조건과 결과식은 어떤 변환을 통해 피타고라스 정리를 사용하라는 아이디어를 떠오르게 한다. 먼저, 선분 CD를 삭제하자. 그 후 \overline{AB}에 대해 접힌 것처럼 생각하여 이 접힌 부분을 다시 펴보자.

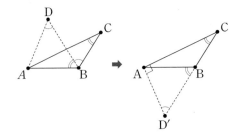

점 D′은 \overline{AB}에 대한 점 D의 대칭점이므로 $\angle CBD' = \angle CBD + 2 \cdot \angle DBA = 180°$, 따라서 점 C, B 그리고 점 D′이 한 직선 위에 있다.

또 삼각형 AD′C에서 $\angle D'AC = 180° - \angle ACB - \angle BD'A = 90°$임을 얻을 수 있으므로 이 삼각형은 직각삼각형이다. 따라서 결론이 피타고라스의 정리(와 대칭성)에 의해 도출된다.

$\overline{AB}=\overline{AC}$인 삼각형 ABC가 주어져 있다. 선분 BC 위의 점 D가 있고, $\overline{BD}<\overline{DC}$이다. 점 E는 B를 \overline{AD}에 대해 대칭시킨 점이다. 다음을 증명하시오.

$$\frac{\overline{AB}}{\overline{AD}}=\frac{\overline{CE}}{\overline{CD}-\overline{BD}}$$

증명 1

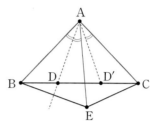

점 D′을 선분 BC 위의 $\overline{D'C}=\overline{BD}$를 만족하는 점이라고 하자. 그러면 $\overline{DD'}=\overline{CD}-\overline{D'C}=\overline{CD}-\overline{BD}$ 이다. 대칭성에 의해 $\angle BAD=\angle D'AC$를 얻을 수 있고, \overline{AD}에 대한 대칭성에 의하여

$$\angle DAD'=\angle BAC-2\angle BAD=\angle EAC$$

도 얻을 수 있다. 그러므로 삼각형들 D′AD와 EAC이 닮음인 이등변삼각형임을 알 수 있다. 그러므로

$$\frac{\overline{AB}}{\overline{AD}}=\frac{\overline{AC}}{\overline{AD'}}=\frac{\overline{CE}}{\overline{DD'}}=\frac{\overline{CE}}{\overline{CD}-\overline{BD}}$$

이고 명제가 증명되었다.

증명 2

\overline{BC}의 중점을 M이라 하고 \overline{AD}와 \overline{BE}의 교점을 F라고 하자.

직각삼각형 DFB와 DMA가 닮음(AA 닮음)이므로, ∠FBM=∠FAM이다. 또, 간단한 계산을 통해 다음을 얻을 수 있다.

$$\overline{CD}-\overline{BD}=(\overline{CM}+\overline{MD})-(\overline{BM}-\overline{MD})=2\overline{MD}$$

마지막으로 $\overline{AC}=\overline{AB}=\overline{AE}$(마지막 등호는 대칭성에 의해 성립한다)임을 관찰하면 점 A는 삼각형 BCE의 외심이다. 그러면 사인 법칙의 연장에 의해 $\overline{CE}=2\overline{AB}\cdot\sin\angle EBC$이다.
이제 이를 모두 사용하면 다음 식이 성립한다.

$$\frac{\overline{AB}}{\overline{AD}}=\frac{\overline{AB}}{\overline{MD}}\cdot\sin\angle FAM=\frac{2\cdot AB\cdot\sin\angle FBM}{2MD}=\frac{\overline{CE}}{\overline{CD}-\overline{BD}}$$

증명 3

이번에는 점 D′을 선분 BC 위에 $\overline{CD'}=\overline{CD}-\overline{BD}$가 되도록 잡자. 그러면 D는 $\overline{BD'}$의 중점이 된다. △ABD∽△CED′임을 보이도록 하자.

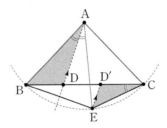

먼저 A가 삼각형 BEC의 외심임을 관찰하고, 두 각 모두 중심각 BAE의 절반이기 때문에 ∠BAD=∠BCE임을 알 수 있다. 게다가, 직선 AD가 선분 BD′과 BE와 각각의 중점들에서 교차하기 때문에, 사실 이 직선은 삼각형 BD′E의 중점을 연결한 선이고, 그러므로 $\overline{AD}/\!/\overline{D'E}$ 이다. 그러면 ∠ADB=∠ED′C이므로 △ABD∽△CED′(AA 닮음)이고 다음을 얻을 수 있다.

$$\frac{\overline{AB}}{\overline{AD}}=\frac{\overline{CE}}{\overline{CD'}}=\frac{\overline{CE}}{\overline{CD}-\overline{BD}}$$

19 점 P를 삼각형 ABC의 변 BC 위의 점이라고 하자. \overline{AB}와 \overline{AC}의 수직이등분선이 선분 AP와 각각 점 D와 E에서 만난다고 한다. \overline{AB}와 평행하면서 점 D를 지나는 직선이 삼각형 ABC의 외접원 ω의 B를 지나는 접선과 점 M에서 교차한다. 마찬가지로 점 E를 지나면서 \overline{AC}에 평행한 직선이 점 C를 지나는 원 ω의 접선과 점 N에서 교차한다. \overline{MN}이 원 ω와 접함을 증명하시오.

일단, 우리는 수직이등분선들을 그리지 않는 대신 삼각형 BDA와 CEA가 이등변삼각형임을 기억하자. 먼저 그림의 왼쪽 부분에 집중하자.

이등변삼각형 BDA에서 $\angle BAD = \angle DBA$를 얻을 수 있고, $\overline{DM} /\!/ \overline{AB}$에 의해 $\angle BDM = \angle DBA$이다.

다음으로 $\angle BDP$가 삼각형 BDA의 외각이므로 $\angle BDP = 2\angle BAD$이고, 따라서 $\angle MDP = \angle BDP - \angle BDM = \angle BAD$이다.

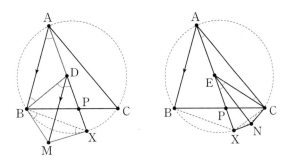

이제 중요한 단계로 넘어 가자. 직선이 어떤 특정한 점에서 접함을 보일텐데, 아직 우리에게 이 특정한 점에 대한 정보가 없다. 추측을 통해, 직선 AP와 원 ω의 두 번째 교점 X를 고르자. 그러면 \overline{BM}이 원 ω에 접하기 때문에 $\angle MBX = \angle BAX$임을 알 수 있다. (48쪽 `명제 02` 참고)

따라서 $\angle MBX = \angle MDX$이므로 BMXD가 원에 내접한다.

따라서 $\angle BXM = \angle BDM = \angle BAP$이고 이는 \overline{MX}가 원 ω에 접함을 의미한다.

마찬가지로 \overline{NX} 또한 원 ω에 접함을 보일 수 있으므로 \overline{MN}은 원 ω와 X에서 접한다.

20 예각삼각형 ABC에서 중심이 변 BC 위에 있으면서 변 AB와 AC에 점 F와 E에서 접하는 원이 있다. 점 X가 \overline{BE}와 \overline{CF}의 교점이라면 $\overline{AX}\perp\overline{BC}$임을 증명하시오.

점 D를 A - 수선의 발이라고 정의하고, \overline{AD}, \overline{BE}, \overline{CF}가 한 점에서 만남을 증명하자. 체바의 정리에 의해 우리는 다음 식을 보이면 충분하다.

$$\frac{\overline{BD}}{\overline{DC}} \cdot \frac{\overline{CE}}{\overline{EA}} \cdot \frac{\overline{AF}}{\overline{FB}} = 1$$

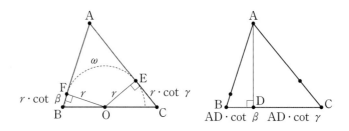

$\overline{AE} = \overline{AF}$(접선)에 의해 위 식은 다음과 필요충분조건이다.

$$\frac{\overline{BD}}{\overline{DC}} = \frac{\overline{FB}}{\overline{CE}}$$

이제 원 ω의 중심을 O라고 하고 반지름을 r이라고 하자. 직각삼각형 OFB와 OEC가

$$\frac{\overline{FB}}{\overline{CE}} = \frac{r \cdot \cot \beta}{r \cdot \cot \gamma} = \frac{\cot \beta}{\cot \gamma}$$

를 만족하고 직각삼각형 BDA와 DCA에서

$$\frac{\overline{BD}}{\overline{DC}} = \frac{\overline{AD} \cdot \cot \beta}{\overline{AD} \cdot \cot \gamma} = \frac{\cot \beta}{\cot \gamma}$$

이므로 명제가 증명되었다.

21 □ABCD를 볼록사각형이라고 하고, X를 내부의 점이라고 하자. ω_A를 \overline{AB}와 \overline{AD}에 접하고 X를 지나는 원이라고 하자. 비슷하게 세 원 ω_B, ω_C, ω_D를 정의하자.
이 모든 원들이 같은 반지름을 가진다고 주어졌을 때, 사각형 ABCD가 원에 내접함을 증명하시오.

네 원 ω_A, ω_B, ω_C, ω_D의 중심을 각각 O_A, O_B, O_C, O_D라고 정의하자. 원들이 모두 같은 반지름을 가지고 있고, 모두 점 X를 지나기 때문에,

$$\overline{O_AX}=\overline{O_BX}=\overline{O_CX}=\overline{O_DX}$$

를 얻을 수 있고, 따라서 점 O_A, O_B, O_C, O_D는 모두 점 X를 중심으로 하는 원 위에 있다.

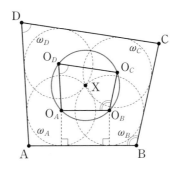

이제 O_A, O_B가 직선 AB에서 같은 거리만큼 떨어져 있기 때문에 $\overline{O_AO_B}\,/\!/\,\overline{AB}$임을 관찰할 수 있다.
마찬가지로

$$\overline{O_BO_C}\,/\!/\,\overline{BC}, \quad \overline{O_CO_D}\,/\!/\,\overline{CD}, \quad \overline{O_DO_A}\,/\!/\,\overline{DA}$$

이다. 다음을 쉽게 알 수 있고

$$\angle CBA = \angle O_CO_BO_A = 180° - \angle O_AO_DO_C = 180° - \angle ADC$$

그러므로 □ABCD가 원에 내접한다.

22

• Mathematical
Reflections, Ivan
Borsenco

삼각형 ABC에서 \overline{AP}, \overline{BQ}, \overline{CR}을 한 점에서 만나는 선분들이라고 하자. 점 X, Y, Z를 각각 선분 QR, RP, PQ의 중점들이라고 할 때 \overline{AX}, \overline{BY}, \overline{CZ}를 한 점에서 만남을 증명하시오.

각 체바 정리를 이용하여 명제를 증명하자. 삼각형 ARQ에서의 Ratio Lemma (25쪽 [명제 **05**] 참고)에 의해 다음 식을 얻을 수 있다.

$$\frac{\overline{AR}\sin\angle RAX}{\overline{QA}\sin\angle XAQ} = \frac{\overline{RX}}{\overline{XQ}} = 1$$

그러므로

$$\frac{\sin\angle RAX}{\sin\angle XAQ} = \frac{\overline{QA}}{\overline{AR}}$$

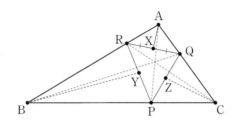

같은 방법으로, 우리는 두 개의 관계식을 더 찾을 수 있고, 다음을 알 수 있다.

$$\frac{\sin\angle RAX}{\sin\angle XAQ} \cdot \frac{\sin\angle PBY}{\sin\angle YBR} \cdot \frac{\sin\angle QCZ}{\sin\angle ZCP} = \frac{\overline{QA}}{\overline{AR}} \cdot \frac{\overline{RB}}{\overline{BP}} \cdot \frac{\overline{PC}}{\overline{CQ}}$$

이때, 우변은 \overline{AP}, \overline{BQ}, \overline{CR}에서의 체바의 정리에 의해 식의 값이 1이다.
그러므로 좌변의 식의 값도 1과 같고 따라서 각 체바 정리에 의해 명제가 증명되었다.

> 참고 위 명제의 결론은 변 QR, RP, PQ 위의 점 X, Y, Z가 \overline{PX}, \overline{QY}, \overline{RZ}가 한 점에서 만난다면 여전히 성립한다. 이 결과를 Cevian Nest Theorem이라고 하고 위 명제와 같은 방법으로 증명할 수 있다.

삼각형 ABC가 주어져 있고, 점 P와 Q를 $\overline{AP}=\overline{AQ}$를 만족하는 변 \overline{AB}와 \overline{AC} 위의 점들이라고 하자. 점 S와 R는 변 BC 위의 서로 다른 점으로 점 S가 점 B와 R 사이에 있고, $\angle BPS=\angle PRS$과 $\angle CQR=\angle QSR$을 만족한다. 네 점 P, Q, R, S가 한 원 위의 점임을 증명하시오.

명제의 각 관계를 접현각과 관계시키자. $\angle BPS=\angle PRS$에서 BP가 삼각형 SRP의 외접원 ω_1에 접한다는 것을 도출할 수 있고 $\angle CQR=\angle QSR$는 \overline{CQ}가 삼각형 RQC의 외접원 ω_2에 접한다는 것을 의미한다. (48쪽 명제 **02** 참고) 우리는 원 ω_1과 ω_2가 일치함을 보이면 된다. 이제 두 원이 다르다고 가정하자.

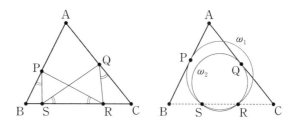

그러면 두 원의 근축이 직선 SR이고, 한편 다음 식이 성립한다.

$$p(A, \omega_1)=AP^2=AQ^2=p(A, \omega_2)$$

$A\notin\overline{BC}$이기 때문에 모순이다. 따라서 위의 가정은 증명된다.

24 선분 AT가 원 ω와 점 T에서 접한다. AT와 평행한 직선이 원 ω와 점 B, C에서 만난다. (단 $\overline{AB}<\overline{AC}$) 직선 AB, AC는 원 w와 P, Q에서 두 번째로 만난다. \overline{PQ}가 선분 AT를 이등분함을 증명하시오.

점 A, B, P와 A, Q, C 순으로 한 직선 위에 있다고 하자. (다른 경우도 유사하다.)
$\overline{AT} /\!/ \overline{BC}$이고 BQCP가 원에 내접하기 때문에, 다음 식을 얻을 수 있다.

$$\angle TAC = \angle BCA \equiv \angle BCQ = \angle BPQ$$

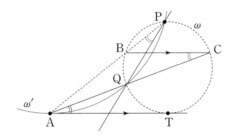

이는 \overline{AT}가 삼각형 APQ의 외접원 ω'에 접함을 의미한다. (48쪽 [명제 **02**] 참고)
두 원 ω와 ω'의 근축 PQ가 공통 접선 AT를 이등분하므로 명제가 증명되었다. (62쪽 [명제 **03**] 참고)

25

· China 1990

원에 내접하는 사각형 ABCD의 대각선 AC와 BD가 점 P에서 교차한다. 사각형 ABCD와 삼각형 ABP, BCP, CDP, DAP의 외심을 각각 O, O_1, O_2, O_3, O_4라고 하자. \overline{OP}, $\overline{O_1O_3}$, $\overline{O_2O_4}$가 한 점에서 만남을 증명하시오.

□PO_1OO_3가 평행사변형임을 증명하자. 먼저 \overline{AB}와 \overline{CD}가 ∠APB에서 역평행하고 "H와 O가 친구"(72쪽 명제 **06** 참고)이기 때문에 직선 O_1P는 삼각형 CPD의 수선이므로 $\overline{O_1P} \perp \overline{CD}$이다.

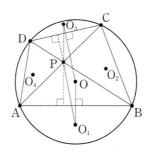

그런데 두 원의 중심이 모두 \overline{CD}의 수직이등분선 위에 있기 때문에 $\overline{OO_3} \perp \overline{CD}$이다. 그러므로 $\overline{OO_3} /\!/ \overline{O_1P}$이다. 같은 방법으로 $\overline{OO_1} /\!/ \overline{O_3P}$를 보일 수 있으므로 □$PO_1OO_3$는 평행사변형이다. 비슷한 이유로 □$OO_2PO_4$도 평행사변형이고 평행사변형의 두 대각선은 서로를 이등분하므로 두 직선 OP, O_1O_3와 직선 O_2O_4가 \overline{OP}의 중점에서 만난다.

26
· AIME 2005

삼각형 ABC에서 $\overline{BC}=20$이다. 삼각형의 내접원이 중선 AD를 점 E와 F에서 삼등분한다. 삼각형의 넓이를 구하시오.

풀이 1

A – 이등변삼각형은 조건을 만족하지 못하기 때문에 $b>c$라고 가정하자.
변 BC, CA, AB와 내접원의 접점을 각각 점 X, Y와 Z라고 하자.

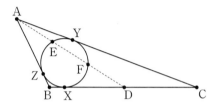

우리는 방멱을 이용해 삼각형의 변의 길이를 계산할 것이고 먼저 삼각형에서의 기본적인 길이들을
표현해 보면 (21쪽 **명제 03** (a) 참고) 다음을 얻을 수 있다.

$$\overline{AZ}=\frac{b+c-a}{2},\ \overline{DX}=\frac{a}{2}-\overline{BX}=\frac{a}{2}-\frac{a+c-b}{2}=\frac{b-c}{2}$$

점 A와 D에서의 내접원에 대한 방멱을 생각하면

$$\overline{AE}\cdot\overline{AF}=\overline{AZ}^2 \text{ 또는 } \left(\frac{1}{3}\overline{AD}\right)\left(\frac{2}{3}\overline{AD}\right)=\left(\frac{b+c-a}{2}\right)^2$$

이고 같은 방법으로 다음 식을 얻을 수 있다.

$$\overline{DF}\cdot\overline{DE}=\overline{DX}^2 \text{ 또는 } \left(\frac{1}{3}\overline{AD}\right)\left(\frac{2}{3}\overline{AD}\right)=\left(\frac{b-c}{2}\right)^2$$

좌변의 식이 동일하기 때문에, 우변의 식을 비교하면 $2c=a$ 즉 $c=10$이다.
\overline{AD}에서 중선정리(31쪽 **따름 정리 07** 참고)를 사용하여 b에 대한 2차방정식을 만들자.

$$\frac{2}{9}\cdot\left(\frac{b^2+10^2}{2}-\frac{20^2}{4}\right)=\left(\frac{b-10}{2}\right)^2$$

정리하면 $b^2-36b+260=0$과 $b=26$($b=10$도 얻지만 $b>c$를 만족하지 않는다.)을 얻을 수 있다.
마지막으로, 헤론의 공식을 이용하여 넓이 K를 계산하면 다음과 같다.

$$K=\sqrt{8\cdot2\cdot18\cdot28}=24\sqrt{14}$$

먼저 중선 AD와 내접원 ω만 그리자. 중선이 삼등분되기 때문에 전체 그림은 \overline{AD}의 수직이등분선에 대해 대칭이다. 그러므로 A와 D의 ω에 대해 접점이 같은 반평면 위에 그은 접선들은 이등변삼각형을 이룬다.

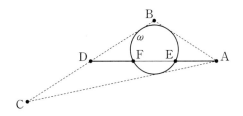

이제 세 개의 접선들의 교점이 B, C와 일치함을 확인하자. 일반성을 잃지 않고 이등변삼각형을 이루는 점을 B라고 하면 $\overline{AB}=\overline{BD}=\dfrac{1}{2}\overline{BC}$를 얻을 수 있다.

이제 풀이 1 과 같은 방법으로 해결할 수 있다.

27

・ IMO 1996 shortlist,
 Titu Andreescu

점 P를 정삼각형 ABC 내부의 점이라고 하자. 직선 AP, BP, CP가 변 BC, CA, AB와 각각 A_1, B_1, C_1에서 만난다고 한다. 다음을 증명하시오.

$$\overline{A_1 B_1} \cdot \overline{B_1 C_1} \cdot \overline{C_1 A_1} \geq \overline{A_1 B} \cdot \overline{B_1 C} \cdot \overline{C_1 A}$$

$\overline{AA_1}$, $\overline{BB_1}$, $\overline{CC_1}$이 한 점에서 만나므로 체바의 정리에 의해 다음이 성립한다.

$$\overline{A_1 B} \cdot \overline{B_1 C} \cdot \overline{C_1 A} = \overline{A_1 C} \cdot \overline{B_1 A} \cdot \overline{C_1 B}$$

이를 이용하면 명제를 조금 더 대칭적으로 변환할 수 있다.
실제로 좌변을 제곱하여 다음 식을 보이면 충분하다.

$$(\overline{A_1 B_1} \cdot \overline{B_1 C_1} \cdot \overline{C_1 A_1})^2 \geq \overline{A_1 B} \cdot \overline{B_1 C} \cdot \overline{C_1 A} \cdot \overline{A_1 C} \cdot \overline{B_1 A} \cdot \overline{C_1 B}$$

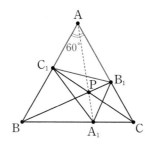

삼각형 $AB_1 C_1$에서 코사인 법칙을 적용하면 다음 식을 얻을 수 있고

$$\overline{B_1 C_1}^2 = \overline{C_1 A}^2 + \overline{B_1 A}^2 - \overline{C_1 A} \cdot \overline{B_1 A}$$

임의의 실수 x, y에 대해 성립하는 부등식 $x^2 + y^2 - xy \geq xy$을 이용하면 다음 식을 얻을 수 있다.

$$\overline{B_1 C_1}^2 \geq \overline{C_1 A} \cdot \overline{B_1 A}$$

마찬가지로 구한 비슷한 두 개의 부등식과 위의 부등식을 모두 곱해 주면 결과를 얻을 수 있다. 등호 조건은 $\overline{CA_1} = \overline{CB_1} \cdot \overline{AB_1} = \overline{AC_1}$과 $\overline{BC_1} = \overline{BA_1}$일 때 즉 점 P가 삼각형 ABC의 중심일 때 성립한다.

28 점 P와 Q를 삼각형 ABC에서의 **⑩**등각켤레점이라고 하자. 점 P와 Q에서 각 변에 내린 6개의 수선의 발이 모두 한 원 위에 있음을 보이시오.

증명 ①

점 P에서 \overline{BC}, \overline{CA}, \overline{AB}에 내린 수선의 발을 각각 P_a, P_b, P_c라고 하고, 비슷하게 Q_a, Q_b, Q_c도 정의 하자.

$\angle BAP = \angle QAC = \varphi$이고 $\angle BAQ = \angle PAC = \psi$라고 하자. 먼저 방멱을 이용하여 P_c, Q_c, P_b, Q_b 가 한 원 위에 있음을 보이자.

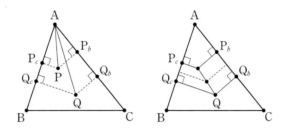

직각삼각형 APP_c와 AQQ_c에서 우리는 다음 식을 얻을 수 있다.

$$\overline{AP_c} \cdot \overline{AQ_c} = (\overline{AP} \cos \varphi) \cdot (\overline{AQ} \cos \psi)$$

직각삼각형 APP_b와 AQQ_b에서 다음 식을 얻을 수 있다.

$$\overline{AP_b} \cdot \overline{AQ_b} = (\overline{AP} \cos \psi) \cdot (\overline{AQ} \cos \varphi)$$

두 식이 우변이 동일하기 때문에 P_c, Q_c, Q_b, R_b가 동일한 원 위에 있다.

이 원의 중심은 사다리꼴 $P_c Q_c QP$와 P_b, Q_b, QP의 중점을 연결한 선인 $\overline{P_c Q_c}$와 $\overline{P_b Q_b}$의 이등분선의 교점이므로 \overline{PQ}의 중점이다.

마찬가지로 P_a, Q_a, P_c, Q_c가 \overline{PQ}의 중점을 중심으로 하는 한 원 위의 점들임을 증명할 수 있다.

두 원이 중심이 일치하고 두 점을 공유하기 때문에 두 원은 일치한다. 따라서 6개의 점 모두 한 원 위에 있다.

⑩ 75쪽 정리 **04** 참고.

증명 2

직선 AP와 AQ가 ∠A에 대해 등각켤레이고 \overline{AQ}(□AP_cPP_b건의 외접원의 지름)가 △AP_cP_b의 외심을 지나기 때문에, 이는 (H와 O는 친구이다. – 72쪽 **명제 06** 참고) $\overline{AQ} \perp \overline{P_bP_c}$를 의미한다. 마찬가지로 $\overline{AP} \perp \overline{Q_bQ_c}$임을 보일 수 있다.

마지막으로, \overline{AP}와 \overline{AQ}가 ∠A에 대해 역평행하기 때문에, 각각과 수직인 직선들, 즉 $\overline{P_bP_c}$와 $\overline{Q_bQ_c}$ 또한 ∠A에 대해 역평행하다. 그러므로 P_c Q_c, P_b, Q_b가 한 원 위에 있다. (ω_a라 하자.)

 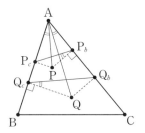

이제 우리는 **증명 1**과 마찬가지로 증명을 할 수 있지만, 조금 다른 방법으로 진행해보자. 네 점 P_a, Q_a, P_c, Q_c도 어떤 원 ω_b 위에 있음을 알 수 있고, 네 점 P_a, Q_a, P_b, Q_b도 어떤 원 ω_c 위에 있음을 확인할 수 있다. 이들이 서로 다를 수 있을까? 그렇지 않다.

왜냐하면 그들의 근축들이 각각 직선 AB, BC, CA인데 이들은 서로 평행하지도 않고, 한 점에서 만나지도 않기 때문이다. (63쪽 **명제 04**에 모순) 그러므로 적어도 2개의 원이 일치하고 이는 6개의 점이 한 원 위에 있음을 의미한다.

증명 3

그림의 변화에 따라 경우를 나누지 않기 위해 같은 각을 찾을 때 방향각을 이용하는 것이 편리하다. 원에 내접하는 사각형 AP_cPP_b와 AQ_cQQ_b에서 다음 식을 찾을 수 있다.

$$\angle(P_cP_b,\ P_bQ_b) = \angle(P_cP_b,\ P_bP) + 90° = \angle(P_cA,\ AP) + 90°$$
$$\angle(P_cQ_c,\ Q_cQ_b) = 90° + \angle(QQ_c,\ Q_cQ_b) = 90° + \angle(QA,\ AQ_b)$$

그러므로 $\angle(P_cP_b,\ P_bQ_b) = \angle(P_cQ_c,\ Q_cQ_b)$이다. 따라서 P_c, Q_c, P_b, Q_b가 한 원 위에 있고 앞의 두 풀이와 동일하게 증명을 완료할 수 있다.

참고 만약 두 개의 등각켤레점을 H와 O(수심과 외심)으로 설정한다면 얻게 되는 원은 잘 알려진 '구점원'이다. 구점원에 대한 구체적인 성질은 이 책의 속편인 107 Geometry Problems from the AwesomeMath Year – Round Program에서 다루게 될 것이다.

29 삼각형 ABC의 내접원이 변 BC, CA, AB와 각각 점 D, E, F에서 접한다. 삼각형 ABC의 방접원이 대응되는 변들과 점 T, U, V에서 접한다. 삼각형 DEF와 TUV가 같은 넓이를 가짐을 증명하시오.

먼저 $\overline{AF}=\overline{BV}=x$, $\overline{BD}=\overline{CT}=y$, $\overline{CE}=\overline{AU}=z$라고 하자. (21쪽 **명제 03** (a), (c) 참고)
아이디어는 두 넓이를 x, y, z로 표현하여 비교하는 것이다.

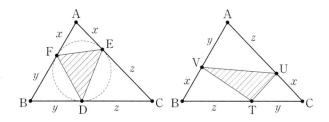

삼각형 ABC의 나머지 부분을 비교하면 충분하고, 다음이 성립한다.

$$[\triangle ABC]-[\triangle DEF]=[\triangle AFE]+[\triangle BDF]+[\triangle CED]$$
$$[\triangle ABC]-[\triangle TUV]=[\triangle AVU]+[\triangle BTV]+[\triangle CUT]$$

넓이 공식에 의해 $2K=bc\sin\angle A$이고 사인 법칙의 연장에 의해 R을 삼각형 ABC의 외접원의 반지름이라고 할 때 $\sin\angle A=\dfrac{a}{2R}=\dfrac{y+z}{2R}$이 성립한다. 우리는 다음 식을 얻을 수 있고,

$$[\triangle AFE]+[\triangle BDF]+[\triangle CED]=\frac{1}{2}(x^2\sin\angle A+y^2\sin\angle B+z^2\sin\angle C)$$
$$=\frac{1}{4R}(x^2(y+z)+y^2(z+x)+z^2(x+y))$$
$$[\triangle AVU]+[\triangle BTV]+[\triangle CUT]=\frac{1}{2}(yz\sin\angle A+zx\sin\angle B+xy\sin\angle C)$$
$$=\frac{1}{4R}(yz(y+z)+zx(z+x)+xy(x+y))$$

각 식의 마지막 식이 일치하므로, 명제가 증명되었다.

30
· IMO 2008

점 H를 예각삼각형 ABC의 수심이라고 하자. 원 ω_A는 변 BC의 중점을 중심으로 하고 점 H를 지나는 원이고 변 BC와 두 점 A_1, A_2에서 만난다. 비슷하게 네 점 B_1, B_2, C_1, C_2를 정의하자. 여섯 개의 점 A_1, A_2, B_1, B_2, C_1, C_2가 한 원 위에 놓임을 증명하시오.

먼저 네 점 B_1, B_2, C_1, C_2가 한 원 위의 점임을 증명하자.
Radical lemma에 의해(65쪽 명제**05** 참고) 이는 두 원 ω_B, ω_C의 근축이 점 A를 지나는 것과 필요충분조건이다. 변 AB와 AC의 중점을 각각 M, N이라고 하자.

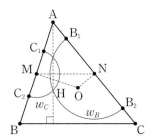

두 원 ω_B, ω_C의 근축은 \overline{MN}과 수직이므로 \overline{BC}와도 수직이다. 또한 이 근축은 점 H를 지나기 때문에, 이는 삼각형 ABC의 A–수선이다. 그러므로 두 원 ω_B, ω_C의 근축은 점 A를 지나고 네 점 B_1, B_2, C_1, C_2가 한 원 위의 점이라는 것을 알 수 있다. 이 원의 중심은 $\overline{B_1B_2}$와 $\overline{C_1C_2}$의 수직이등분선의 교점이다. 즉 \triangleABC의 외심 O이다.
같은 방법으로 네 점 A_1, A_2, B_1, B_2가 O를 중심으로 하는 같은 원 위의 점이다. 두 원이 공통적으로 점 B_1, B_2를 지나기 때문에 두 원은 같은 원이고 명제가 증명되었다.

31

• based on Sharygin
Geometry Olympiad
2011

서로 다른 두 점 A와 B가 평면에 주어져 있다. 삼각형 ABC의 A – 수선의 길이와 B – 중선의 길이가 같은 점 C의 자취를 구하시오.

조건을 만족하는 점 C에 대해 삼각형 ABC의 A – 수선 AD의 길이와 B – 중선 BM의 길이를 각각 h_a, m_b라고 하면. $m_b = h_a$이다. 이제 AD와 BM을 연관시켜보자. 점 X를 점 B가 \overline{AX}의 중점이 되도록 하는 점이라고 하면 \overline{BM}이 삼각형 AXC의 중점을 연결한 선이므로 $\overline{XC} = 2 \cdot m_b$이다. 점 X에서 \overline{BC}에 내린 수선의 발을 D′이라고 하면 삼각형 ABD와 XBD′은 합동이므로 $\overline{XD'} = h_a$이다. 그러므로 직각삼각형 CD′X에서 $\sin \angle D'CX = \dfrac{1}{2}$임을 알 수 있고, $\angle D'CX = 30°$이고 그러므로 $\angle BCX$가 30° 또는 150°이다. (D′의 위치에 따라 $\angle D'CX$와 같거나 보각 관계이다.)

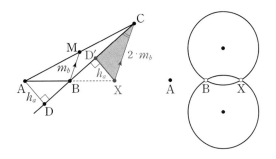

또한 반대로 생각하면 $\angle BCX$가 30° 또는 150° 이면 $h_a = m_b$임을 쉽게 알 수 있다. 그러므로 점 C의 자취는 위의 그림과 같이 점 B와 X를 지나는 원주각이 30°인 두 원임을 알 수 있다. (단, 점 B와 X는 제외한다.)

32

• MEMO 2011, Michal Rolinek and Josef Tkadlec

삼각형 ABC를 수선이 $\overline{BB_0}$와 $\overline{CC_0}$인 예각삼각형이라고 하자. 점 P는 직선 PB가 삼각형 PAC_0의 외접원과 접하고, 직선 PC는 삼각형 PAB_0의 외접원과 접하도록 잡은 점이라고 하자. \overline{AP}가 \overline{BC}와 수직함을 증명하시오.

증명 **1**

직선 AP와 BC가 수직임은 $\overline{AB}^2 + \overline{CP}^2 = \overline{AC}^2 + \overline{BP}^2$임과 필요충분조건이다. (29쪽 명제 **06** 참고)
점 B와 C에서 각각 삼각형 PAC_0와 PAB_0의 외접원들에 대한 방멱을 생각하면 점 P를 없앨 수 있고 다음을 얻는다.

$$\overline{AB}^2 + \overline{CP}^2 = \overline{AB}^2 + \overline{CA} \cdot \overline{CB_0} = c^2 + b \cdot (a \cos \angle C)$$
$$\overline{CA}^2 + \overline{PB}^2 = \overline{CA}^2 + \overline{BA} \cdot \overline{BC_0} = b^2 + c \cdot (a \cos \angle B)$$

마지막으로 코사인 법칙에 의해

$$ba \cos \angle C = \frac{1}{2}(a^2 + b^2 - c^2) \text{와 } ca \cos \angle B = \frac{1}{2}(a^2 + c^2 - b^2)$$

이고, 이는 좌변과 우변이 모두 $\frac{1}{2}(a^2 + b^2 - c^2)$과 같다는 것을 의미한다.

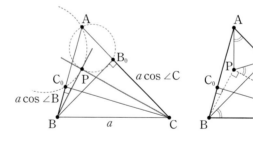

증명 2

증명 1 과 같이 방멱을 이용하면 $\overline{\mathrm{BP}}^2 = \overline{\mathrm{BA}} \cdot \overline{\mathrm{BC_0}} = ac \cos \angle \mathrm{B}$와 $\overline{\mathrm{CP}}^2 = \overline{\mathrm{CA}} \cdot \overline{\mathrm{CB_0}} = ab \cos \angle \mathrm{C}$를 얻을 수 있다. 그러므로

$$\overline{\mathrm{BP}}^2 + \overline{\mathrm{CP}}^2 = a(c \cos \angle \mathrm{B} + b \cos \angle \mathrm{C}) = a^2$$

를 $c \cos \angle \mathrm{B} + b \cos \angle \mathrm{C}$가 A – 수선으로 나뉘어진 선분 BC의 길이임을 참고하면 알 수 있다. 그러므로 삼각형 BPC는 $\angle \mathrm{BPC} = 90°$인 직각삼각형이고 오각형 $\mathrm{BCB_0PC_0}$은 원에 내접하는 오각형이다. 마지막으로, 접선의 성질(48쪽 명제 02 참고)과 한 원에 내접하는 성질을 이용하면 다음을 얻을 수 있다.

$$\angle \mathrm{PAC} = \angle \mathrm{CPB_0} = \angle \mathrm{CBB_0} = 90° - \angle \mathrm{C}$$

그러므로 $\overline{\mathrm{AP}}$가 $\overline{\mathrm{BC}}$와 수직이다.

33

• Moscow Math
 Olympiad 2011

삼각형 ABC에서 점 O는 △ABC 내부의 점으로 ∠OBA=∠OAC과 ∠BAO=∠OCB를 만족하고, ∠BOC=90°이다. $\dfrac{\overline{AC}}{\overline{OC}}$를 구하시오.

조건을 만족하는 그림을 그리기 쉽지 않은데 이는 삼각형 ABC에서 명제의 세 가지 조건을 만족하는 점 O가 항상 존재하지는 않기 때문이다. 그러므로 우리는 직각삼각형 BOC를 먼저 그리고 점 A를 두 조건을 만족하도록 그리도록 하겠다.

∠BAO=∠OCB이므로 선분 OB는 점 A와 C에서 같은 각으로 보이고(∠BAO=∠BCO이다.) 그러므로 점 C′을 점 C를 \overline{BO}에 대칭시킨 점이라고 할 때 A는 호 BC′O 위의 점이다.

조건 ∠OBA=∠OAC에 의해 \overline{CA}가 □BOAC′의 외접원과 접하므로(48쪽 명제02 참고) 그림을 완성할 수 있다.

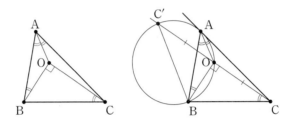

이제 방멱과 \overline{BO}에 대한 대칭성을 종합하면 다음을 알 수 있다.

$$\overline{CA}^2=\overline{CO}\cdot\overline{CC'}=\overline{CO}\cdot(2\cdot\overline{CO})=2\cdot\overline{CO}^2$$

그러므로 답은 $\dfrac{\overline{AC}}{\overline{OC}}=\sqrt{2}$이다.

34

· Poland 2007

□ABCD를 원에 내접하는 사각형이라고 하자. ($\overline{AB} \neq \overline{CD}$) 사각형 AKDL와 CMBN이 주어진 길이 d를 한 변의 길이로 가지는 마름모일 때 네 점 K, L, M, N이 한 원 위의 점 임을 증명하시오.

주어진 원에 내접하는 사각형 ABCD에 대해, 사각형 AKDL이 주어진 길이 d를 한 변의 길이로 하는 마름모를 어떻게 작도할 수 있을까? 당연히 점 A와 D를 중심으로 하고 반지름이 d로 하는 두 원 ω_a, ω_d의 교점을 잡아야 한다. 이제 점 K와 점 L(M과 N도)을 위와 같은 관점에서 보자.

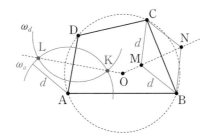

\overline{KL}이 \overline{AD}의 수직이등분선이기 때문에 ABCD의 외접원의 중심 O를 지나고, BC의 수직 이등분선 \overline{MN}도 O를 지난다. 그러므로 방멱을 이용하면 $\overline{OK} \cdot \overline{OL} = \overline{OM} \cdot \overline{ON}$임을 보이면 충분하다. 그런데 앞의 관점을 생각해 보면 다음 식을 얻을 수 있다.

$$\overline{OK} \cdot \overline{OL} = p(O, \omega_a) = \overline{OA}^2 - d^2$$
$$\overline{OM} \cdot \overline{ON} = p(O, \omega_b) = \overline{OB}^2 - d^2$$

또한 $\overline{OA} = \overline{OB}$이므로 결론을 얻을 수 있다.

35 △ABC는 내접원의 반지름의 길이가 r이고 ω는 $a<r$인 a를 반지름의 길이로 가지고 각 BAC에 접하는 원이다. 점 B와 C에서 그은 ω의 접선(삼각형의 변이 아니도록)의 교점을 X라고 하자. 삼각형 BCX의 내접원이 삼각형 ABC의 내접원과 접함을 증명하시오.

삼각형 BCX의 내접원이 변 BC, CX, XB와 각각 D, E, F에서 접한다. 삼각형 ABC와 BCX 의 내접원이 둘다 \overline{BC}에 접하기 때문에 우리는 이 두 개의 원이 \overline{BC}와 같은 점에서 접함을 보이면 충분하다. 이는

$$\overline{BD}-\overline{DC}=\frac{1}{2}(a+b+c)-\frac{1}{2}(a+b-c)=\overline{AB}-\overline{AC}$$

임을 보이면 충분하다. (21쪽 [명제 **03**] 참고)

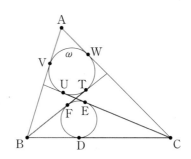

ω가 \overline{BX}, \overline{CX}, \overline{BA}, \overline{CA}에 접하는 점을 각각 네 점 T, U, V, W라고 하자.
그러면 $\overline{FT}=\overline{UE}$(대칭성)이고 접선의 길이에 관한 성질에 의해 다음이 성립하므로

$$\overline{BD}-\overline{DC}=\overline{BF}-\overline{EC}=\overline{BT}-\overline{UC}=\overline{BV}-\overline{WC}=\overline{AB}-\overline{AC}$$

증명이 완료되었다.

36
· IMO 2003

□ABCD를 원에 내접하는 사각형이라고 하자. 점 P, Q, R을 각각 점 D에서 \overline{BC}, \overline{CA}, \overline{AB}에 내린 수선의 발이라고 하자. $\overline{PQ}=\overline{QR}$이 ∠ABC와 ∠ADC의 이등분선과 \overline{AC}가 한 점에서 만나는 것과 동치임을 보이시오.

먼저, 일단 두 개의 각의 이등분선이 \overline{AC}에서 교차하는 것과 각의 이등분선 두 개가 \overline{AC}를 같은 비율로 내분한다는 것을 보이자. 삼각형 ABC과 ADC에서 각의 이등분선의 정리에 의해 다음 식을 얻을 수 있다.

$$\frac{\overline{AD}}{\overline{CD}}=\frac{\overline{AB}}{\overline{BC}}$$

 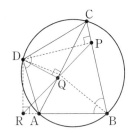

네 점 D, Q, P, C가 \overline{DC}를 지름으로 하는 원 위의 점들이고 마찬가지로 네 점 D, Q, A, R도 \overline{AD}를 지름으로 하는 원 위의 점이다 이를 이용해서 \overline{PQ}와 \overline{QR}의 길이를 사인 법칙을 이용해 다음을 얻을 수 있다.

$$\frac{\overline{PQ}}{\sin\angle QCP}=\overline{CD},\ \ \frac{\overline{QR}}{\sin\angle QAP}=\overline{AD}$$

$\sin\angle QCP=\sin\angle ACB$와 $\sin\angle QAR=\sin\angle BAC$가 성립하므로, $\overline{PQ}=\overline{QR}$와 다음 식은 필요충분조건이다.

$$\frac{\overline{AD}}{\overline{CD}}=\frac{\sin\angle ACB}{\sin\angle BAC}=\frac{\overline{AB}}{\overline{BC}}$$

마지막 등식은 삼각형 ABC에서의 사인 법칙에 의해 성립한다. 따라서 두 조건이 필요충분조건임을 알 수 있다.

참고 증명의 모든 과정에서 사각형 ABCD가 한 원 위의 네 점임을 사용하지 않았다는 것을 유념하라.

37 점 X를 사각형 ABCD의 외접원 위의 점이라고 하자. 점 E, F, G, H를 X에서 각각 직선 AB, BC, CD, DA에 내린 수선의 발이라고 하자. 다음 식을 증명하시오.

$$\overline{BE}\cdot\overline{CF}\cdot\overline{DG}\cdot\overline{AH}=\overline{AE}\cdot\overline{BF}\cdot\overline{CG}\cdot\overline{DH}$$

점 X에서 \overline{BD}에 한 개의 수선을 더 내리고, 수선의 발을 Z라고 하자.
심슨선(57쪽 예제 **10** 참고)을 생각하면 점 E, Z, H와 점 Z, G, F가 각각 한 직선 위에 있음을 알 수 있다.

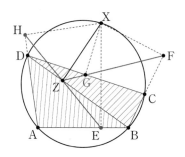

조건과 같은 거대한 식을 얻기 위해서 우리는 두 개의 메넬라우스 정리를 생각하겠다.
삼각형 BAD와 점 E, Z, H를 지나는 직선에서 메넬라우스 정리를 사용하고, 삼각형 BCD와 점 Z, G, F를 지나는 직선에서 메넬라우스 정리를 사용하면 다음 식을 얻는다.

$$\frac{\overline{BZ}}{\overline{DZ}}\cdot\frac{\overline{DH}}{\overline{AH}}\cdot\frac{\overline{AE}}{\overline{BE}}=1, \quad \frac{\overline{BZ}}{\overline{DZ}}\cdot\frac{\overline{DG}}{\overline{CG}}\cdot\frac{\overline{CF}}{\overline{BF}}=1$$

$\dfrac{\overline{BZ}}{\overline{DZ}}$를 위의 두 식을 이용하여 서로 다르게 표현하면 다음과 같다.

$$\frac{\overline{AH}}{\overline{DH}}\cdot\frac{\overline{BE}}{\overline{AE}}=\frac{\overline{BZ}}{\overline{DZ}}=\frac{\overline{CG}}{\overline{DG}}\cdot\frac{\overline{BF}}{\overline{CF}}$$

이를 정리하면 우리가 원하는 식이 나온다.

□ABCD를 볼록사각형이라고 하자. 점 Q를 직선 AD와 BC의 교점이라고 하고 점 R을 \overline{AB}와 \overline{CD}의 교점이라고 하자. 점 X, Y, Z를 각각 \overline{AC}, \overline{BD}, \overline{QR}의 중점이라고 할 때 세 점 X, Y, Z가 한 직선 위에 있음을 증명하시오.

중점들이 한 직선 위에 있음을 보이기 위해서 메넬라우스 정리를 사용하자.

어느 삼각형에 이용을 해야 할까? 추가적인 중점을 잡아서 여러 중점을 연결한 선들을 만들어 보자. 가능한 방법 중 하나는 삼각형 ABQ의 중점들을 잡는 것이다. 세 점 K, L, M을 \overline{AB}, \overline{BQ}, \overline{QA}의 중점이라고 하면 세 점 X, Y, Z는 삼각형 KLM의 변들의 연장선 위에 있는 점들이다. 예를 들면 \overline{ML}과 \overline{LZ}는 삼각형 QAB, QBR의 중점을 연결한 선이기 때문에 둘 다 \overline{AB}와 평행하고 따라서 세 점 M, L, Z가 일직선이다.

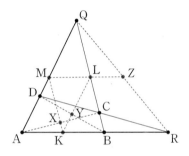

점 M, X, K와 점 K, Y, L이 일직선인 것도 마찬가지로 증명이 된다.

이제 메넬라우스의 정리를 삼각형 KLM과 X, Y, Z에서 사용하면 다음을 보이면 된다.

$$\frac{\overline{MX}}{\overline{XK}} \cdot \frac{\overline{KY}}{\overline{YL}} \cdot \frac{\overline{LZ}}{\overline{ZM}} = 1$$

그런데 중점을 연결한 선의 길이가 대응되는 변의 길이의 절반임을 감안하면, 위 식의 비율들은 삼각형 ABQ의 변들의 비율로 나타낼 수 있다. 즉, 다음 식이 성립한다.

$$\frac{\overline{MX}}{\overline{XK}} = \frac{\overline{QC}}{\overline{CB}}, \quad \frac{\overline{KY}}{\overline{YL}} = \frac{\overline{AD}}{\overline{DQ}}, \quad \frac{\overline{LZ}}{\overline{ZM}} = \frac{\overline{BR}}{\overline{RA}}$$

⒄ Johann Carl Friedrich Gauss(1777-1855)는 독일의 수학자이자 물리학자였다.

위 식들은 모든 중점들을 '잇게' 해주므로 우리는 여섯 개의 점 A, B, C, D, P, Q만 생각하면 된다. 즉, 다음 식을 증명하면 된다.

$$\frac{\overline{QC}}{\overline{CB}} \cdot \frac{\overline{BR}}{\overline{RA}} \cdot \frac{\overline{AD}}{\overline{DQ}} = 1$$

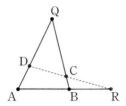

이는 삼각형 ABQ와 직선 DCR에 대한 메넬라우스의 정리에 의해 증명된다.

39

• Moscow Math
Olympiad 2009

예각삼각형 ABC에서 A_1, B_1을 각각 A – 방접원과 \overline{BC}의 접점과 B – 방접원과 \overline{AC}의 접점이라고 하자. 점 H_1, H_2를 삼각형 CAA_1과 CBB_1의 수심들이라고 하자. $\overline{H_1H_2}$와 ∠ACB의 각의 이등분선과 수직임을 보이시오.

점 H_1이 수선 AA′과 $\overline{A_1A_1'}$의 교점이라고 생각하고 점 H_2가 수선 BB′과 $\overline{B_1B_1'}$의 교점이라고 생각하자. 두 점 A_1, B_1이 방접원과의 접점임을 생각하면

$$\overline{AB_1} = \frac{a+b-c}{2} = \overline{BA_1}$$

임을 알 수 있다. (21쪽 [명제 **03**] ⓒ 참고)

$\overline{AB_1} = \overline{BA_1}$임을 이용하자.

∠C가 선분 AB_1과 $A'B_1'$이 이루는 각이면서 $\overline{BA_1}$과 $\overline{B'A_1'}$이 이루는 각임을 주목하자. 그러므로 선분들 $\overline{AB_1}$과 $\overline{BA_1}$을 직선 BC, AC에 사영시키면 다음 식을 알 수 있다.

$$\overline{A'B_1'} = \overline{AB_1}\cos\angle C = \overline{BA_1}\cos\angle C = \overline{B'A_1'}$$

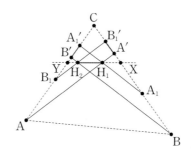

이제 선분 H_1H_2에 초점을 맞추자. 우리는 $\overline{H_1H_2}$를 직선 AC, BC에 사영시킨 선분의 길이가 같음을 증명하였다. 만약 ∠C의 이등분선과 수직이 아니라면 \overline{AC}, \overline{BC}에 사영시킨 두 선분 중 하나가 다른 하나의 길이보다 길 것이다. 이를 명확하게 증명해 보자.

∠C가 예각이고 C, B_1, A와 C, A_1, B가 이 순서대로 ∠C 위에 놓여져 있기 때문에 $\overline{H_1H_2}$는 선분 BC, AC와 교차한다. 이 교점들을 각각 X, Y의 교점이라고 하자. 앞에서와 비슷하게 하면 다음 식을 얻을 수 있다.

$$\cos\angle CXY = \frac{\overline{A'B'_1}}{\overline{H_1H_2}} = \frac{\overline{B'A'_1}}{\overline{H_1H_2}} = \cos\angle XYC$$

그러므로, ∠CXY = ∠XYC이고 삼각형 CXY가 이등변삼각형이다. 그러므로 밑변은 ∠BCA의 이등분선과 수직이다.

중심이 O인 원 ω에 두 원이 점 S와 T에서 내접하고 \overline{ST}는 지름이 아니다. 내접 하는 두 원의 두 개의 교점을 M, N이라고 하고 점 N이 \overline{ST}에 더 가깝다고 하자. 이때 $\overline{OM} \perp \overline{MN}$이 점 S, N, T가 일직선인 것과 필요충분조건임을 증명하시오.

접하는 성질을 이용하기 위해서 점 S와 T에서 공통적인 접선을 그리고 X에서 만난다고 하자. $\overline{XS} = \overline{XT}$이므로 X는 작은 두 원에 대한 방멱값이 같은 점이고, 따라서 두 원의 근축인 \overline{MN} 위의 점이다.

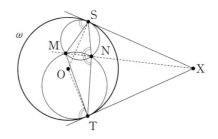

조건 $\overline{OM} \perp \overline{MN}$은 $\angle OMX = 90°$임과 동치이다 S와 T가 OX를 지름으로 하는 원 위에 있기 때문에, 뒤의 조건은 네 점 S, M, T, X가 한 원 위에 있음과 동치이다. 또한, $\angle SNM = 180° - \angle MSX$와 $\angle MNT = 180° - \angle XTM$(48쪽 명제 02 참고)가 성립한다. 이 두 개의 식을 더한 식은 세 점 S, N, T가 일직선인 것이 □SMTX가 원에 내접하는 것과 동치임을 의미하므로 명제가 증명되었다.

41 □ABCD를 내접하는 원 ω가 존재하는 사각형이라고 하고 내접하는 원이 변 AB, BC, CD, DA에 접하는 점을 각각 K, L, M, N이라고 하자. \overline{AC}, \overline{BD}, \overline{KM}, \overline{LN}이 한 점에서 만남을 증명하시오.

∠DMK＝∠MKA의 두 각이 모두 ω의 호 MNK의 같은 원주각이 대응됨을 이용하면 성립한다는 사실부터 시작하자. (48쪽 명제02 참고) 비율들과 사인 법칙을 이용하자.

 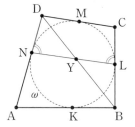

\overline{KM}이 \overline{BD}와 X에서 교차한다고 하자. 우리는 점 X가 \overline{BD}를 어떤 비율로 내분하는지를 구할 것이다. 삼각형 XMD와 KBX에서의 사인 법칙을 통해서 다음 식을 얻을 수 있다.

$$\overline{DX}=\overline{MD}\cdot\frac{\sin\angle DMX}{\sin\angle MXD},\ \overline{XB}=\overline{KB}\cdot\frac{\sin\angle BKX}{\sin\angle KXB}$$

$\sin\angle DMX=\sin\angle BKX$이므로 다음 식을 얻을 수 있다.

$$\frac{\overline{DX}}{\overline{XB}}=\frac{\overline{MD}}{\overline{KB}}$$

이제 \overline{BD}와 \overline{NL}의 교점을 Y라고 하고 Y가 \overline{BD}를 어떤 비율로 내분하는지 구해 보자. 위와 비슷한 계산을 통해 다음을 얻을 수 있다.

$$\frac{\overline{DY}}{\overline{YB}}=\frac{\overline{ND}}{\overline{LB}}$$

한 점에서 그은 두 접선의 길이가 같은 성질을 두 점 B와 D에서 이용하면, 우변의 두 식이 같음을 알 수 있고, 따라서 Y＝X이고 \overline{BD}, \overline{KM}, \overline{LN}이 한 점에서 만난다. 같은 방법으로 \overline{AC}, \overline{KM}, \overline{LN}이 한 점에서 만나므로 증명이 완료되었다.

42

• Orthologic triangles

삼각형 ABC와 A′B′C′을 평면 위의 두 삼각형들이라고 하자. 점 A′에서 \overline{BC}, 점 B′에서 \overline{CA}, 점 C′에서 \overline{AB}에 내린 수선들(수선의 발을 각각 X, Y, Z라고 하자)이 한 점에서 만나는 것과 점 A에서 $\overline{B'C'}$, 점 B에서 $\overline{C'A'}$, 점 C에서 $\overline{A'B'}$에 내린 수선의 발이 한 점에서 만나는 것이 필요충분조건임을 증명하시오.

카르노의 정리(**기본문제 49** 참고)에 의해 △ABC의 변들과 수직인 직선들이 한 점에서 만나는 것과 다음 식이 필요충분조건이다.

$$\overline{BX}^2+\overline{CY}^2+\overline{AZ}^2=\overline{CX}^2+\overline{AY}^2+\overline{BZ}^2$$

이제 위의 식을 세 점 A′, B′, C′에 관한 식으로 변형시키도록 하자.

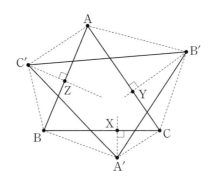

$\overline{A'X}\perp\overline{BC}$에서 수직인 선분들의 성질(29쪽 **명제 06** 참고)을 적용하면 다음을 얻을 수 있다.

$$\overline{BX}^2-\overline{CY}^2=\overline{A'B}^2-\overline{A'C}^2$$

비슷한 방법으로 다음 식을 얻을 수 있다.

$$\overline{CY}^2-\overline{AY}^2=\overline{B'C}^2-\overline{B'A}^2,\ \ \overline{AZ}^2-\overline{BZ}^2=\overline{C'A}^2-\overline{C'B}^2$$

그러므로 처음의 식은 다음과 같이 변형될 수 있다.

$$\overline{A'B}^2+\overline{B'C}^2+\overline{C'A}^2=\overline{B'A}^2+\overline{C'B}^2+\overline{A'C}^2$$

마찬가지로 삼각형 A′B′C′의 각 변에 수직인 직선들이 한 점에 만난다는 조건을 변형하면 같은 식을 얻을 수 있으므로 명제가 증명되었다.

43

• All-Russian
Olympiad 1994

△ABC를 중선이 m_a, m_b, m_c이고 외접원의 반지름이 R인 삼각형이라고 할 때, 다음을 증명하시오.

$$\frac{b^2+c^2}{m_a}+\frac{c^2+a^2}{m_b}+\frac{a^2+b^2}{m_c}\geq 12R$$

좌변을 2로 나누고 중선 정리(31쪽 **따름 정리 07** 참고)를 적용하자. 그러면 각 항을 다음과 같이 변형할 수 있다.

$$\frac{b^2+c^2}{2m_a}+\frac{\frac{1}{2}(b^2+c^2)-\frac{a^2}{4}}{m_a}+\frac{a^2}{4m_a}=m_a+\frac{a^2}{4m_a}$$

이제 방멱을 이용하자. 점 M을 \overline{BC}의 중점이라고 하고 점 A_1을 A–중선의 연장선과 외접원 ω의 점 A가 아닌 교점이라고 하자.

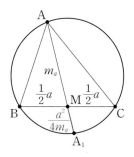

이제 점 M에서의 ω에 대한 방멱을 사용하면 다음 식을 얻을 수 있다.

$$\frac{a^2}{4}=\overline{MB}\cdot\overline{MC}=m_a\cdot\overline{MA_1}, \text{ 따라서 } \overline{MA_1}=\frac{a^2}{4m_a}$$

따라서 다음이 성립한다.

$$\frac{b^2+c^2}{2m_a}=m_a+\overline{MA_1}=\overline{AA_1}\leq 2R$$

마지막 부등식은 지름이 원에서의 가장 긴 현이기 때문에 성립한다. 비슷하게 얻은 두 개의 식과 위의 식을 더하면 명제가 증명된다.

44
· Paul Erdos

예각삼각형 ABC에서 r, R, h가 각각 내접원의 반지름, 외접원의 반지름, 가장 긴 수선의 길이라고 할 때 $r+R\leq h$를 증명하시오.

점 I를 삼각형 ABC의 내심이라고 하고 세 점 D, E, F를 내접원이 변 BC, CA, AB와 접하는 점이라고 하자. 선분 ID, IE, IF는 삼각형 ABC를 세 사각형들로 나눈다. 삼각형 ABC가 예각삼각형이므로 외심 O는 삼각형 내부에 있는 점이다.

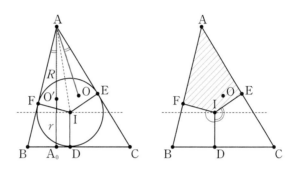

일반성을 잃지 않고, 점 O가 □AFIE(경계를 포함) 내부에 있다고 하고, \overline{BC}를 수평으로 점 A를 \overline{BC} 위쪽에 있도록 하고 수선 AA_0를 그리자. 이제 $r+R+\leq\overline{AA_0}$임을 보이면 충분하다.

O가 AI에 대해 대칭적인 사각형 AFIE 내부에 있기 때문에, 점 O를 \overline{AI}에 대칭시킨 점 O′도 사각형 내부에 존재한다. 게다가, "H와 O는 친구"(72쪽 [명제 06] 참고)이기 때문에, O′은 수선 AA_0 위의 점이다.

따라서 $\overline{A_0 O'}$는 \overline{DI}임을 보이는 것만이 남았다. 그런데 이는 명백하다! 왜냐하면 ∠B와 ∠C가 모두 예각이기 때문에 ∠DIE와 ∠DIF가 모두 둔각이고 이는 I가 사각형 AFIE에서 "가장 낮은" 점이라는 것을 의미하기 때문이다.

O′(□AFIE 내부에 있는)는 그러므로 점 I의 아래에 있지 않고 명제가 증명되었다.

45

• USAMO 2012, Titu Andreescu and Cosmin Pohoata

점 P를 삼각형 ABC가 있는 평면 위의 점이라고 하고, l을 점 P를 지나는 직선이라고 하자. 점 A′, B′, C′을 \overline{PA}, \overline{PB}, \overline{PC}를 l에 대칭시킨 직선들이 각각 \overline{BC}, \overline{CA}, \overline{AB}와 만나는 점들이라고 하자. 점 A′, B′, C′이 일직선 상에 있음을 증명하시오.

먼저, 만약 A′, B′, C′ 중 하나가 꼭짓점 중 하나와 일치한다면, 즉 A′=C라면 \overline{AP}와 \overline{CP}가 l에 대해 대칭적이고 C′=A이므로, A′, B′, C′이 모두 직선 AC 위의 점들이다. 일반적의 경우에 대한 증명은 메넬라우스의 정리를 이용하자. 먼저 $\dfrac{\overline{AB'}}{\overline{A'C}}$를 비율 보조정리(25쪽 [명제 **05**] 참고)를 이용하면 다음 식을 얻을 수 있다.

$$\frac{\overline{BA'}}{\overline{A'C}}=\frac{\overline{BP}}{\overline{CP}}\cdot\frac{\sin\angle BPA'}{\sin\angle A'PC}$$

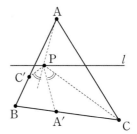

이제 $\angle(\mathrm{C'P},\,\mathrm{PA})=-\angle(\mathrm{CP},\,\mathrm{PA'})$이 두 각이 l에 대해 대칭적이므로 성립한다. 그러므로

$$\sin\angle APC'=\sin\angle A'PC$$

이고 비율 보조정리를 통해 얻은 식을 다음과 같이 변형할 수 있다.

$$\frac{\overline{BA'}}{\overline{A'C}}=\frac{\overline{BP}}{\overline{CP}}\cdot\frac{\sin\angle BPA'}{\sin\angle APC}$$

마찬가지 방법으로 $\dfrac{\overline{CB'}}{\overline{B'A}}$와 $\dfrac{\overline{AC'}}{\overline{C'B}}$도 마찬가지로 변형하고 메넬라우스의 정리에 대입하면 다음 식을 얻을 수 있다.

$$\frac{\overline{BA'}}{\overline{A'C}}\cdot\frac{\overline{CB'}}{\overline{B'A}}\cdot\frac{\overline{AC'}}{\overline{C'B}}=\frac{\overline{BP}}{\overline{CP}}\cdot\frac{\sin\angle BPA'}{\sin\angle APC'}\cdot\frac{\overline{CP}}{\overline{AP}}\cdot\frac{\sin\angle CPB'}{\sin\angle BPA'}\cdot\frac{\overline{AP}}{\overline{BP}}\cdot\frac{\sin\angle APC'}{\sin\angle CPB'}=1$$

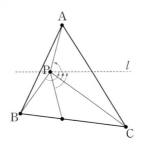

마지막으로 중요한 부분은 A′, B′, C′ 중 정확히 0개 혹은 2개의 점이 삼각형 ABC의 둘레에 위치해야 한다는 것이다 α와 β와 γ를 각각 $\angle(AP,\ l)$, $\angle(BP,\ l)$, $\angle(CP,\ l)$이라고 정의하면 $\overline{PA'}$이 \overline{BP}와 \overline{CP} 사이에 있다는 것(즉, A′이 선분 BC 위에 있다는 것)은 다음과 필요충분 조건이다.

$$\beta>180°-\alpha>\gamma,\ \text{즉 } \beta+\alpha>180°>\gamma+\alpha$$

마찬가지로 B′, C′에 대한 두 조건을 생각하면 정확히 0개 혹은 2개만이 만족할 수 있으므로 명제가 증명되었다.

46 \overline{BC}를 둔각삼각형 ABC의 가장 긴 변이라고 하자. 반직선 CA 위의 점 K가 $\overline{KC}=\overline{BC}$를 만족한다. 비슷하게, 반직선 BA 위의 점 L이 $\overline{BL}=\overline{BC}$를 만족한다. O와 I를 삼각형 ABC의 외심과 내심이라고 할 때, \overline{KL}이 \overline{OI}와 수직임을 증명하시오.

삼각형 ABC의 외접원을 Ω이라고 하고 내접원을 ω라고 하자. $p(X, \Omega)-p(X, \omega)$가 일정한 점 X의 자취가 \overline{OI}와 수직하기 때문에(**기본문제 53** 참고).
다음을 증명하면 충분하다.

$$p(K, \Omega)-p(K, w)=p(L, \Omega)-p(L, w)$$

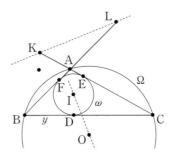

내접원과 변 BC, CA, AB의 접점들을 각각 D, E, F라고 하자. xyz 표기법을 이용하면 모든 방멱들의 값을 표시할 수 있기 때문에 위 명제를 대수적 명제로 바꿀 수 있다.
$\overline{KE}=\overline{BD}=y$이기 때문에($\angle$C의 이등분선에 대한 대칭성) 계산하면 다음 식을 얻을 수 있다.

$$p(K, \Omega)-p(K, \omega)=\overline{KA}\cdot\overline{KC}-\overline{KE}^{2}=(y-x)(y+z)-y^{2}=yz-x(y+z)$$

마지막 식이 y와 z에 대해 대칭적이므로 증명이 완료되었다.

47
· USAMO 1991

점 D를 주어진 삼각형 ABC의 변 BC 위의 임의의 점이라고 하고 점 E를 \overline{AD}, 삼각형 ABD와 ACD의 내접원들의 두 번째 공통외접선의 교점이라고 하자. 점 D가 점 B와 C 사이를 움직일 때, 점 E의 자취는 어떤 원의 호가 됨을 증명하시오.

점 D가 C로 접근하면, 점 E가 삼각형 ABC의 내접원과 \overline{AC}의 접점으로 접근하는 것으로 보인다. 마찬가지로 점 D가 B로 접근하면 점 E는 ABC의 내접원과 \overline{AB}의 접점으로 접근하는 것으로 보인다. 그러므로 자연스럽게 점 E의 자취를 점 A를 중심으로 하고 반지름이 $x=\dfrac{1}{2}(b+c-a)$ (21쪽 명제 **03** 참고)인 원의 삼각형 ABC 안쪽의 호로 추측할 수 있다.

이제 \overline{AE}를 변들의 길이인 a, b, c만으로 표현을 하면 충분하다 (이는 점 D에 관계없이 길이가 일정함을 의미한다). 삼각형 ABD, ACD의 내접원들과 변 BC의 접점을 점 T, U라고 하고 점 D로부터 꼭짓점까지의 거리를 $\overline{DA}=d$, $\overline{DB}=m$, $\overline{DC}=n$이라고 하고 $\overline{DE}=\overline{TU}$임을 주목하자. (19쪽 명제 **02** (b) 참고)

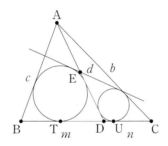

그러므로 다음 식이 성립한다.

$$\overline{AE}=d-\overline{ED}=d-\overline{TU}=d-(\overline{DT}+\overline{DU})$$

$$\overline{DT}=\frac{1}{2}(d+m-c)\text{와}\ \overline{DU}=\frac{1}{2}(d+n-b)$$

가 성립하므로 원하는 다음 식을 얻을 수 있다.

$$\overline{AE}=\frac{1}{2}(b+c-m-n)=\frac{1}{2}(b+c-a)$$

48

· IMO 2009

△ABC를 외심이 O인 삼각형이라고 하자. 점 P와 Q는 변 CA, AB 위의 점이고 점 K, L, M을 각각 선분 BP, CQ, PQ의 중점들이라고 하고, ω를 K, L, M을 지나는 원이라고 하자. \overline{PQ}가 원 ω에 접한다고 가정할 때 $\overline{OP}=\overline{OQ}$임을 증명하시오.

원 ω를 굳이 그리지 않고도 접하는 성질을 ∠MLK=∠QMK와 ∠LKM=∠LMP로 해석할 수 있다. (48쪽 [명제 02] 참고)

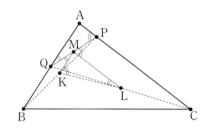

다음으로, MK가 삼각형 BPQ의 중점을 연결한 선이고 \overline{ML}은 삼각형 CQP의 중점을 연결한 선임을 주목하자. 그러므로, 우리는 다음과 같은 식을 더 얻을 수 있다.

$$\angle MLK = \angle QMK = \angle MQA$$

마찬가지로 ∠LKM=∠APQ도 얻을 수 있고 그러므로 삼각형 AQP와 삼각형 MLK가 닮음(AA 닮음)이다. 비율을 계산해 보면 다음 식을 얻을 수 있다.

$$\frac{\overline{AP}}{\overline{AQ}} = \frac{\overline{MK}}{\overline{ML}} = \frac{\frac{1}{2}\overline{QB}}{\frac{1}{2}\overline{PC}}$$

이는 $\overline{AP} \cdot \overline{PC} = \overline{AQ} \cdot \overline{QB}$로 다시 쓰일 수 있다. 그런데 이는 P와 Q가 삼각형 ABC의 외접원에 대해 같은 방멱값을 가짐을 의미하고, 따라서 두 점의 O로부터의 거리가 동일하다. (62쪽 [명제 02] (a) 참고) 그러므로 증명되었다.

49

• IMO 1995 shortlist

$\triangle ABC$를 직각삼각형이 아닌 삼각형이라고 하자. 점 B와 C를 지나는 원 ω가 \overline{AB}, \overline{AC}와 각각 점 C′, 점 B′에서 만난다. 점 H와 H′을 각각 삼각형 ABC와 AB′C′의 수심들이라고 할 때, $\overline{BB'}$, $\overline{CC'}$, $\overline{HH'}$이 한 점에서 만남을 증명하시오.

증명 1

기본문제 51을 수심이 H인 삼각형 ABC와 $\overline{BB'}$와 $\overline{CC'}$에 대해 적용하고 수심이 H′인 삼각형 AB′C′와 $\overline{B'B}$와 $\overline{C'C}$에 대해 적용하자. 우리는 직선 $\overline{HH'}$이 $\overline{BB'}$과 $\overline{CC'}$의 지름으로 하는 두 원의 근축임을 알 수 있다. (두 원을 각각 ω_b, ω_c라고 하자.)
게다가, $\overline{B'B}$는 정확히 ω와 ω_b의 근축이고 $\overline{C'C}$은 ω와 ω_c의 근축이다. 두 근축은 세 원의 근심에서 만나므로(63쪽 **명제 04** 참고). 증명이 완료되었다.

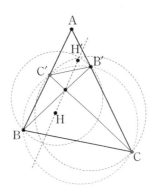

증명 2

$P=\overline{BB'}\cap\overline{CC'}$이라고 하고 $X=\overline{BH}\cap\overline{CC'}$, $Y=\overline{CH}\cap\overline{BB'}$이라고 하자. Antiparallel이 이번 풀이의 가장 중요한 아이디어이다.
\overline{AC}와 \overline{AB}의 수선들 \overline{BH}와 \overline{CH}는 $\square BCB'C'$이 원에 내접하기 때문에 $\angle BAC$에 대해 antiparallel하고, $\angle BPC$에 대해서도 antiparallel하다. (54쪽 **따름정리 05** 참고) 그러므로, $\angle BPC$에서 $\overline{B'C}$과 \overline{XY}가 둘다 \overline{BC}에 antiparallel하고 이는 $\overline{XY}\parallel\overline{B'C'}$을 의미한다.

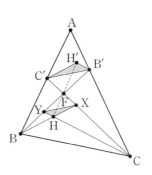

또 $\overline{BH}\parallel\overline{C'H'}$(AC에 대한 수선)이고 $\overline{CH}\parallel\overline{B'H'}$(AB에 대한 수선)이므로 삼각형 HXY와 H′C′B′의 대변이 각각 모두 평행하므로 사각형 PYHX와 PB′H′C가 닮음이다. \overline{PH}와 $\overline{PH'}$이 대응되고, 서로 평행하기 때문에 $\overline{HH'}$이 점 P를 지나고 증명이 완료되었다.

105

50

· USA TST 2000, Titu Andreescu

점 P를 외접원의 반지름이 R인 삼각형 ABC내부의 점이라고 하자. 다음을 증명하시오.

$$\frac{\overline{AP}}{a^2} + \frac{\overline{BP}}{b^2} + \frac{\overline{CP}}{c^2} \geq \frac{1}{R}$$

점 P에서 \overline{BC}, \overline{CA}, \overline{AB}에 내린 수선의 발을 각각 X, Y, Z라고 하고, "Erdos – Mordell 부등식"을 적용하면, 다음 식을 얻을 수 있다.

$$\overline{PA}\sin\angle A \geq \overline{PY}\sin\angle C + \overline{PZ}\sin\angle B$$

참고로 위 식은 \overline{YZ}의 길이를 \overline{YZ}를 \overline{BC}에 사영시킨 길이와 비교하면 얻을 수 있다. 삼각형 ABC에서의 사인 법칙을 이용하여 위 식을 정리하면 다음과 같다.

$$a\overline{PA} \geq c\overline{PY} + b\overline{PZ}$$

양변을 a^3으로 나누어 주면 다음과 같다.

$$\frac{\overline{PA}}{a^2} \geq \overline{PY}\cdot\frac{c}{a^3} + \overline{PZ}\cdot\frac{b}{a^3}$$

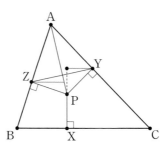

같은 방법으로 다음 식들을 얻을 수 있다.

$$\frac{\overline{PB}}{b^2} \geq \overline{PZ}\cdot\frac{a}{b^3} + \overline{PX}\cdot\frac{c}{b^3}$$

$$\frac{\overline{PC}}{c^2} \geq \overline{PX}\cdot\frac{b}{c^3} + \overline{PY}\cdot\frac{a}{c^3}$$

이 부등식들을 모두 더하고, 산술 – 기하 부등식을 적당히 적용한 후, 외접원의 반지름을 이용한 삼각형의 넓이 공식(32쪽 [명제 07] 참고)을 적용하면 좌변의 하한을 다음과 같이 계산할 수 있다.

$$\triangle \text{LHS} \geq \overline{\text{PX}}\left(\frac{b}{c^3}+\frac{c}{b^3}\right)+\overline{\text{PY}}\left(\frac{c}{a^3}+\frac{a}{c^3}\right)+\overline{\text{PZ}}\left(\frac{a}{b^3}+\frac{b}{a^3}\right)$$

$$\geq \frac{2\overline{\text{PX}}}{ac}+\frac{2\overline{\text{PY}}}{ca}+\frac{2\overline{\text{PZ}}}{ab}=\frac{4[\text{ABC}]}{abc}=\frac{1}{R}$$

이 식은 우리가 원하는 식이므로 증명이 완료되었다.

등호 성립 조건을 구하기 위해서 첫 번째로 $\overline{\text{YZ}}$가 $\overline{\text{BC}}$에 평행하고 $\overline{\text{ZX}}$가 $\overline{\text{CA}}$에 평행하고 $\overline{\text{XY}}$가 $\overline{\text{AB}}$에 평행해야 하는데 이는 점 P가 삼각형 ABC의 외심임을 의미한다. 또, 산술 – 기하 부등식에 의해 $a=b=c$가 성립해야 한다.
그러므로 등호 성립 조건은 삼각형 ABC가 정삼각형이고 점 P가 정삼각형의 중심일 때 성립한다.

51

· USAMO 2010, Titu Andreescu

오각형 AXYZB를 지름이 \overline{AB}인 반원에 내접하는 볼록 오각형이라고 하자. 점 P, Q, R, S를 각각 점 Y에서 직선 AX, BX, AZ, BZ에 내린 수선의 발이라고 하자. O를 \overline{AB}의 중점이라고 할 때 \overline{PQ} 와 \overline{RS}에 의해 형성되는 예각의 크기가 ∠ZOX의 절반임을 증명하시오.

두 수선의 발을 지나는 직선은 우리에게 심슨의 정리를 떠오르게 한다. (57쪽 **예제 10** 참고)

T를 Y에서 직선 AB에 내린 수선의 발이라고 하자. 직선 PQ는 점 Y의 삼각형 ABX에 대한 심슨 선이고, 그러므로 이는 점 T를 지난다. 같은 방법으로 T∈\overline{RS}임을 알 수 있다.

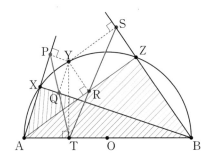

또한, ∠ZOX는 호 ZX의 중심각이다. 이 각의 절반은 그러므로 호 ZX의 원주각을 의미한다. 따라서 우리는 ∠RTP=∠RAP임을 보이면 충분하고 이는 네 점 A, T, R, P가 \overline{AY}를 지름으로 하는 원 위에 있기 때문에 성립한다.

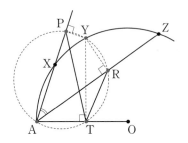

52

· Japan 2012

삼각형 PAB와 PCD는 $\overline{PA}=\overline{PB}$, $\overline{PC}=\overline{PD}$이고 점 P, A, C와 점 B ,P, D 각각 이 순서대 로 일 직선인 삼각형들이다. 점 A, C를 지나는 원 ω_1와 점 B, D를 지나는 원 ω_2가 서로 다른 점 X, Y에 서 만난다. 삼각형 PXY의 외심이 원 ω_1, ω_2의 중심 O_1, O_2가 이루는 선분의 중점임을 증명하시오.

두 원에 대한 방멱의 합이 일정한 점들의 자취는 두 원의 중심들의 중점을 중심으로 하는 원임을 적 용하면(**기본문제 53** (b) 참고). 다음 식에 의해 증명된다.

$$p(X, \omega_1)+p(X, \omega_2)=0+0=0, \; p(Y, \omega_1)+p(Y, \omega_2)=0+0=0$$

그리고

$$p(P, \omega_1)+p(P, \omega_2)=\overline{PA}\cdot\overline{PC}+(-\overline{PB}\cdot\overline{PD})=0$$

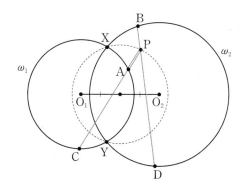

53

· IMO 2012, Josef
 Tkadlec

$\triangle ABC$를 $\angle BCA = 90°$를 만족하는 삼각형이라고 하고, 점 D를 C에서 대변에 내린 수선의 발이라고 하자. X를 선분 CD 위의 점으로 잡자. K는 선분 AX 위의 점으로 $\overline{BK} = \overline{BC}$를 만족한다. 마찬가지로 점 L을 선분 BX 위의 점으로 $\overline{AL} = \overline{AC}$를 만족하는 점이라고 하자. M을 \overline{AL}과 \overline{BK}의 교점이라고 할 때 $\overline{MK} = \overline{ML}$임을 증명하시오.

ω_a와 ω_b를 각각 중심이 두 점 A와 B이면서 두 점 L과 K를 지나는 원이라고 하자.
$\overline{BC} = \overline{BK}$, $\overline{AC} = \overline{AL}$이므로, 두 원이 점 C를 지나고 $\angle C$가 직각이기 때문에 ω_a는 \overline{BC}와 접하고 ω_b는 \overline{AC}와 접한다. 게다가, ω_a와 ω_b의 근축은 점 C를 지나면서 \overline{AB}와 수직인 직선이므로 수선 CD이다.

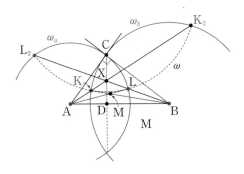

그러므로 \overline{AX}가 ω_b와 두 번째로 만나는 점을 K_2라고 하고 마찬가지로 \overline{BX}가 ω_b와 두 번째로 만나는 점을 L_2라고 하면 근축에 대한 정리(65쪽 **명제 05** 참고)에 의해 사각형 L_2KLK_2가 원에 내접한다. 이 사각형의 외접원을 ω라고 하자.
점 A에서 ω_b에 대한 방멱을 사용하면 다음 식을 얻을 수 있다.

$$\overline{AK} \cdot \overline{AK_2} = \overline{AC}^2 = \overline{AL}^2$$

그러므로 \overline{AL}이 ω에 접한다. (\overline{ML}도 접하게 된다.) 마찬가지로, \overline{MK}도 ω의 접선이다.
그러므로 한 점에서 그은 두 접선의 길이가 같다는 성질에 의해 $\overline{MK} = \overline{ML}$이 성립한다.